世界名畫家全集

瘋狂的天才畫家

梵 谷

VAN GOGH

何政廣●編著

藝術家出版社

目 次

Van Gogh

前　言

　　梵谷是一位最令人懷念和感動的畫家，他的悲劇性的生涯，先後被寫成小說和拍成電影。格那佛（Meier Graefe）在1899年寫了《梵谷傳》，史東（Irving Stone）所寫的梵谷傳記小說《生之慾》於1934年出版，根據《生之慾》改編的電影「梵谷傳」（寇克道格拉斯飾梵谷、安東尼昆飾高更），在世界各地放映，得到很高評價。1972年荷蘭政府建立了梵谷美術館，更是這位一生窮困悲慘藝術家的無上榮耀，而他的畫也同他多采多姿的生涯一樣，引起人們的興趣和熱愛，獲得崇高的評價。

　　梵谷是一位天才型的畫家，他與拉斐爾一樣，去世時才三十七歲。梵谷的畫家生涯沒有超過十年，但這位極端孤獨，無比熱情的藝術家，留下大約八百五十件油畫和幾乎相同數目的素描，以及洋溢情感的大批書簡──寄給他弟弟西奧的親筆信。

　　曾在梵谷畫中出現的嘉塞醫生說過：「梵谷的愛，梵谷的天才，梵谷所創造的偉大的美，永遠存在，豐富著我們的世界。」

　　梵谷在他的書信裡寫道：「一個勞動者的形象，一塊耕地上的犁溝，一片沙灘、海洋與天空，都是重要的描繪對象；這些都是不容易畫的，但同時都是美的；終生從事於表現隱藏在它們之中的詩意，確實是值得的……」。

　　他的畫，帶給我們感受到彷如親眼看到一個新鮮而更美麗、更有意義的世界。法國南部阿爾（Arles）地方，日光輝明，梵谷因愛慕而移居此地，日日在燦爛光輝的太陽下鼓起內心狂激熱焰，努力作畫，梵谷的繪畫表現其生命與太陽不枯涸之源泉，他的偉大強烈精神，足以與太陽光輝爭榮。

　　筆者曾數度到過阿姆斯特丹的梵谷美術館，也曾在俄羅斯普希金美術館和艾米塔吉博物館見到梵谷的十多幅油畫名作，他的繪畫的確耐人欣賞，也讓人感動。梵谷許多畫作都重現他生前所到之處的景物，以及畫家創作時的熱烈情感，讓我們從中體認這位19世紀產生的偉大悲劇人物的藝術心靈。

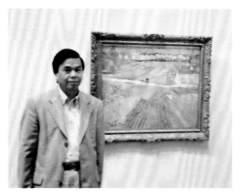

本書編著者何政廣攝於俄羅斯普希金美術館梵谷油畫〈歐維近郊：有馬車和鐵道的風景〉前。

4

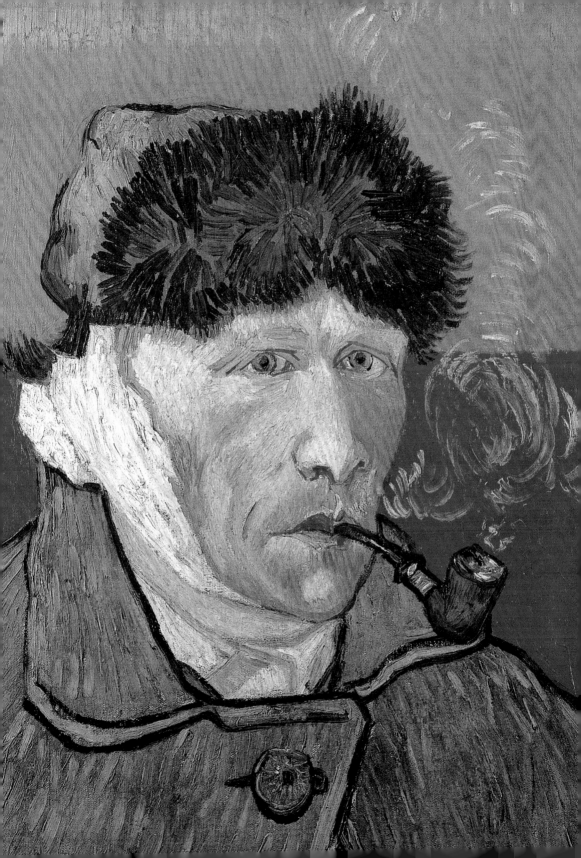

梵谷的生涯與藝術

　　如果說，一生過得最充實的人，才能算是真正的偉人的話，燃燒自己的一切而逝世的梵谷，應該名列最大偉人之一。猶如尼采所說，在人世上遭受最深的苦惱，吃過最多痛苦的人，才算是偉人。超越自我身心的最大界限，一生與苦惱奮鬥不懈的梵谷，真可算是度過最偉大、最充實的人生。

　　傑出而優秀的藝術家，會在自己的作品中，表現出他自己以及他的生活。他的作品，不僅是他的投影、他的分身，有時候甚至於赤裸裸的說明了他自己。我們透過梵谷的作品，可以更進一

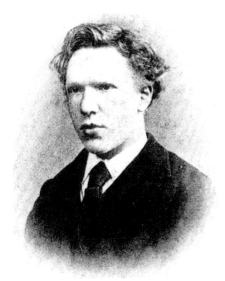
18歲時的梵谷，畫商時代。

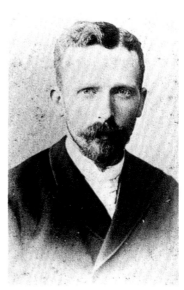
梵谷的弟弟西奧。

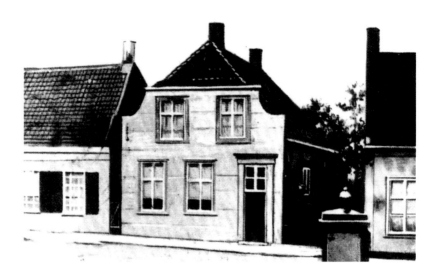

荷蘭的克羅特珍杜特小村是梵谷出生地，梵谷於1853年3月誕生於此。

步的接近、了解他的全人格，而從他的靈魂之火，更可使我們獲得啟示之光。

今天，一位藝術家，想要獲得世人的欣賞，並不是太困難的事。然而，在一百多年前，不要說得到世人的欣賞，就想得到承認都很不容易。

許多無名的畫家，一生留下數目龐大的作品，最後終於在人們的記憶中消失。能夠像梵谷這樣聞名的，實在不多，而且有點近乎奇蹟。他生前沒沒無聞，度過短暫而悲慘的一生，死後卻被廣為介紹，傳記被拍成電影，作品高價為各國主要美術館珍藏，而有關其畫集的出版，數量也最多。1972年荷蘭政府特地在阿姆斯特丹建立一座梵谷美術館，此一殊榮，更是梵谷生前所夢想不到的事。

固然他逝世後如此聞名，是由於他具有卓越藝術才能，使他的繪畫產生感人的力量。不過他那潛伏著危機，充滿絕望似的短

暫而悲慘的生涯，無疑地也增加了人們對他的感動與懷念。

　　1890年，梵谷僅以三十七歲之年，就結束了自己的生命，遺留下來的八百五十幅油畫，和幾乎同數目的素描，是點綴他悲劇性生涯的唯一紀念碑。

　　這些作品，都是梵谷在他生平最後的十年間，而且多半是在十年中的後五年完成。至於梵谷在生前所賣出的作品，僅僅只有一幅油畫和兩幅素描。而支持他的繪畫評論，一直到他死的那一年才出現，而且也僅是一篇文章而已。

　　此外，他所留下來的還有一些並非繪畫作品，那就是他寫給他弟弟西奧，以及其他朋友貝魯那等人的親筆信，這些信件，在梵谷百年誕辰紀念日公開出版成為一本厚達一千八百頁分為四卷的「梵谷書簡集」。其中，梵谷寫給弟弟西奧的信件佔多數，據西奧的妻子喬安娜統計，多達六百五十二件。其實梵谷的這許多書信，並不能反映他的光榮，相反的更加使我們深入了解到他悲劇性生涯的陰影。

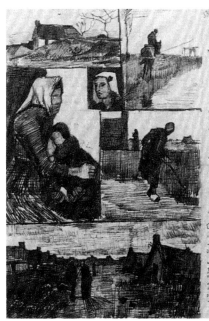

梵谷書簡
1883年10月3日
20.9×27.2cm
阿姆斯特丹國立
梵谷美術館藏。

那些信件的字裡行間，洋溢著梵谷的溫暖的人情味，他等於自己撰寫了自己的傳記，因為西奧把他的這些信件完全保存下來。但是我想提醒一點，我們要研究梵谷的作品時，不必將他生涯的戲劇性過於誇張，誠如編輯梵谷信件的喬安娜說過：「不去認識文生的畢生作品，也不評判其作品價值，而只對他的人格做云云之說，這是不妥當的。」的確，他是如同許多評論家所說的，是在十九世紀所產生的偉大悲劇人物之一。我們從他的信件或行動，可以看出他是多麼熱情的人，可是這些並不能意味他的

梵谷書簡原稿

藝術活動是盲目的，或者是受先天體質的驅使而然的。

　　一百多年前和現在不同，那是一個藝術家難以生存的時代，像梵谷這樣被埋沒一生的藝術家，另外真還不知道有多少哪！雖然像梵谷這樣具有才華，同時身邊又有少數熱心的藝術支持者，也並不能得到世人的欣賞。從這一件事就可證明，梵谷是如何跟他所處的那個時代站在對立的關係上。

　　今天藝術家們所處的時代和存在的條件，雖然有所改變，但在本質的關係上，恐怕仍然跟以前相同。因而，梵谷今天雖然獲

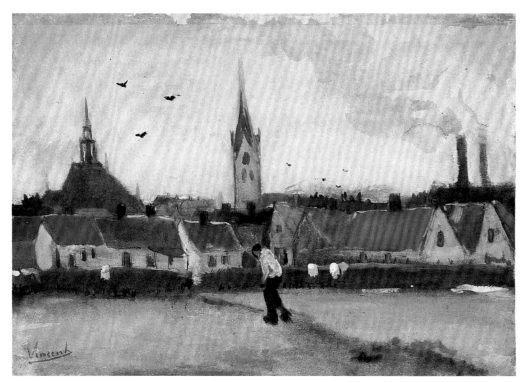

梵谷　**海牙風光**　1882-1883年　水彩、墨水　24.5×35.5cm　簽名左下角　私人收藏

梵谷　**斯文金的海邊**　1882年秋　水彩　34×49.5cm　美國巴爾的摩美術館藏

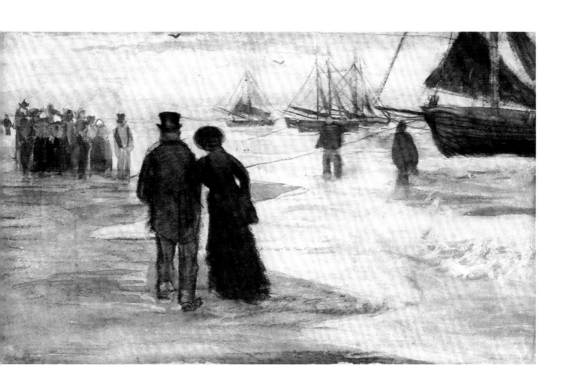

梵谷　**斯文金的海邊**
1882年秋　水彩
27×45cm　私人收藏

得了以前所不能獲得的評價，卻也無法彌補他在世時，所遭受的苦惱和所付出的犧牲。

如今，我們倘若回想一下梵谷，就知道舊的藝術神話雖不足懷念，卻也並非把梵谷封閉在歷史的博物館的一角。坦白來說，像那種深刻而又嚴肅的藝術家氣質，就我們來說是遙不可及的。藝術不論在何時何地，往往都必須要跟時代形成對立狀態。基於這種本質上的特性，我們就能明白梵谷之所以為梵谷了。

青年時代的梵谷

梵谷（Vincent van Gogh 1853. 3. 30-1890. 7. 29），是1853年（清咸豐三年）三月三十日中午，出生在荷蘭北部的布拉邦特州的一個荒村克羅特‧珍杜特，他的父親杜奧特魯斯是這個小村的牧師。母親名叫安娜‧柯妮莉亞‧卡森托絲。梵谷有一個弟弟名叫西奧，還有妹妹伊麗莎白‧福貝達等共六個手足。其中西奧由於與哥哥梵谷的書信往來而出名，他從梵谷的荷蘭時代開始，

一直到梵谷去世，充分發揮了手足之情，並在經濟上作了極大的資助。伊麗莎白‧福貝達（多克司涅夫人）後來寫了一本回憶錄，也因記述她對哥哥梵谷的印象和生平，而使這本回憶錄成為研究梵谷的重要史料。

梵谷的家庭信仰是屬於喀爾文派的基督教，父祖代代都世襲牧師之職，可說是一個典型的宗教世家。梵谷的全名應該是文生‧威廉‧梵谷，不過在以前他的名字還有很多叫法。例如灣谷、梵谷訶、梵荷等等，其實這都是由於方言所造成的不同，大概以「梵谷」最為正確。

關於梵谷幼年時代和少年時代的生活，我們今天並不很清楚。多克司涅夫人在回憶錄中說：梵谷的孤獨性格在少年時代便開始萌芽，他雖有一位做牧師的父親，但不愛家裡爐火的溫暖，而喜歡徘徊在荷蘭荒蕪的原野間，在普羅維里學校寄宿求學時代，他也表現熱愛自然和孤獨的流浪個性。梵谷是一個任性而又個性很強的少年，他的體質似乎虛弱到生病一般。

而他後來在藝術才華上所表現的特異感覺，可能在這個時期即已萌芽。他的有些特異觀點，甚至使他的家人感到驚奇和可怕。

例如，當梵谷看到黃昏時候沈入地平線的太陽時，總說這個深紅色的太陽是黃色的。據說當他看到閃爍在夜空的星星時，卻認為晚上比白天還要明亮。

1865年至1869年，梵谷到附近的普羅維里學校讀書。十六歲在這個學校畢業後，就離開家鄉到海牙，在美術商谷披的分店當學徒。原來梵谷的三個叔叔都是美術商，就因為這個緣故，他剛一踏入社會就看中了這一行。

這時的梵谷，根本沒想到要做畫家，只是一心想當一個美術商。不料，後來當他成為畫家時，這一行業卻反而變成最使他苦惱的敵手，說起來也真是一種強烈的諷刺。

梵谷　錢與窮人
（彩券店前的人群）
1882年秋　黑色粉彩筆
水彩、墨水布紋紙
38×57cm
阿姆斯特丹梵谷美術館
（梵谷基金會）藏

梵谷
睡在臨終床上的女人
1883年春
鉛筆、粉彩筆、水彩紙
35×62cm
荷蘭奧杜羅庫拉穆勒
美術館藏

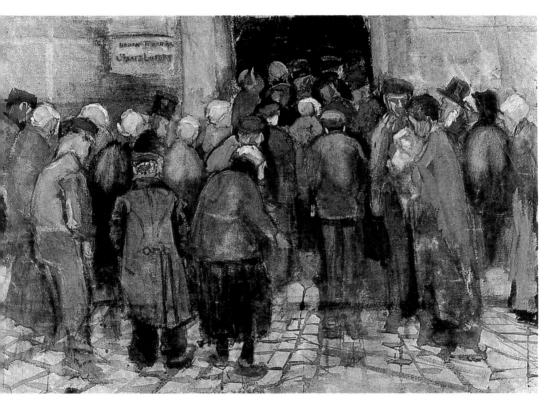

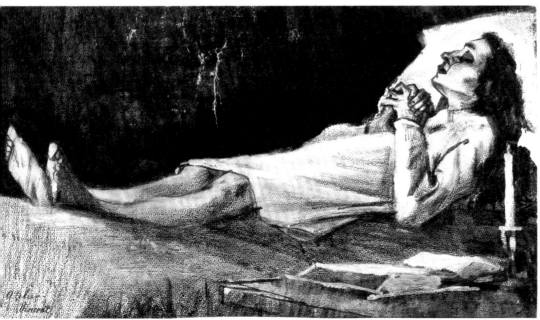

13

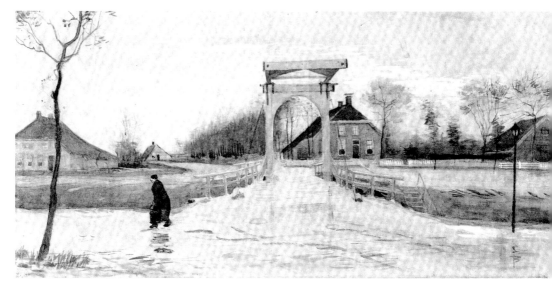

梵谷　**吊橋**　1883年秋　水彩　38.5×81cm　荷蘭格羅寧根博物館藏

梵谷　**德倫士風光**　1883年秋　黑色粉彩筆、墨水、水彩、條紋紙（有浮水印）　27.5×42cm　私人收藏

梵谷在海牙分店服務一段時間之後，便被調到比利時的布魯塞爾分店。

　　在這裡值得稍加注意的，是梵谷和他的弟弟西奧通信，大概就從這時開始。梵谷排行老大，西奧比他小四歲，中學畢業後，也跟哥哥一樣，到美術商谷披的店裡服務，兩兄弟服務的地點不同，平常很少見面，因此經常寫信互相勉勵。

　　1873年，梵谷被調到倫敦分店。這時他才知道美術商的內幕，而使他覺得非常矛盾。

　　梵谷所負責的工作，就是站在店門口，向來買畫的顧客推銷介紹適當的作品，為了能把畫賣掉，往往得使用種種不正當的手法欺騙顧客，這種事他怎麼也做不來。因為不論說得如何天花亂墜，還是推銷不掉沒有價值的畫。假如一切都照實說，反而會使顧客失望，此外在那些只有低俗趣味的顧客面前，更常常因為見解的不同而發生衝突。

　　就這樣，正當他對工作感到興趣索然時，他的初戀也歸於失敗。在梵谷所住的地方有個名叫羅葉的漂亮小姐，梵谷對她頗有好感，可是當他向她求婚時，卻被斷然拒絕，使他頗受打擊。

　　結果，梵谷也就沒辦法在羅葉的家裡住下去，不得已只好在郊外租了一間小房子。在這裡他不和鄰居說話，上班時也不和同事打交道，就是在招呼顧客時，也無精打采，使他的生活幾乎陷入停頓狀態。

　　有一天，他的叔叔來到倫敦，一看到他那種愁眉苦臉的樣子，就開始想辦法把他調到巴黎。1875年，他果然如願以償，到了巴黎。（谷披美術店的總店設在巴黎）

　　不過，在巴黎情況一點也沒有改變，他仍然事事都跟老闆鬧意見，結果就愈發使他對這一行感到厭煩。他心想：「從一些年輕畫家手上廉價買來的畫，竟以幾倍高的價錢賣給顧客，像這種投機取巧的事，我不能忍受。」

梵谷 **農婦葛狄雅的畫像** 1885年3月
油畫、畫布 43×33.5cm 簽名右上角
阿姆斯特丹梵谷美術館藏

　　因此，一有時間，他就去美術館參觀，對於林布蘭特
的「恩馬歐的青年們」深為感動，尤其特別醉心柯洛所畫「橄
欖園」的豔麗色彩，並從這時候開始注意到田園畫家米勒的作
品。

　　不過，梵谷對於這些作品，與其說是用藝術的眼光來欣
賞，倒不如說是用道德與宗教的角度來衡量。從這時起，他開
始研究聖經。

　　有一次，一個婦女來到美術店，表示要買一幅客廳掛的
畫，不料梵谷一聽，立刻很氣憤地頂撞說：「畫雖然有好有
壞，卻沒有什麼掛客廳、掛餐廳之分。」梵谷說完拿出一幅畫
給這位女客看，女客認為太大了一點，豈料梵谷又嚷道：「請
問妳是從什麼時候開始，根據大小來買畫？」

　　梵谷就如此把顧客給氣跑了，這種店員，老闆當然無法忍
受，終於把他解雇了。

梵谷　**農婦葛狄雅的畫像**　1885年5月
油畫、畫布　41×34.5cm　簽名左上角
私人收藏

　　1876年四月，梵谷去到英國，在拉姆斯凱特的私立學校，當一名臨時代用教員。拉姆斯凱特是一個鄉間小城，距倫敦約四個半小時的火車路程。

　　在這所學校裡，大部份的學生都住校，學生的家庭環境並不太富裕。在這裡從事教育工作的梵谷，又發現了種種不合理的現象。他看到學生的伙食不好，每天都吃得很差，認為這樣學生實在無法認真學習，他非常憤慨，於是跟校長發生了衝突。

　　梵谷在這所學校並沒有教多久，就調職到艾瓦絲學校。在這裡他也事事不順眼，所以並不打算長久待下去。

　　那年的年底，梵谷暫時回到了故鄉。第二年他又另找別的工作，這次他當了多德勒比特市一家書店的店員。梵谷在這家書店只做了四個月，期間他的宗教信仰愈來愈虔誠，有時會在店裡呆呆地站上一整天，什麼事都不想做的樣子。晚上回到宿舍就點起蠟燭祈禱，有時竟然連續禱告一整夜。

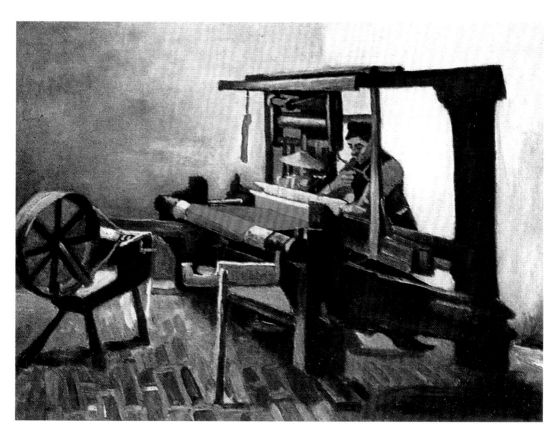

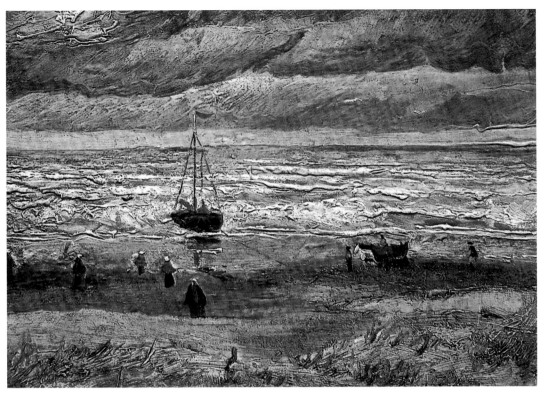

梵谷　**海景**　1882年8月　油畫畫布　34.5×51cm　阿姆斯特丹市立美術館藏

梵谷　**把犁者和種馬鈴薯的婦人**　1884年9月　油畫、畫布　70.5×170cm　未簽名　烏珀塔爾海德博物館

梵谷　**織布者**　1884年4月至5月　油畫、畫布　70×85cm　未簽名　荷蘭奧杜羅庫拉穆勒美術館藏（左頁上圖）
梵谷　**風中的女孩**　1882年8月　油畫、畫布　39×59cm　未簽名　荷蘭奧杜羅庫拉穆勒美術館藏（左頁下圖）

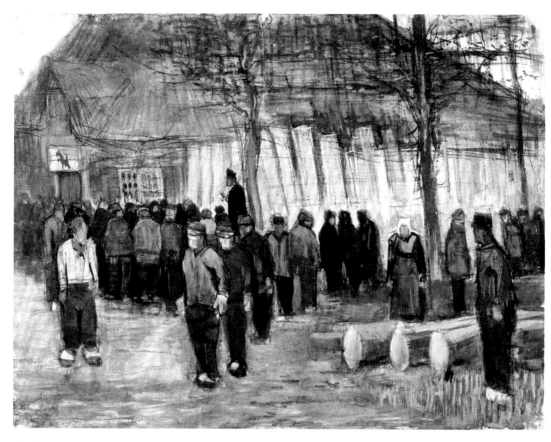

梵谷　**木頭大拍賣**　1883年冬至1884年
黑色粉彩筆、水彩、條紋紙（有浮水印）　35×44.8cm
阿姆斯特丹梵谷美術館（梵谷基金會）藏

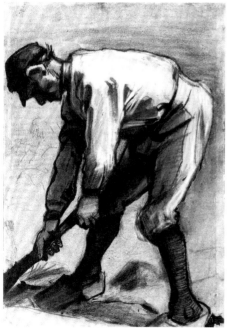

梵谷　**挖掘者**　1883年秋
黑色粉彩筆、水彩、條紋紙 （有浮水印）
43.7×30.2cm　阿姆斯特丹梵谷美術館
（梵谷基金會）藏

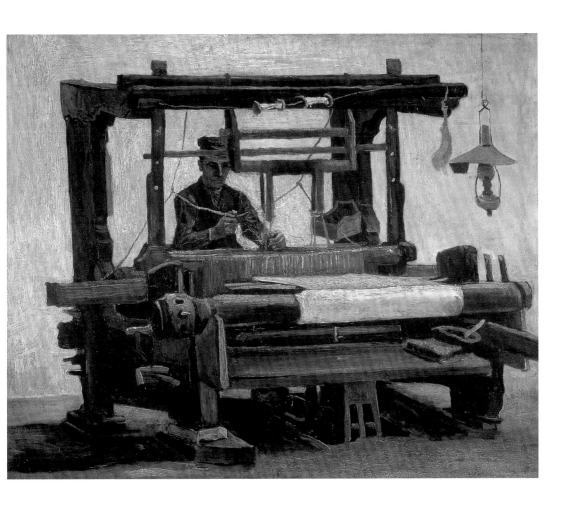

梵谷
用捲筒絡紗的織布者
1884年1月至3月
油畫、畫布
·61×85cm　未簽名
湯普金斯藏

對宗教的關心

　　就因為梵谷這樣子，他簡直無法過正常生活。

　　梵谷患有連續性癲癇症，而且一直折磨他到死，他的這種病就是在此時開始發作的。很多人都說梵谷有精神病，其實這顯然是錯誤的，因為根據最近的研究，他是一個典型癲癇患者，還患有憂鬱症。因為梵谷在世的時代，精神病學還不發達，把癲癇和精神病混為一談，才會有這種錯誤的傳說。

　　這且不談，梵谷隨著宗教熱情的增高，對一般工作完全喪失了興趣，整天在筆記本上摘錄聖經的句子，為此店主很不滿。其實就連梵谷自己，也認為無法繼續工作下去，就自動辭職了。

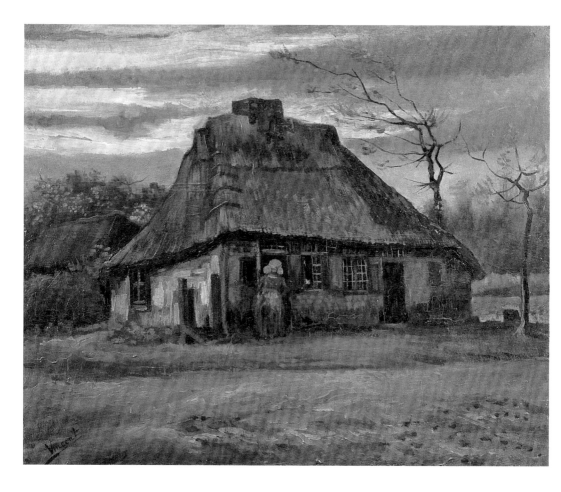

梵谷　**鄉村小屋**
1885年5月　油畫、畫布
64×78cm　簽名左下角
阿姆斯特丹梵谷美術館
（梵谷基金會）藏

　　從此以後，梵谷一心想要當牧師。可是當時要當牧師，必須先進入大學的神學院苦讀七年，除了學會拉丁文、希伯來文、希臘文等古典語文之外，還必須通過其他很多學科。這種規定當然使梵谷焦急氣憤，他認為宗教只不過是單純的信仰問題，心想只要有一本聖經就足夠了。

　　梵谷仍然繼續他的通宵祈禱，白天也照樣在半睡眠狀態下呆坐，有時還做出種種可笑的言行，人們都覺得他很可怕。尤其是躺在牀上時，還常常拍打自己的身體。禮拜天去教會做禮拜時，竟然把手錶投進奉獻箱裡。

　　就因為這種緣故，加上考試不容易，梵谷放棄了進大學神

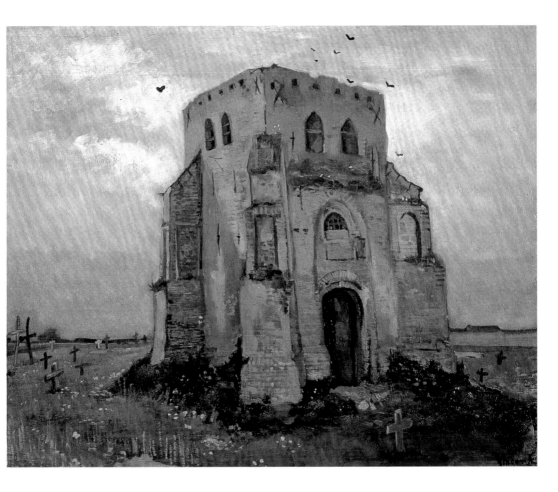

梵谷
教堂墓園和老教堂塔
1885年5月
油畫、畫布
63×79cm　簽名右下角
阿姆斯特丹梵谷美術館藏
（梵谷基金會）藏

學院的念頭，而選擇一種最快速的途徑，他進入了布魯塞爾的牧師養成所。

　　梵谷在這裡待了一段時間，在1878年十一月，主動請求到伯雷那琪的煤礦區當傳教士，問他為什麼選擇這種偏僻地方去傳教，那是因為他受了在英國讀的狄更斯小說所感化。

　　伯雷那琪煤礦區位於蒙士之西，居民都是礦工。梵谷在這裡整天生活在狹窄的礦坑裡，靠著一道暗淡的燈光，彎著腰熱心傳教，有時一連幾天見不到一點陽光。

　　在路旁有兩排簡陋的房屋，每一間屋子裡，住著五、六個人，一張牀上睡四個人，也是常見的現象。

在這種荒僻的地方佈道，自然不會有什麼教堂或禮拜堂，梵谷只能在比較大的篷子裡，或礦工的家裡講道，有時甚至在馬廄裡或倉庫裡傳教。不用說，這些礦工的生活條件都很惡劣，其中有很多人生了肺病，還不時有爆炸事故發生，而且每次都會有人死亡。

在這段期間，梵谷都跟礦工們生活在一起，他所講的雖然是神的道，不過生活上的痛苦也很多，是一種需要耐性和毅力的工作。每當他看到太窮困的人，就把自己穿的衣服脫下來施捨，有時還把自己的牀位借給病人，最後竟弄到自己連住的地方也沒有。

梵谷這種慈善行為有些過火，因此受到了教會的申斥，也使他對基督教發生了懷疑，認為這簡直是富裕人家的宗教，跟貧苦的人們並沒有什麼關係。

梵谷以前就對繪畫有興趣，不過動筆來畫畫，卻是從這時才正式開始。想用宗教來解決人間的一切問題，還有很大的矛盾存在，而在繪畫上他還覺得可以施展自己的抱負，於是他開始從美的表現上來尋求解脫。

伯雷那琪一到冬天就會下很大的雪，特別是在耶誕節前後更會下個不停，這種一片白色世界的雪景，最為梵谷所喜愛。這種風景很像布魯格爾畫裡的情調，除了馬利斯和杜勒等畫家，是絕對無法描繪出如此美麗的景色。

有一次，弟弟西奧來看他。梵谷見到弟弟非常高興，趕緊帶西奧到自己的房間。這時西奧才發現梵谷有了大變化，他正在摹寫米勒的名畫，不由得對哥哥讚嘆不已。

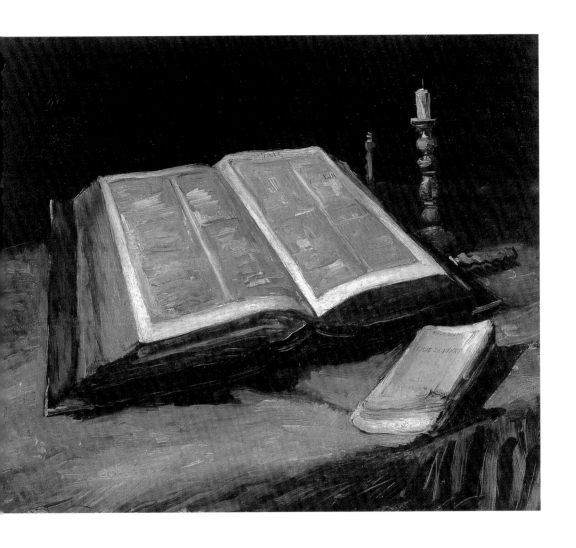

梵谷　**聖經與靜物**
1885年10月
油畫、畫布　65×78cm
簽名左下角
阿姆斯特丹梵谷美術館
（梵谷基金會）藏

畫家梵谷的誕生

　　梵谷從眼睛的神色到喉嚨的聲音都變了，他正在向自己所新開闢的美的世界突飛猛進，而且決心從此要成為一個偉大的畫家。

　　遺憾的是，梵谷沒有一點繪畫基礎知識，於是他準備去拜訪一個名叫布魯頓（Breton）的畫家，他徒步到克里埃，當他看見布魯頓那種很講究的房屋時，又氣沖沖的回來了。

梵谷　**舊屋拆除大拍賣**　1885年5月水彩、水彩紙　37.9×55.3cm　簽名左下角
阿姆斯特丹梵谷美術館（梵谷基金會）藏

梵谷　**柏楊路**　1885年11月　油畫、畫布　78×98cm　簽名左下角　鹿特丹美術館藏

在歸途中，梵谷意外地看見了一些織布工人和農夫的生活，這才使他的心情稍為緩和，準備把他們的形影畫在畫裡。由於獲得弟弟的援助，梵谷暫時一個人繼續在伯雷那琪住下去，他寫信給弟弟說：

「我在這裡拚命畫畫，畫那些從雪裡挖人參的女人，這是為了表現農夫的工作狀態。我反覆不停地畫，專畫這些本質上在現代的人物畫，至於希臘時代的人、文藝復興時代的人，或者荷蘭的古畫家等等，我都不曾畫。」

這的確是新的題材，因為到當時為止的所有繪畫中，畫家們所畫的人物，一定是王侯貴族和貴婦人，或者是大富翁之類的所謂上流社會人物，至於那些窮苦的庶民，幾乎沒有一個畫家肯動

梵谷　**有四棵樹的秋景**
1885年11月
油畫、畫布
64×89cm　未簽名
荷蘭奧杜羅庫拉穆勒
美術館藏

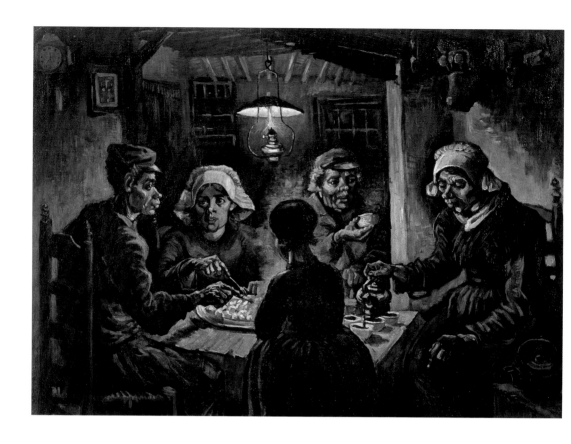

梵谷　**吃馬鈴薯的人們**
1885年4月　油畫、畫布
81.5×114.5cm
簽名左下角
阿姆斯特丹梵谷美術館
（梵谷基金會）藏

筆來畫。

　　只有米勒的「晚鐘」和「拾穗」是描繪農夫辛苦工作情形的
少數作品，而梵谷之所以會受米勒的感動，想來也就是基於這種
觀點。就因為梵谷有這種思想，當他一看見布魯頓的畫室竟然是
用很漂亮的新磚瓦蓋的，就覺得他已經喪失了藝術家的靈魂，因
而掉頭就走。

　　梵谷在新搬進的宿舍裡，把畫紙攤在牀上，畫了很多素描習
作。他還沒有油畫的技術，這是因為他沒有買油畫畫具的金錢，
乾脆就以畫素描為主。「織布工人」和「吃馬鈴薯的人」一類的
作品，他一直繼續不停地畫。

　　為了能夠認真學畫，他首先拜訪了畫家勒帕德。經弟弟的介
紹，梵谷住進了勒帕德的畫室。最初勒氏把梵谷當瘋子看待，後
來才逐漸發現他的超凡藝術天才。不用說，梵谷並沒有太多的金
錢，所以一切都是借用勒氏的設備從事創作。模特兒也都非常簡

梵谷　**百日菊**
1886年7月至9月
油畫、畫布
49.5×61cm
簽名右下角
渥太華國家畫廊藏

單，就是勒氏家中的老男僕和佣人，以及經常來討飯的乞丐。

如此一來，梵谷才漸漸獻身於藝術生涯。不過他練畫的方法可以說相當特別，就是一切都用自己隨心所欲的方法作畫。

沒過多久梵谷就回到家，在家裡他仍然繼續創作，無奈一般人都對他沒有一絲好感。他所畫的東西，看起來既粗野又很髒，而且個個都怪模怪樣。只有他的父親還能欣賞，而且費了很多苦心為他的畫辯護。

能畫畫以後的梵谷，覺得世間的一切景物都是美的。每當他凝望大自然時，就會有某種靈感出現。

像這種變化，就是在他的內心也產生了。那時他的表妹凱瑟琳住在他的家裡，不久他竟單戀上凱瑟琳，進而向她求婚。她對梵谷不但沒有一點意思，而且對他感到十分恐怖。

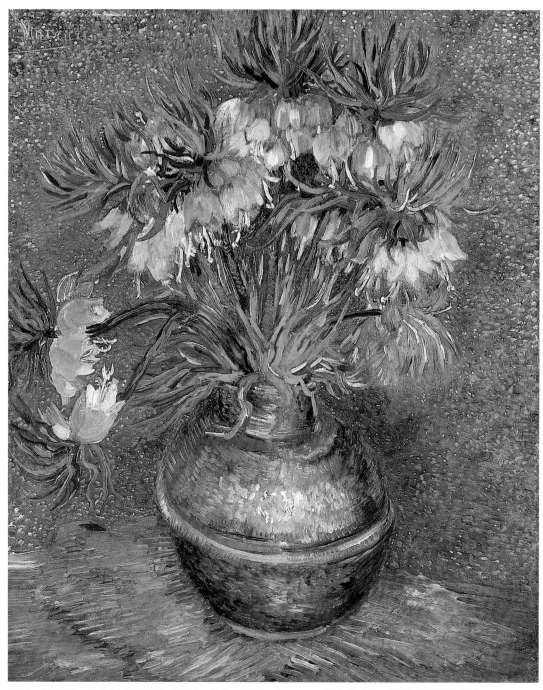

梵谷　**貝母花**　1887年4月至5月　油畫、畫布　73.5×60.5cm　簽名左上角　巴黎奧賽美術館藏

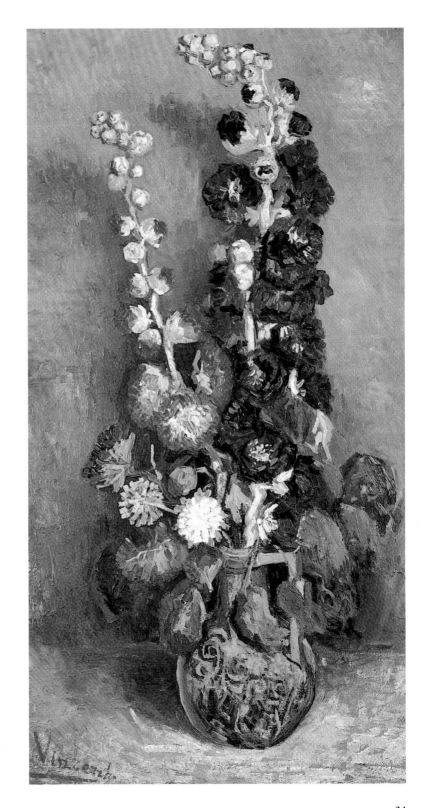

梵谷 **蜀葵花**
1886年8月至9月
油畫、畫布 94×51cm
簽名左下角
蘇黎世市立美術館藏

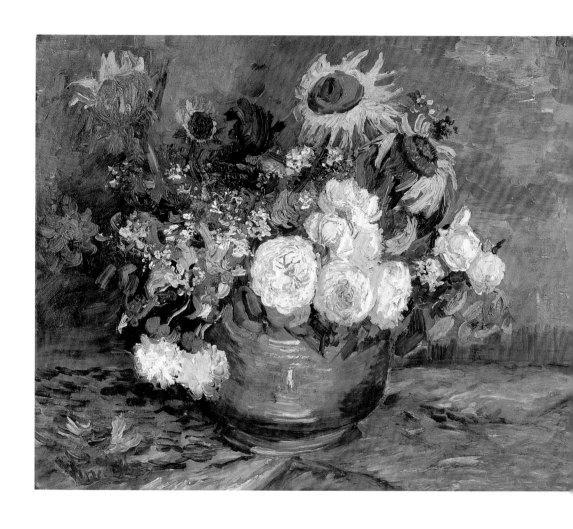

梵谷　**花與向日葵**
1886年　油畫　50×61cm
簽名左下角

　　梵谷的求婚方式很野蠻，因此凱瑟琳有一天早上剛一
起來，連一句話也沒留，就不告而別了。但是梵谷還是不死
心，繼續向她糾纏，一直追到阿姆斯特丹。梵谷到了表妹家
以後，自然不會受到凱瑟琳父母的歡迎，不久凱瑟琳本人也
不見了蹤影。

　　如此，梵谷更加孤獨，回到家以後，簡直無法控制自己
的情感。

　　從此以後，梵谷的脾氣更壞，連禮拜天都不去教堂做禮
拜，甚至在牧師父親面前咒罵神。

梵谷　**巴黎7月14日**　1886-1887年　油畫

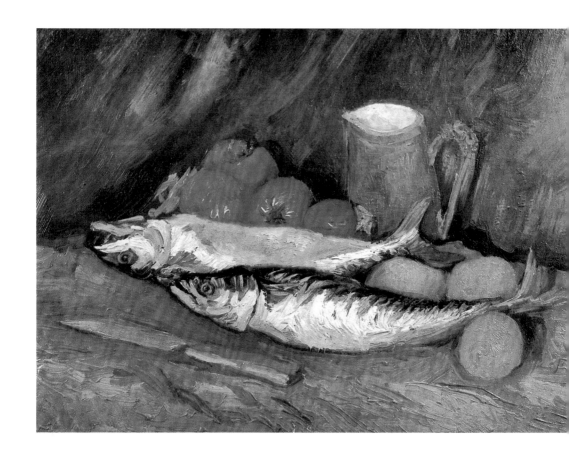

在海牙的考驗

正因為如此,梵谷在家待不住了,結果又離家去了海牙。在海牙有他的表哥畫家毛佛,於是他在表哥家附近租了一所房子,每月靠弟弟送來的錢在這裡作畫,生活情況相當清苦。

不論從那一方面說,毛佛都應該算是學院派畫家,因此對梵谷的畫非常不滿。毛佛曾向梵谷建議,應該畫一些石膏素描之類的畫。梵谷卻反駁說,這種沒有生命的東西根本沒有畫的價值。學院派的作畫方法,就是用細細的陰影,把面與面連接起來,梵谷對這種畫法很不滿意。

表哥兼老師的毛佛的建議,遭受梵谷毫不客氣地駁斥,而且把石膏像砸碎丟在垃圾堆裡,毛佛為此大發脾氣。

梵谷　**鯖魚、檸檬與蕃茄**
1886年7至9月　努昂時期
油畫　39×56.5cm
奧斯卡拉因哈特藏

梵谷　**城郊咖啡屋**
1886年　49×64cm
油畫（右頁上圖）

梵谷
巴黎景觀,忙碌的蒙馬特區
1886年　38.5×61.5cm
（右頁下圖）

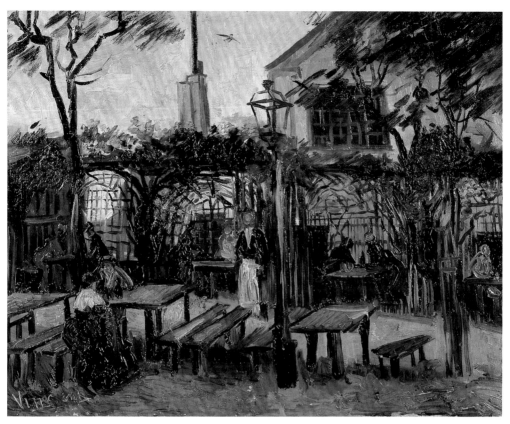

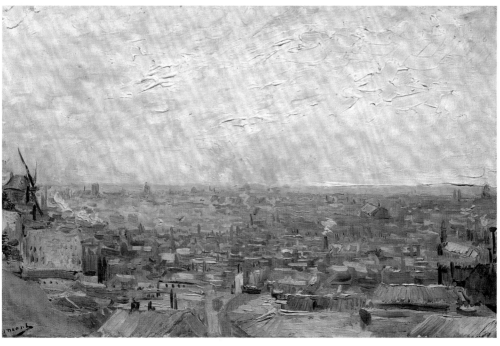

35

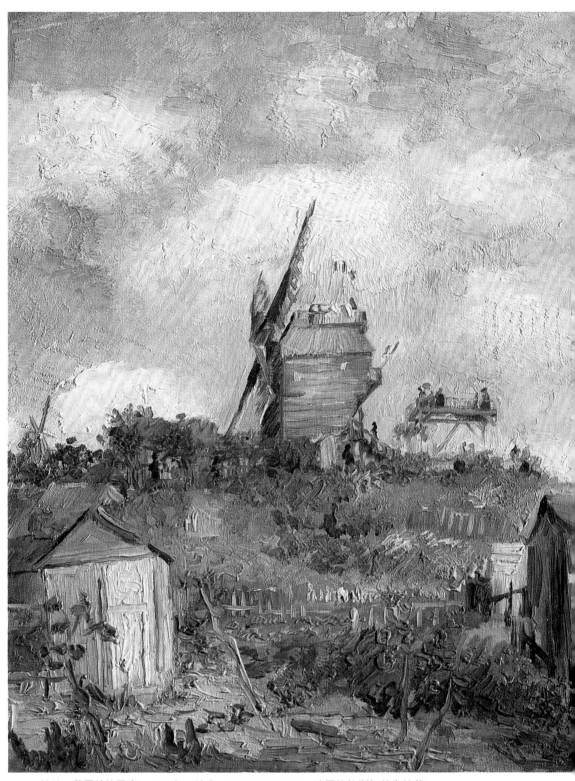

梵谷　**蒙馬特的風車**　1886年　油畫　45.4×37.5 cm　法國格拉斯柯美術館藏

練習畫石膏素描，就是到今天還列為美術學校的入門課程，梵谷卻認為這並非有效的學畫方法。其實，精確的描繪主題，把真正本領學會固然重要，不過要是完全這樣做，即使能養成描寫力，也不會產生完整的表現力。

不論是以如何的具象性的樣式為基礎，藝術仍然是通過主題表現作者感情和意志的東西。只要是這樣，如果一味地畫石膏素描，那就是最笨的方法。即使只是畫物體，也還有很多沒有內容的畫，這就是由於這種方法造成的弊害。

梵谷所以會一開始就用自己獨特的方法學畫，就是由於他了解學院派藝術的虛妄，並非仰仗自己具有什麼卓越的才華。

事實上，如果就一般的分類來說，梵谷應該算是一個笨畫家。例如他初期的素描，線條死板生硬，從來沒有畫過很自由的作品。但是他的目標並不是當一個畫匠，而是要成為一個藝術家。所以他的注意力不是完全放在技巧上，他一邊和自己的笨拙性搏鬥，一方面在根據使其復活的程序，來獲得自己的獨特方法。

假使和梵谷處於相同境遇，例如雷諾瓦那樣的優秀畫家，即使走和梵谷同樣的路線，也絕對不會產生梵谷那樣的作品。雷諾瓦確實是一個不常見的卓越畫家，不過他始終好像受到另外一些人的影響。

相形之下，梵谷的確是一個笨畫家。不過也就因為如此，反而轉變成有利的條件，他完全沒有受到任何畫家的影響，而產生了風格極為嚴謹的作品，這是非常重要的事。

當然，好的作品要比拙劣的畫受歡迎，不過卓越的畫家也常否定自己的技術，這大概是由於要和自己不擅長的地方互相妥協的緣故。要是能如願以償，那也就不會有什麼特出的表現，反而顯得過於拘束了。

梵谷的愛

　　有一天，梵谷在教堂認識了一個名叫克麗絲丁的女人。她面容憔悴，是一個很醜的女人，同時已經身懷有孕大腹便便。不料梵谷對這個女人特別感興趣，就要求她給自己做模特兒。由於梵谷那時很窮，也沒有辦法給這個模特兒滿意的薪水，不過女的卻逐漸被梵谷吸引，不久兩個人就同居了。

　　這個女人的父親不詳，只和老母相依為命，那時她已經有了一個孩子，卻也不知道父親是誰。不料正當她要生另外一個孩子時，梵谷竟然衝進她的惡劣生活圈子。

　　這可以說完全是瘋狂的作法，但是梵谷性的飢渴也是一大原因。他很憂鬱，例如他在一幅題名為「悲哀」的畫裡，就是畫了一個蹲著的女人，在她的兩肩垂著蓬鬆的長髮。

　　那時梵谷很窮，就連自己都吃不太飽，現在竟要養三個人，而且還得分擔這個女人的醫藥費，結果生活情況更為惡劣。他的弟弟西奧雖然滿心不同意哥哥的這種作法，卻一句話都沒有說，每月送來的錢比以前還要多。

　　那時梵谷的畫正在飛速進步中，弟弟心想將來說不定會有驚人成就。就梵谷來說，欣賞他作品的人，除了自己的父親之外，也只有這個弟弟了。

　　不過弟弟送來的錢，並不夠梵谷的開銷，不得已他就拿著自己的作品，沿街向畫商推銷，可惜什麼地方都不願意要，最後只好拿到叔叔的店裡，十二幅畫僅僅賣了卅個基爾德（荷蘭錢幣單位），如此才勉強渡過難關。

　　這時梵谷的畫表現的可以說完全是憂鬱，例如「司根培靈根沙灘上的乾魚」、「木匠與洗染店」，就給我們極深刻的絕望感。

　　由於長時間的生活煎熬和奔波勞碌，使梵谷的身體受到很大創傷。有一天他感到一陣劇痛，到醫院檢查，才知道患了嚴

梵谷
巴黎景觀：自梵谷窗口眺望雷匹克街
1887年春　油畫
46×38cm
（右頁圖）

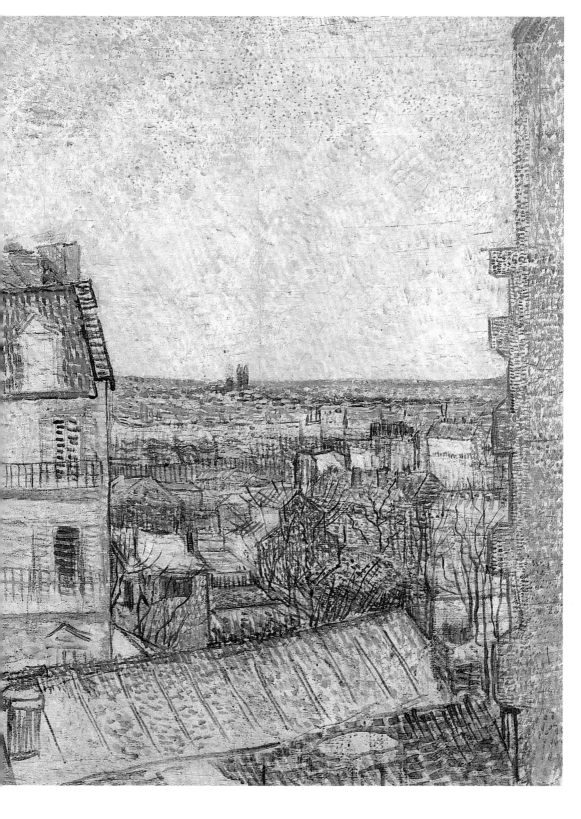

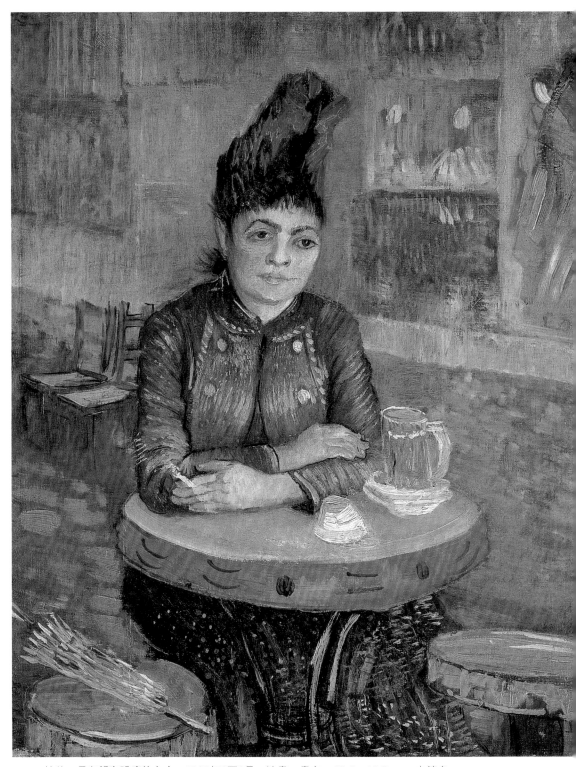

梵谷　**丹布朗咖啡座的女人**　1887年2至3月　油畫、畫布　55.5×46.5cm　未簽名
阿姆斯特丹梵谷美術館（梵谷基金會）藏

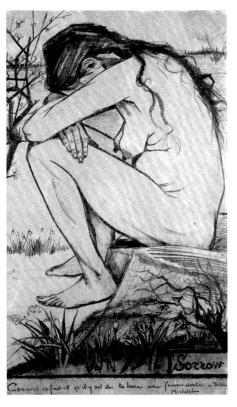

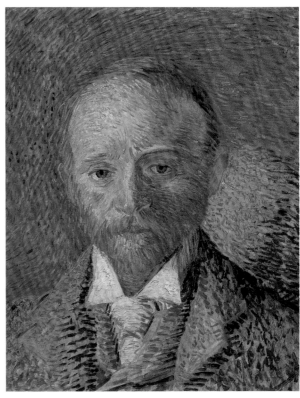

梵谷　**悲哀**
1882年4月　海牙時代
黑色炭筆畫
44.5×27cm
倫敦私人收藏（左圖）

梵谷
亞歷山大・里德的畫像
1887年春　油畫
41×33cm
簽名右下角
法國格拉斯柯美術館藏
（右圖）

重的性病，這可怎麼辦好呢？

　　心想這種生活也維持不了多久，克麗絲丁母女也對梵谷逐漸冷淡，進而更指著他那些賣不掉的畫亂罵一通。不久克麗絲生下了孩子，再度站在街頭重操舊業。梵谷看了真是傷心透了，就扛起身邊的衣物和畫具，搬到一個名叫多林杜的村莊去住。

悲哀

　　梵谷在多林杜也沒有待多久，不得已只好再回到努昂。家人都把他看成是一個回頭的浪子來歡迎，因為他們都知道梵谷除了畫畫以外，沒有任何其他謀生本領，因此給他清理出一間房子當作畫室，叫他在那裡畫畫。

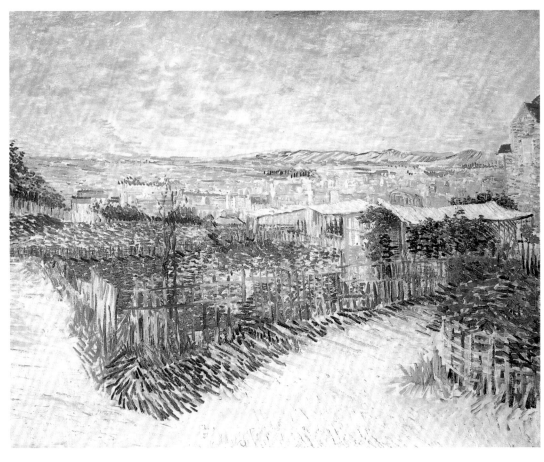

梵谷　**蒙馬特的田園**
1887年4月至6月
油畫、畫布
81×100cm　未簽名
阿姆斯特丹梵谷美術館
（梵谷基金會）藏

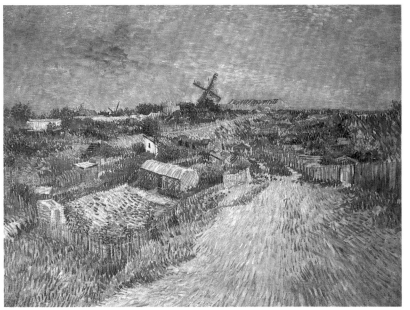

梵谷
蒙馬特的田園
1887年4至6月
油畫、畫布
96×120cm　未簽名
阿姆斯特丹梵谷美術館

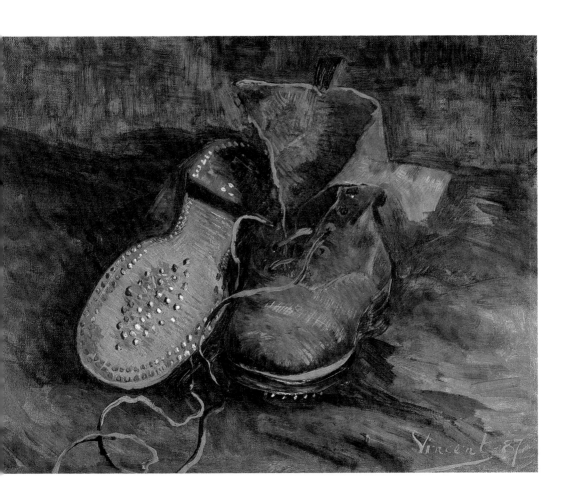

梵谷　**一雙鞋子**
1887年4月至6月
油畫　34×41cm
簽名右下角
美國巴爾的摩美術館藏

於是梵谷像一個垂死病人有呼吸一樣，在那裡拚命掙扎作畫。有一次，梵谷的母親腳跌傷了，請一個名叫瑪葛娣的女人來照顧。結果梵谷又跟瑪葛娣發生了戀愛關係，這回滿以為可以順利成功，豈料又遭受女方家長的堅決反對，到最後又歸於失敗。

瑪葛娣受不了失戀的痛苦，甚至於要用自殺來解脫。這種事發生在牧師之家，受到人們的嚴厲責難。

梵谷更悲傷到像死人一般，整天躲在畫室裡不出來，就是和家人在一起吃飯時也不開口，甚至麵包上有沒有抹奶油也沒有意見。一個朋友都沒有，只是有時跟農夫和工人一起聊聊天，除了畫畫以外，簡直沒有生活樂趣存在。

就在這個階段，梵谷的父親因為心臟麻痺而去世，這當然使梵谷悲痛萬分。

梵谷　**巴黎市郊有陰影的男人**　1887年4月至6月　油畫　48×73cm　未簽名　東京私人收藏

梵谷　**阿尼埃爾公園**　1887年5月至6月　油畫、畫布　55×113cm　未簽名
阿姆斯特丹梵谷美術館（梵谷基金會）藏

梵谷　**散步在阿尼埃爾
的塞納河畔**　1887年
油畫　49×66cm
阿姆斯特丹梵谷美術館
（梵谷基金會）藏

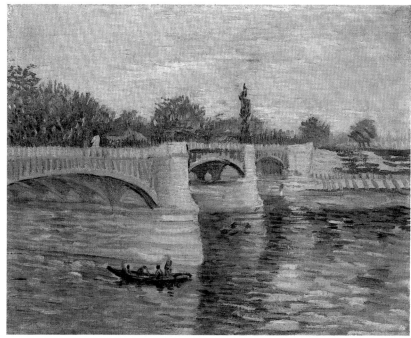

梵谷
塞納河上的大傑特橋
1887年夏　巴黎時代
油畫　32×40.5cm

梵谷　**餐廳外側**
1887年夏　油畫
18.5×27cm　巴黎時代
阿姆斯特丹梵谷美術館
（梵谷基金會）藏

　　隨著父親的去世，家庭生活更加困苦，一切用度都靠弟弟西奧一個人來支撐。就是在這種窮困生活狀態下，他仍然一邊祈禱，一邊繼續畫畫，初期的傑作有〈吃馬鈴薯的人們〉。

　　弟弟西奧常常接到哥哥寄來的作品，認為梵谷已有相當成就，於是設法推銷這些畫。可是不論他怎樣熱心推銷，加上巴黎谷披美術店的聲譽，卻還是賣不出去。

　　雖然如此，西奧心想，還是有必要把哥哥接來巴黎。在梵谷來巴黎之前，又勸他先去安特衛普一行。

　　安特衛普的街景非常美麗，有碼頭、高樓、商店、倉庫、餐館等等。本以為來到這裡心情會好轉一些，但是事實證明還是沒有用，嚴重的絕望仍然潛伏在梵谷的內心，連一時一刻也無法擺脫。

　　飢餓與疲勞，再加上經常發作的癲癇，使梵谷受盡折磨。即使在這樣惡劣的環境下，他仍然雇用附近的婦女和老人做模特兒，繼續努力畫他的畫。

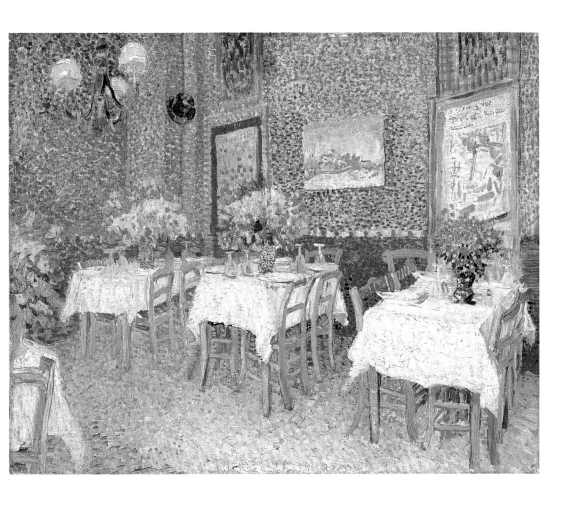

梵谷　**餐廳內部**
1887年夏
油畫、畫布
45.5×56.5cm
未簽名
荷蘭奧杜羅庫拉穆
勒美術館藏

　　有一次，一個很難得的機會降臨到梵谷身上，一個鄰居委託他畫像，被畫的人是馬上就要結婚的女兒。第一次有人向他訂畫，梵谷非常高興地拿起畫具前去，後來才知道是人們存心跟他開玩笑。

　　梵谷一想，非去巴黎不可了。但是要離開安特衛普，就一定先要把房租付清，於是他把以前苦心所畫的五十多幅素描和二十幅油畫做抵押，才順利去了巴黎。

　　那時候，使梵谷最感動的，就是法國小說家左拉。當時報紙正連載左拉一篇名叫《製作》的小說，梵谷每天都讀得廢寢忘食。這部小說應該算是藝術家傳記，因為內容就是以畫家塞尚為題材而寫的。梵谷對於左拉在這部小說裡所主張的藝術觀，起了極大共鳴，因此把左拉崇拜成一個偉大的老師。

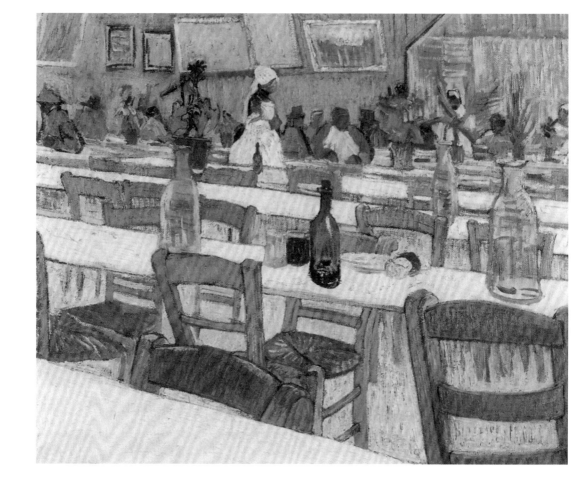

巴黎的生活

　　在巴黎，印象派的運動已經逐漸抬頭。可是舊勢力仍然在頑強抵抗，使印象派遭遇了不小的困難。

　　當時能夠鼓勵和領導印象派運動的，就是這位法國小說家左拉。因為左拉不僅是一位小說家，而且是一位美術批評家，在他的文藝沙龍裡，每天都有青年藝術家出入。特別是每星期五，更在巴黎北部的蒙馬特區的咖啡館，他會跟很多畫家和詩人聚會。

　　一來到巴黎，弟弟西奧立刻介紹梵谷加入藝術家團體。這個團體裡既有畫家莫內、畢沙羅、雷諾瓦、塞尚、高更、羅特列克、莫里梭、薛斯勒、希尼亞克、竇加、貝魯那、柯

梵谷　**餐廳內部**
1887年夏　油畫、畫布
45.5×56.5cm　未簽名
荷蘭奧杜羅庫拉穆勒美術館藏

梵谷　**從蒙馬特看巴黎近郊**
1887年夏　水彩、條紋紙
39.5×53.5cm
阿姆斯特丹梵谷美術館
（梵谷基金會）藏
（右頁上圖）

梵谷　**城牆**
1887年夏　水彩、條紋紙
39.5×53.5cm
英國曼徹斯特大學懷特渥斯
藝廊藏（右頁下圖）

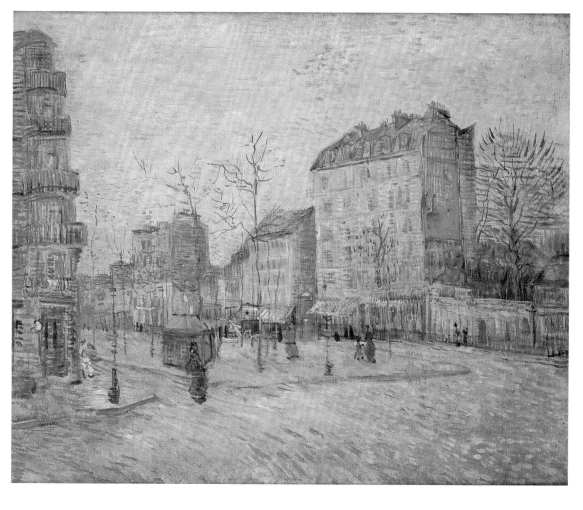

洛，還有文學家左拉、馬拉梅、莫泊桑。每當他們聚集
在一起就會產生一種特別的情趣，詩酒的議論、藝術的
花朵，都在這裡爭奇鬥豔。

　　這裡有睡在閨房裡的羅特列克，有驕傲而理智的高
更，有沈默寡言的塞尚，有像父親一般慈祥的畢沙羅，
真是多采多姿，左拉一來，立刻成為中心人物，大家都
圍著他談天說地，而且每個人都注意傾聽他的話。

　　不過他們的年齡也都不小了，畢沙羅五十六歲，竇
加五十二歲，塞尚和薛斯勒四十七歲，莫內和莫里梭是
四十六歲。

　　印象派雖然還沒有受到世人的承認，不過他們的運

梵谷　**克利西街道**　1887年
油畫　46.5×55cm
阿姆斯特丹梵谷美術館
（梵谷基金會）藏

梵谷　**二朵向日葵**
1887年7月至9月　油畫、畫布
50×60cm
瑞士伯爾尼美術館藏
（右頁上圖）

梵谷　**四朵向日葵**
1887年7至9月　油畫、畫布
60×100cm
荷蘭奧杜羅庫拉穆勒美術館藏
（右頁下圖）

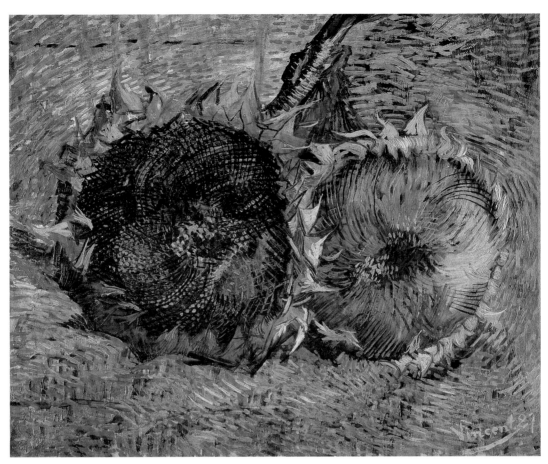

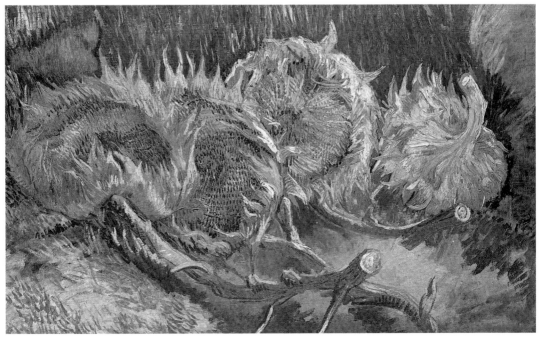

51

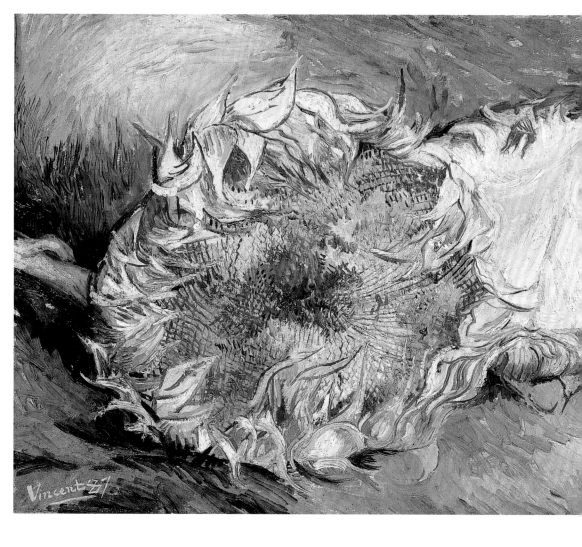

梵谷　二朵向日葵
1887年7月至9月
油畫、畫布　43×61cm
簽名左下角
紐約大都會美術館藏

梵谷　日本風味：日本
婦人（仿歌麿浮世繪）
1887年7月至9月
油畫、畫布
105.5×60.5cm　未簽名
阿姆斯特丹梵谷美術館
（梵谷基金會）藏
（右頁圖）

動都已經達到頂點。

　　高更、薛斯勒、梵谷等人，毋寧說是屬於年輕的一代，因此他們在藝術觀上，顯然也有所不同。事實上，在梵谷來到巴黎的1886年，他們在最後一次印象派畫展裡，就形成分裂狀態，莫內、雷諾瓦、薛斯勒等人跟年輕的一個世代形成激烈的對立。

　　就因為如此，印象派的運動在形式上已經壽終正寢，畫家們都像散沙一般分散到各地。例如高更厭棄巴黎去了南太平洋的大溪地島，而塞尚更回到故鄉普羅文斯閉門不出。

　　來到巴黎以後的梵谷，他的畫顯然受到印象派的影響，畫面遠比以前明朗，同時開始使用中間色。

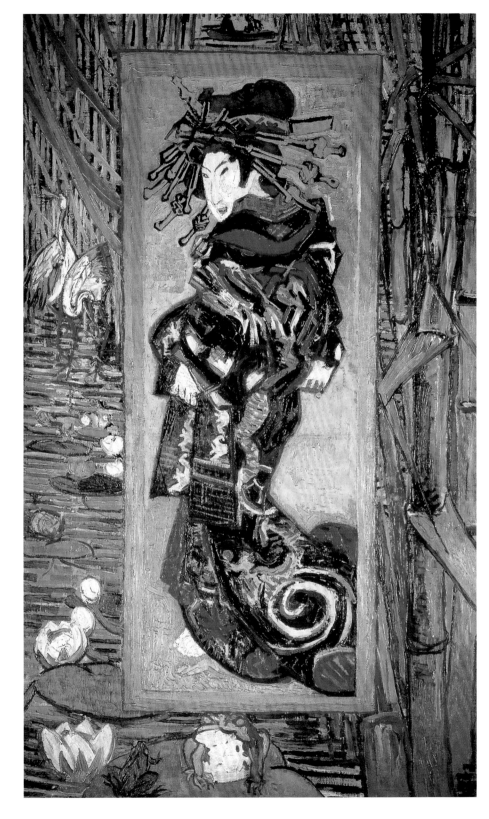

可是印象派的洗練感覺，就梵谷來說，一定也有不合適的地方。試觀梵谷鄉村樸素的題材，就可以知道他的好惡。畢沙羅經常跟他聊天，而羅特列克更勸他以女人和酒，但是高更對待他卻很冷淡，貝魯那跟他意氣最相投。

有一次，弟弟西奧說服了谷披美術店老闆，在蒙馬特區畫廊的二樓，舉辦新進畫家作品展覽。不料連一幅畫都沒有賣出，這種藝術與商業主義的矛盾現象，使西奧感到非常苦惱，因為他還得繼續照顧這個哥哥，真是他的一個負擔和累贅。

所幸沒有多久，梵谷就時來運轉，宛如一條被放進水裡的金魚那樣興奮，使他呼吸進了巴黎的新空氣，不過到最後卻又慢慢疲憊下去。在巴黎，梵谷確實結識了很多同道，而且給他很多幫助。然而梵谷知道藝術這種東西，到底是屬於極端孤獨的產物，如此反倒使他陷入緊張狀態。例如在同道之間，不斷有對立的意見出場，議論紛紛莫衷一是。鄉下出身的樸素畫家梵谷，經常周旋於這種複雜的藝術環境中，反倒在不知不覺中感到疲憊不堪。

有一天，他們又聚集在蒙馬特的咖啡間，梵谷第一次會見了莫泊桑。莫氏很激賞梵谷的藝術，尤其對他那幅〈牢獄院子〉更是讚美不已。內容是畫著被允許散步的囚犯在院子裡繞著圈漫步，旁邊站著幽靈一般的獄卒。莫泊桑當時就評論這一幅畫要比一打小說還有價值。

從上面種種情形，就知道梵谷是如何高興了。然而一直在折磨著他的憂鬱症，卻始終沒辦法治好。

又有一次，畫商坦基為鼓勵青年畫家們，在坦布蘭咖啡廳的一個房間，特別展覽出梵谷的作品。在這之前，坦基曾展過羅特列克和貝魯那的畫，當時都曾賣掉一部份作品，可能由於這個緣故，坦基才又舉辦梵谷的個展，不料梵谷的畫一張也沒有賣掉。

梵谷　**開花的梅樹（仿廣重浮世繪）**　1887年7月至9月　油畫　55×46cm　阿姆斯特丹梵谷美術館
（梵谷基金會）藏

梵谷　**水果靜物**
1887年秋　油畫、畫布
48.5×65cm　加框
66.5×83cm
簽名左下角
阿姆斯特丹梵谷美術館
（梵谷基金會）藏

梵谷　**日本趣味：千住大
橋之雨（仿廣重浮世繪）**
1887年　巴黎時代
油畫　73×54cm
阿姆斯特丹梵谷美術館
（梵谷基金會）藏
（左頁圖）

　　在那裡所陳列的作品，大部份都是閃爍著奇異眼光的自畫像，神色中顯示出很具有熱情的可怕表情。以自畫像為主題的作品，很多畫家也都畫過，像梵谷自畫像這樣逼真的恐怕在別處卻還找不到。

　　梵谷常常凝視自己，並且和自己進行格鬥，認為自畫像是最好的直接主題。從此，梵谷擺脫了印象派的影響，而創造自己獨特風格的作品。

　　梵谷自畫像的特徵，幾乎和其他人的自畫像都不同，他一反肯定自己的描繪法，而以嚴屬的否定方式從事創作。

　　到最後苦惱他一生的，固然是由於這個時代的社會，不過，在詛咒社會之前，他把全部都還原到自我本身。換句話說，亦即到達個人表現的極限。對社會來說是被害者，對自己來說是加害者，這就是所謂二重的悲劇。

58

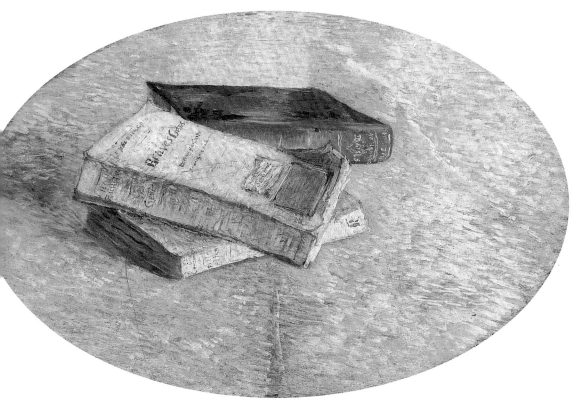

梵谷　**三本小說**　1887年春
巴黎時代　油畫　31×48.5cm　阿姆斯特丹梵谷美術館（梵谷基金會）藏

梵谷　**玻璃杯與水瓶**
1887年春　巴黎時代
油畫、畫布
46.5×33cm
（左頁圖）

　　梵谷的身心已經疲憊不堪，再也無法繼續待在巴黎了。而
且他自己的這些困苦，都波及到他的弟弟西奧。一向對他很好
的弟弟，也終於忍受不了，逐漸患了神經衰弱症。而這時的梵
谷，也接近了瘋狂狀態。

　　於是梵谷接受羅特列克的忠告，決心離開巴黎。

　　「我沒有向您辭行就走了，再見吧！非常謝謝！我親愛的
弟弟。」

　　梵谷臨走時買了紅、黃、紫三種花，插在一個花瓶裡，然
後放上這張辭行的小紙條。

在阿爾的生活

　　阿爾是一個風景優美的鄉間小鎮，梵谷來到這裡時正好是冬天，田裡和山野一片白雪，只有在葡萄棚底下才能看到點點的土色。冷風在吹襲，剛來到這裡的梵谷，竟忘卻了一切寒冷，到山野裡漫步，繼續在大自然裡畫畫，使遭受嚴重打擊的身心得到舒展。

　　雖說是冬天，由於阿爾位於歐洲的南部，和梵谷生長地荷蘭完全不同，在不下雪的時候，透過寒冷的大氣仍然有溫暖的陽光閃爍。就身為北國人的梵谷來說，在這種明朗而又不太冷的氣候

梵谷　**有石膏像的靜物**
1887年夏　巴黎時代
油畫　55×46.5cm
荷蘭奧杜羅庫拉穆勒美術館藏　（右頁圖）

梵谷　**書及靜物**
1887年冬至1888年
油畫、畫布
73×93cm　未簽名
英國佩思羅勃漢默斯董事會收藏

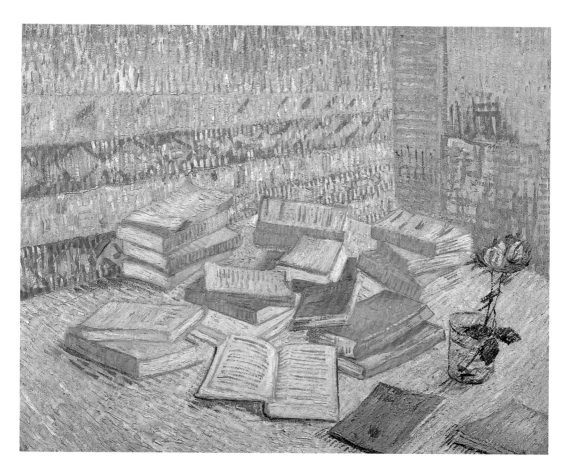

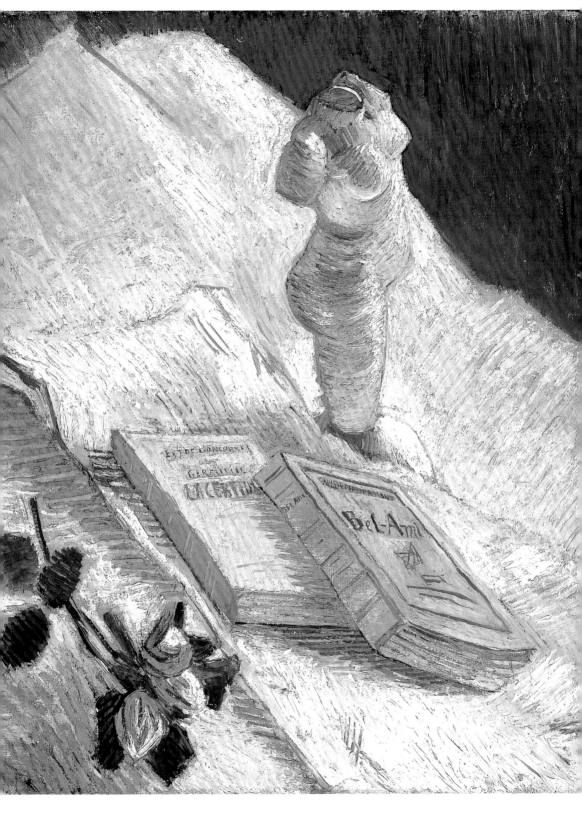

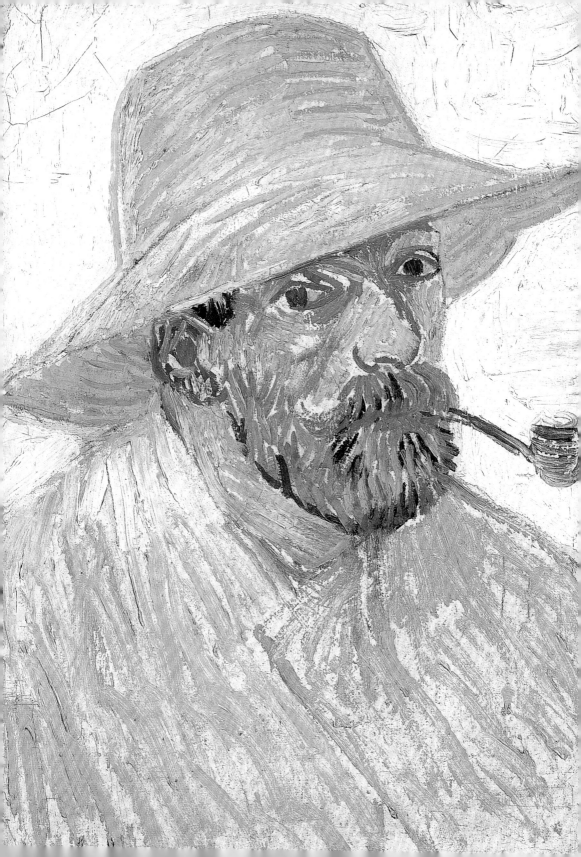

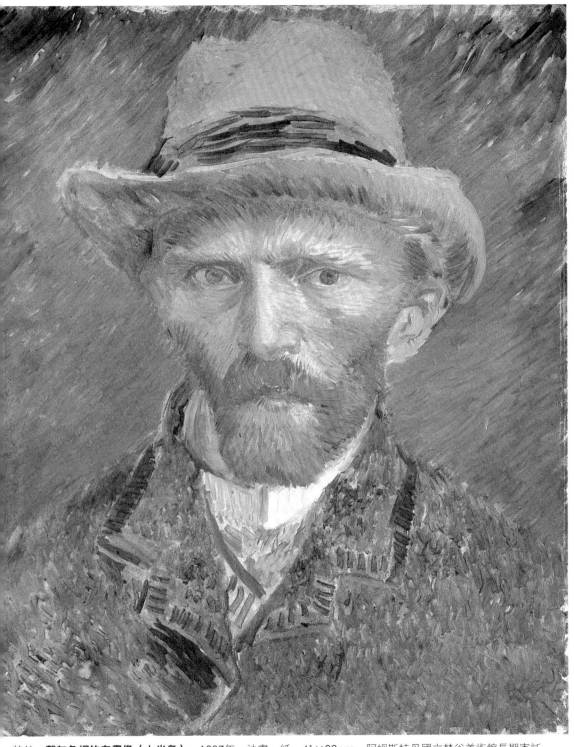

梵谷　**戴灰色帽的自畫像（上半身）**　1887年　油畫、紙　41×32cm　阿姆斯特丹國立梵谷美術館長期寄託

梵谷　**戴麥草帽抽煙斗的自畫像**　1887年　巴黎時代　油畫、厚紙　42×30cm　（左頁圖）

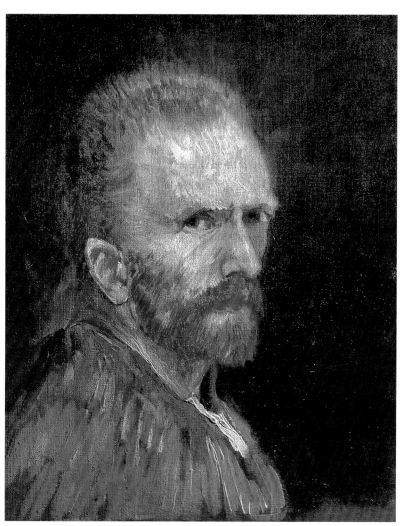

梵谷　**自畫像**　1887年　油畫　39×34cm
美國瓦茲沃斯美術館藏

梵谷　**自畫像習作**
1886至1887年
鉛筆、墨水、布紋紙
（有浮水印）
31.7×24.6cm
阿姆斯特丹梵谷美術館
（梵谷基金會）藏

VINCENT VAN GOGH

貝納德筆下的梵谷像　1891年

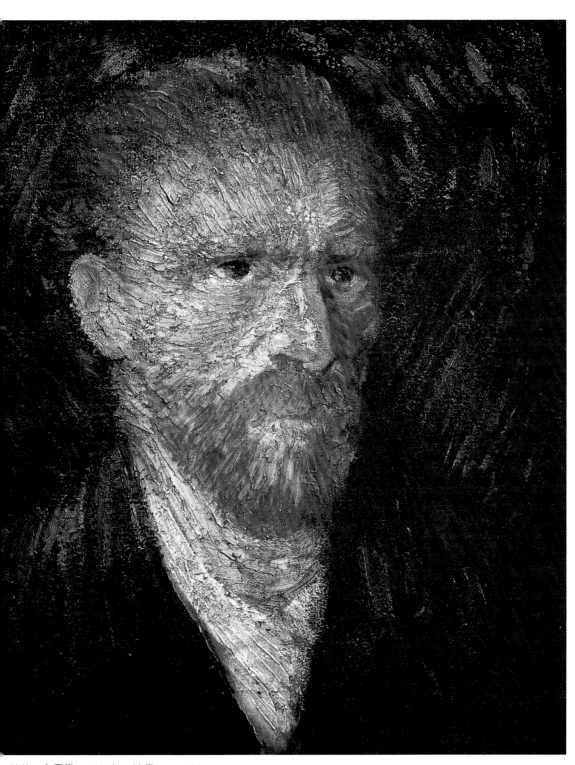

梵谷　**自畫像**　1887年　油畫　46×38cm

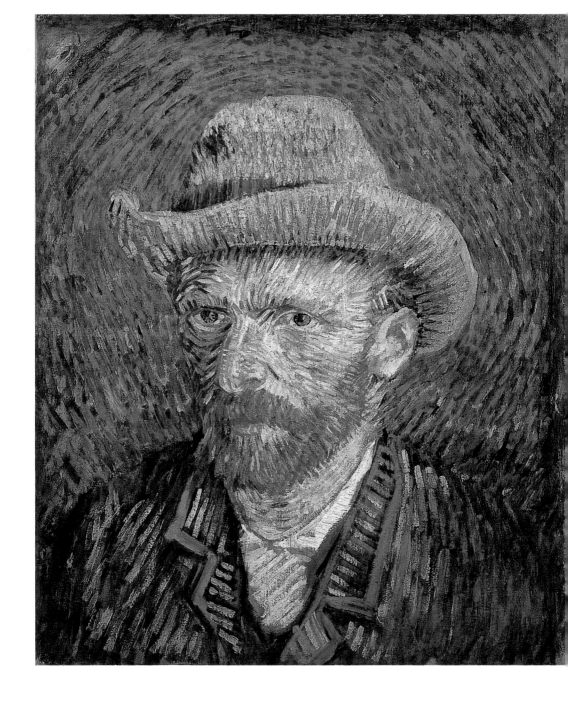

中，使他的精神感到分外清爽，他好像復活了。

　　在這種良好的環境和愉快的心情下，僅僅幾天功夫，梵谷
就完成了八張畫，可見這時他具有強烈的創作欲望。題材都是
鄉間風光、小橋流水、橘子園，和紮著紅頭巾的洗衣女郎。

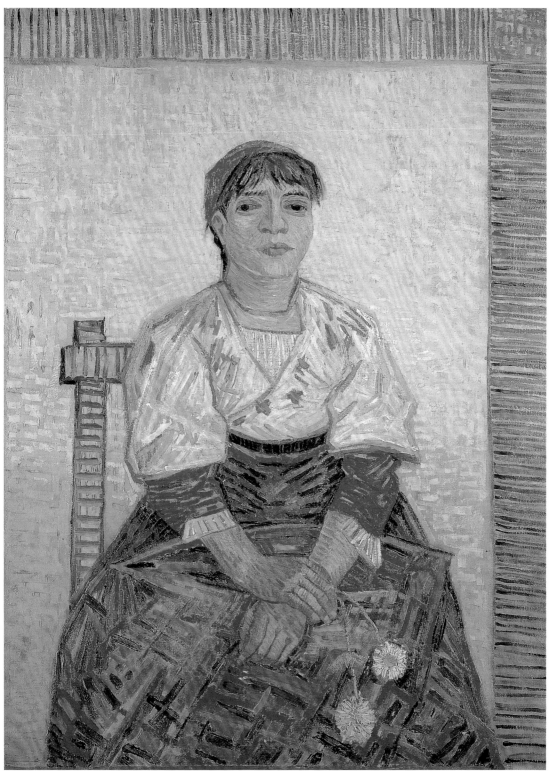

梵谷　**義大利女人**　1887年冬至1888年　油畫、畫布　81×60cm　未簽名　巴黎奧賽美術館藏

梵谷　**唐基老爹**　1887年冬至1888年　油畫、畫布　65×51cm　未簽名　私人收藏

梵谷　**唐基老爹**　1887年　油畫　92×75cm　巴黎羅丹美術館藏　（右頁圖）

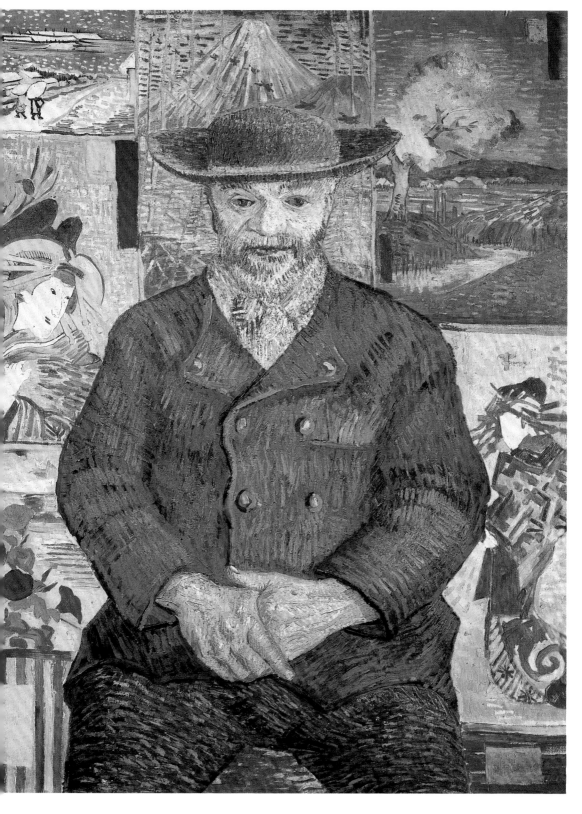

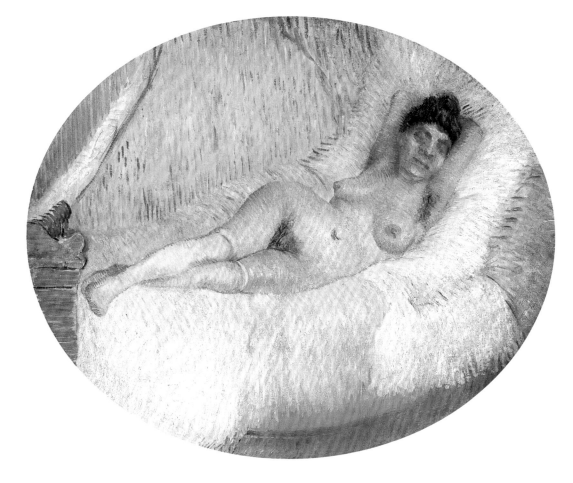

在這裡，梵谷結交了兩個朋友。一個就是為人非常明智的郵差魯倫，此人很像希臘聖哲蘇格拉底；另外一個就是為人很樂觀的雜貨店老闆馬吉歐，他自稱以前當過歌劇演員。

梵谷有了這兩個平凡庶民的好友，使他的生活顯得非常快樂，每天聊天、喝酒或玩紙牌。另外還有一個女友，也不可不提，她的名字叫伊凡娜，是這個鎮上的妓女。

弟弟每月給他送來的錢很有限，因此他除了維持起碼的生活以外，把一切都投注到創作上，其創作慾之強，就像決堤的洪流，所有精神的和物質的力量全都放在畫布上。

這個時期的畫，在梵谷的一生中，最能顯示出他華麗的一面，那就是以明朗的黃色為中心，再配以紅、綠、橙、青等色彩，充分發揮了對生命的讚美。梵谷的所有作品，幾乎都充滿了黃色，這也是一個很有趣的現象。

梵谷　**裸婦**　1887年
油畫　60×73.8cm
（上圖）

梵谷　**畫布前的畫家自畫像**
1888年1月　油畫、畫布
65.5×50.5cm
簽名右下角
阿姆斯特丹梵谷美術館
（梵谷基金會）藏
（右頁圖）

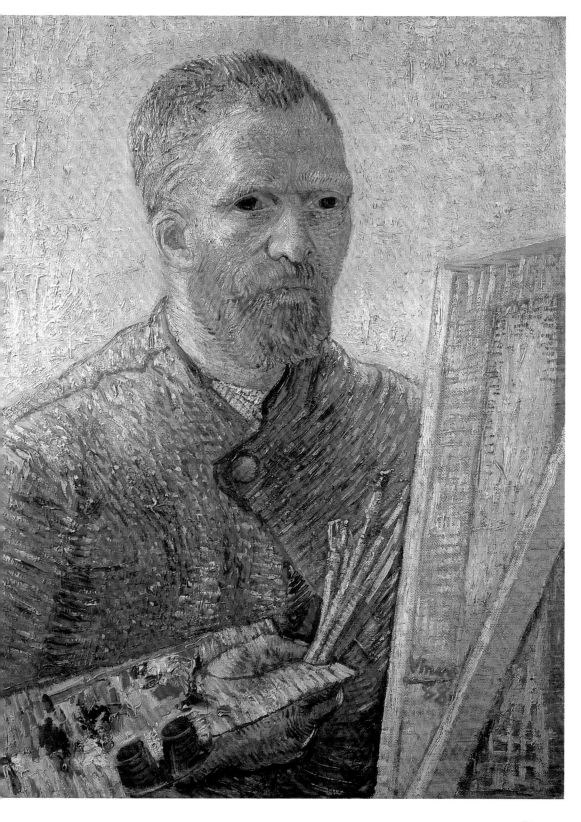

71

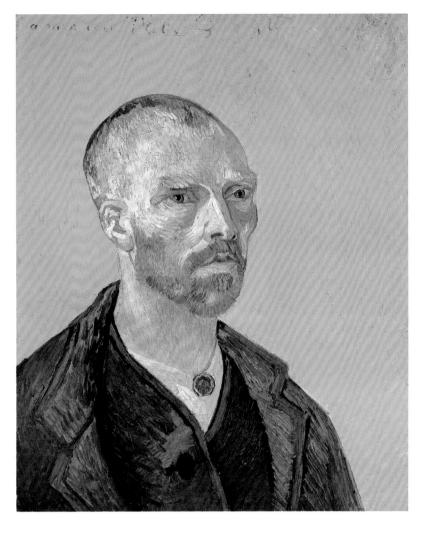

梵谷　**自畫像**
1888年　油畫
62×52cm
麻省哈佛大學福格
美術館藏

　　Passion這個字既當熱情講，也當受難講，而梵谷的黃色，
則兼具這兩種意義，就是既代表熱情又代表受難。就因為熱情與
受難都糾纏在他的內心，所以他反覆表達充滿緊迫感的色彩的世
界。

　　在阿爾與夫克之間的運河上，架了一道吊橋，這種風景使
梵谷回憶起祖國荷蘭，因此他經常畫這座橋。以澄清的碧空為背
景，畫出架構在水上的吊橋，在陰影處也塗上豔麗的色彩。

　　梵谷這樣寫道：

　　「水手們帶著女友往街的那邊走，在那黃色的大太陽底下，
吊橋奇妙的形狀倒映在水裡，我就在這幅吊橋的作品裡，畫進了
一羣洗衣女郎，這是我很多吊橋作品之一。」

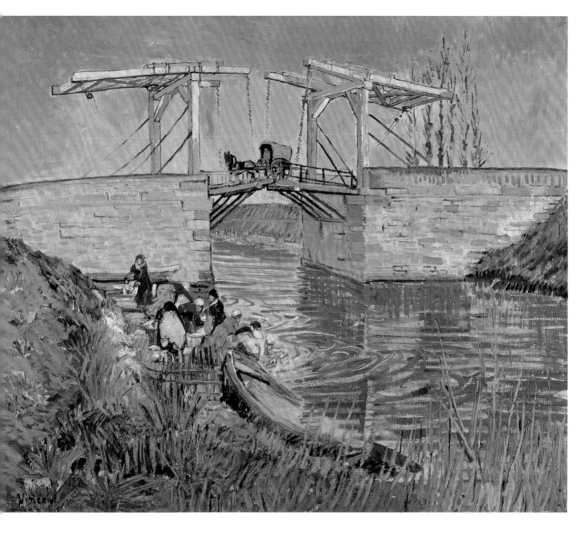

梵谷　**阿爾附近的吊橋**
1888年3月　油畫、畫布
54×65cm　簽名左下角
荷蘭奧杜羅庫拉穆勒
美術館藏

　　在這個小鄉鎮裡大概只有梵谷這麼一個畫家，所以當時他很惹人注意。但是他的裝束，卻完全像農夫那樣簡陋樸素，每天都在太陽底下畫畫，皮膚被曬得很黑。在這裡他又畫了一幅頭戴麥稈帽的自畫像。如果單從他這張自畫像來看，誰也不知道他是一個藝術家，他完全是一副農夫打扮。如果說能從這張畫像裡認出梵谷，那就是根據他那敏銳的眼神和緊閉的紅唇。

　　就梵谷來說，畫畫早已經不是單純的消遣。他認為藝術家從事創作，就跟農夫耕田一樣，是一種很辛苦的工作。關於梵谷的這張自畫像，《社會的自殺者梵谷》一書的作者安東尼・亞爾特，有下面這樣一段批評：

　　「梵谷的眼睛是偉大的天才之眼。從畫布裡表現出的炯炯

梵谷　**阿爾附近的吊橋**
1888年4月　油畫、畫布
60×65cm　簽名左下角
私人收藏

梵谷　**阿爾附近的吊橋**
1888年4月　鉛筆、鋼
筆、水彩筆、繪圖紙
30×35cm　簽名左下角
私人收藏

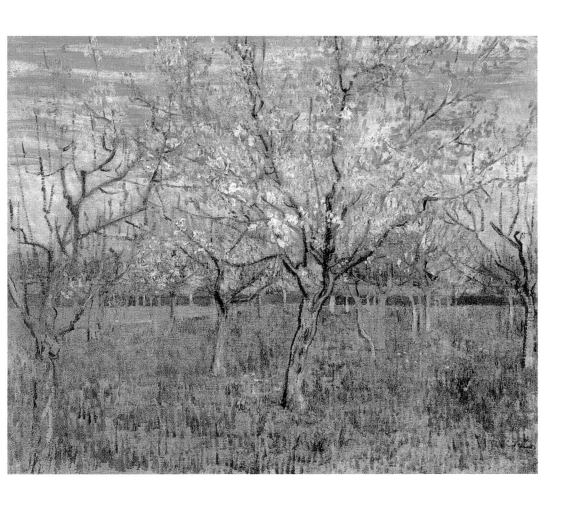

梵谷　**粉紅色果園**
1888年3月至4月
油畫、畫布
64.5×80.5cm
簽名左下角
阿姆斯特丹梵谷美術館
（梵谷基金會）藏

目光，好像在對我進行解剖。在那一瞬間，我覺得這幅畫所表現出的主人，早已經不是畫家梵谷，簡直就是永恆不朽的天才哲學家。連蘇格拉底也沒有這種眸子，大概在梵谷以前的偉大人物中只有悲劇性人物尼采表現過這種靈魂之窗，這是從精神的出口赤裸裸地來表現人間肉體的眼神。」

　　每當說到梵谷，立刻令人連想到向日葵，他那有名的「向日葵」連作，就是在這裡完成的。青色透明的背景配以黃色的地，上面的花瓶裡畫著向日葵，好像象徵著梵谷那強烈的生命力和堅韌的意志，不因受到傷害而枯萎。梵谷在寫給貝魯那的信上說：

　　「我準備在我的畫室裝飾六幅向日葵作品。這種裝飾畫從最淡的淺黃到最濃的深藍，以各種青色為背景，好像有一種新

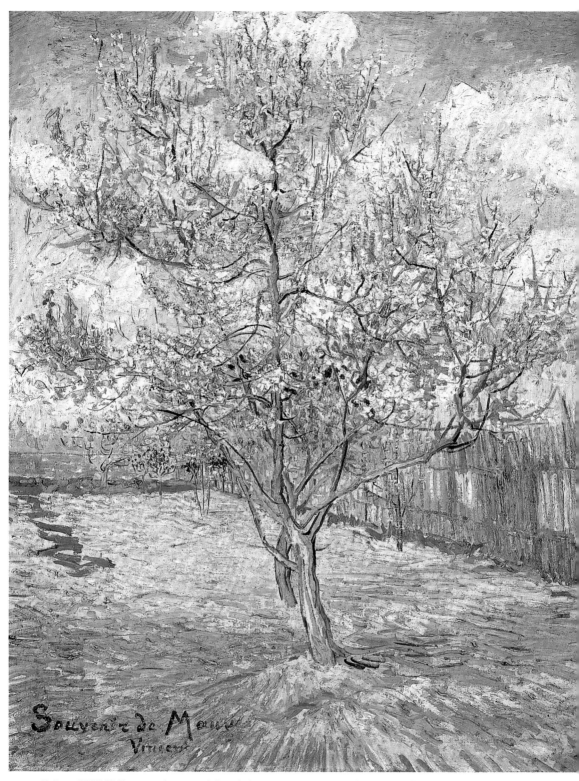

梵谷　**盛開的桃花**　1888年3月　油畫、畫布　73×59.5cm　簽名左下角　荷蘭奧杜羅庫拉穆勒美術館藏

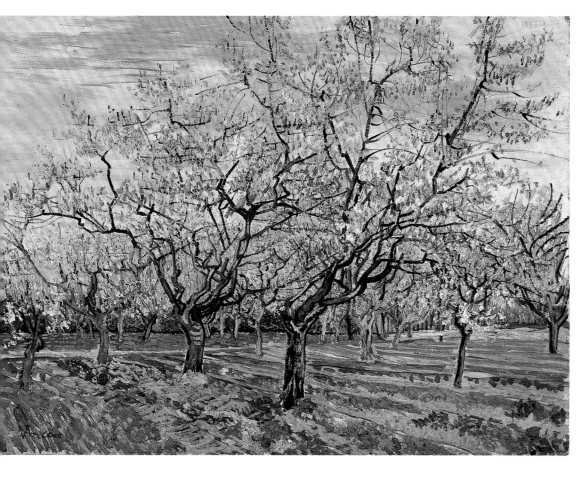

梵谷　**白色果園**
1888年3月至4月
油畫、畫布　60×81cm
簽名左下角
阿姆斯特丹梵谷美術館
（梵谷基金會）藏

鮮的銀白色的黃在閃爍，在周圍的輪廓線上再塗以橙黃色，宛如哥德式寺院那樣莊嚴肅穆。」

　　春去夏來，梵谷愈畫愈有新的進境。例如〈塔拉斯昆街上的畫家〉這個作品，就把梵谷這個時期的生活表露無遺。在沿著田地的行道樹旁，有一個戴著大草帽的畫家，背上背著畫布，左手拿著書具，右手拿著拐杖，在野外到處寫生，不用說這就是梵谷的寫照。

　　「啊！這夏天的太陽，被它一曬，就會起變化。尤其是起了大變化的我，只有快樂。」

　　這也是梵谷給貝魯那寫的信。

　　另外給弟弟西奧的信又這樣寫道：

　　「有極不安的事梗在心頭，但是不論怎樣也得活下去。在大自然中有美麗的題材，我想你也大概知道吧。例如在

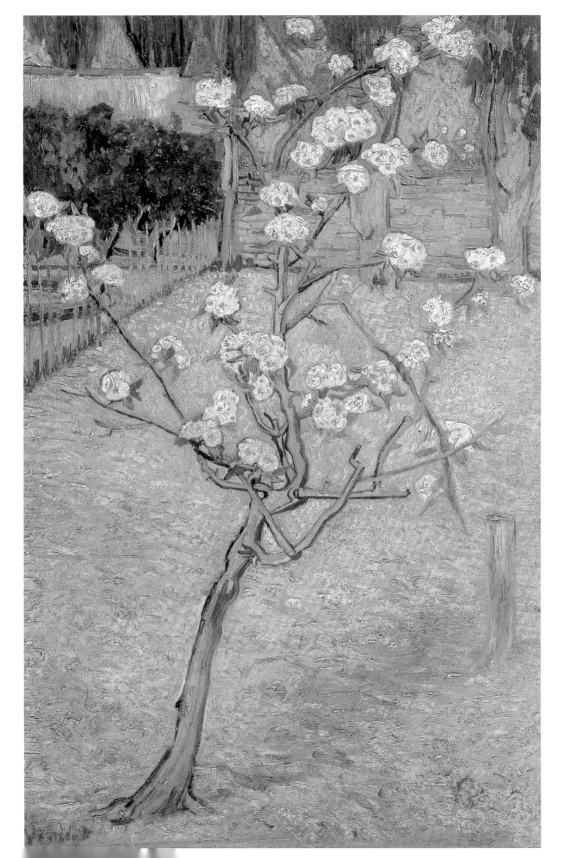

梵谷　**盛開的桃花**　1888年4月
油畫、畫布　73×46cm　簽名左下角
阿姆斯特丹梵谷美術館（梵谷基金會）藏
（左頁圖）

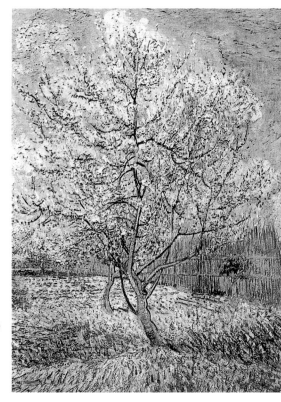

梵谷　**盛開的桃花**　1888年4月
油畫、畫布　80.5×59.5cm　未簽名
阿姆斯特丹梵谷美術館（梵谷基金會）藏　（上圖）

梵谷　**被糸杉圍繞的果園**　1888年4月
油畫、畫布　65×81cm　未簽名
荷蘭奧杜羅庫拉穆勒美術館藏　（下圖）

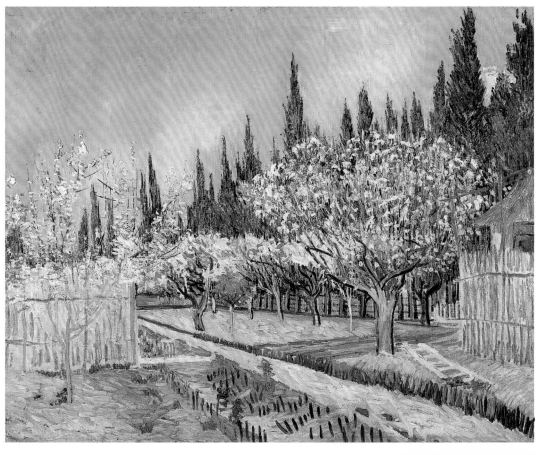

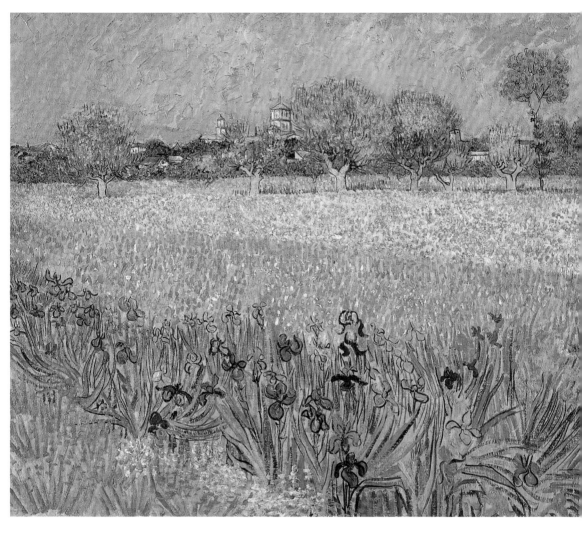

晚霞映射下的塔拉斯昆街上，我拿著水彩、手杖、畫布等七種道
具，隨心所欲的畫我自己的戲畫。」

　　這裡所說的「戲畫」顧名思義，就是一種拿自己開玩笑的畫
像。在梵谷極嚴肅的生活中，要說有某些輕鬆愉快，那是絕對應
該的。

　　可是也並非全是這種明朗快活的畫，因為在同一個時期他也
畫了〈日落〉這樣的作品。

　　「另外有一種風景，是日落呢？還是日出呢？總之，就是夏
天的太陽。街道是紫的，星星是黃的，天空是青綠色，麥田是昏
暗的金色、銅色、綠色、紅色，還有金黃色、青銅色，以及帶有

梵谷　**盛開的鳶尾花**
1888年4月　阿爾時代
油畫　48.5×36cm

梵谷　**酒瓶、檸檬和橘子**
1888年5月　油畫、畫布
53×63cm　未簽名
荷蘭奧杜羅庫拉穆勒
美術館藏

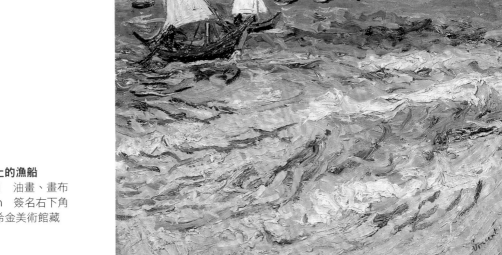

梵谷　**海上的漁船**
1888年6月　油畫、畫布
44×53cm　簽名右下角
俄羅斯普希金美術館藏

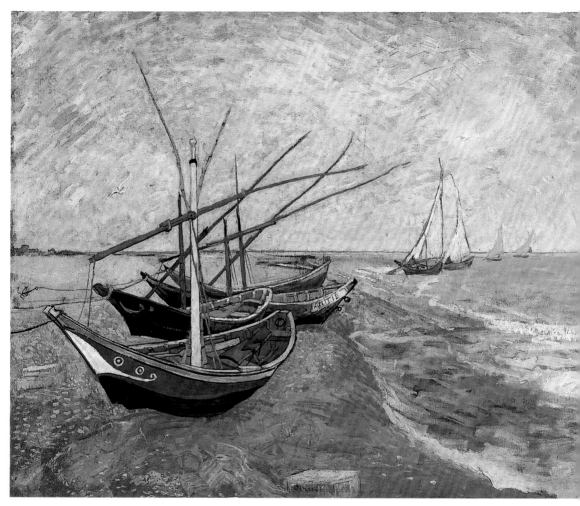

梵谷　**在聖馬迪拉莫海邊的漁船**
1888年6月　油畫、畫布
65×81.5cm　簽名下方中間
阿姆斯特丹梵谷美術館
（梵谷基金會）藏

梵谷　**乾草堆**　1888年7月31至8月
鉛筆、羽毛蘆葦筆、棕色墨水、布紋紙
24×31cm　簽名左下方
費城美術館藏

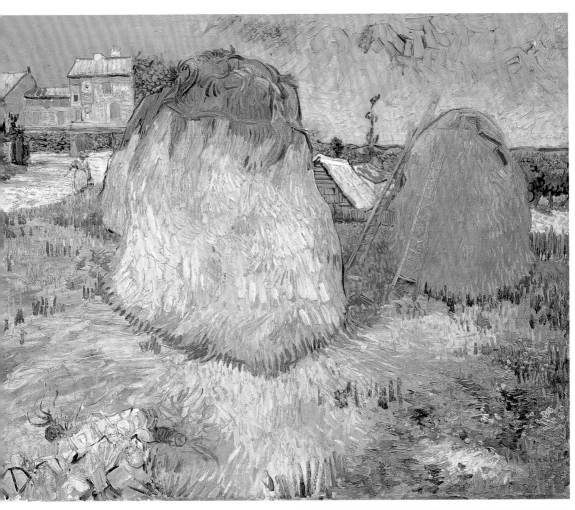

梵谷　**農舍旁的麥堆**
1888年6月　油畫、畫布
73×92.5cm　簽名右下角
荷蘭奧杜羅庫拉穆勒美術館藏

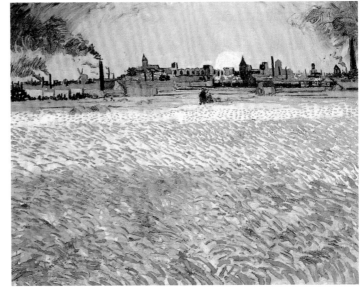

梵谷　**夏日傍晚，麥田與落日**
1888年6月　油畫、畫布　74×91cm
簽名左下角　瑞士溫特圖爾美術館藏

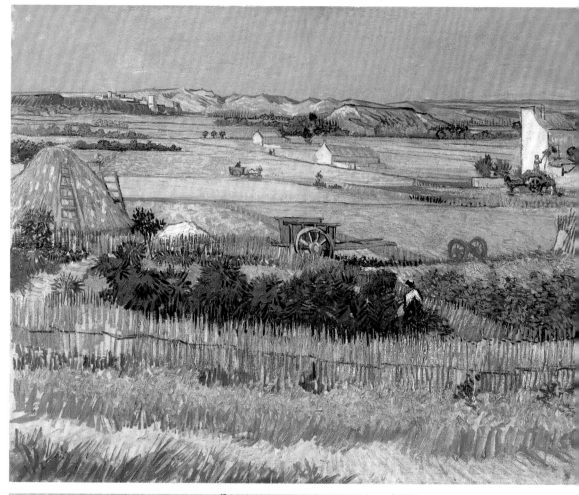

梵谷　**布格羅的收穫風景**
1888年6月　油畫
72.5×92cm
阿姆斯特丹梵谷美術館
（梵谷基金會）藏

梵谷　**花圃**
1888年6月
油畫、畫布
72×91cm
未簽名

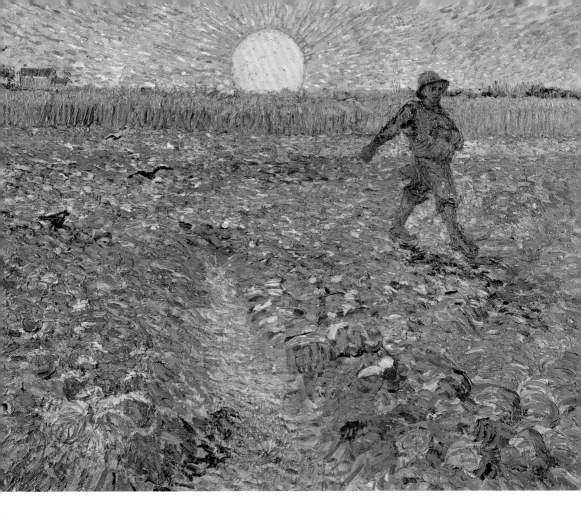

梵谷　**播種者**
1888年6月　阿爾時代
油畫、畫布
64×80.5cm
簽名左下角
荷蘭奧杜羅庫拉穆勒
美術館藏

青紅的綠青色，總之那裡有一切的色調。畫布是三十號。在乾燥而寒冷的西北風吹拂之下作畫，所以畫架是用鐵管固定在土裡，我建議你也採用這種方法。把畫架的腳埋進土裡，旁邊再插進一根五十公分的鐵棍兒，然後用繩子綁上。」

　　有名的〈夜咖啡館〉就是描寫夜生活。「天空有星星在閃爍，在靠近馬路的咖啡館陽台上，坐著很多人，馬路上有幾個人在走著。這種夜景的效果，我當場就寫生下來。因為描寫夜景這種題材，最能引起我的創作興趣。」這是梵谷自己所寫的，可見並不是單純的寫生。在南國的陽光照射下，梵谷內心已經變成非常快活，但仍然潛伏著這種憂鬱的感觸。

　　「我的咖啡館的畫也完成了，我題名為〈黃昏的咖啡館〉。

梵谷　**花圃**　1888年6月　油畫、畫布　92×73cm　未簽名　私人收藏

梵谷　羅納河上的運砂船
1888年8月　鉛筆、羽毛蘆葦
筆、棕色及黑色墨水、繪圖紙
（有浮水印）
紐約古柏一惠特博物館藏

梵谷　運沙的駁船
1888年8月　油畫、畫布
55×66cm　簽名右下角
德國埃森福克旺博物館藏

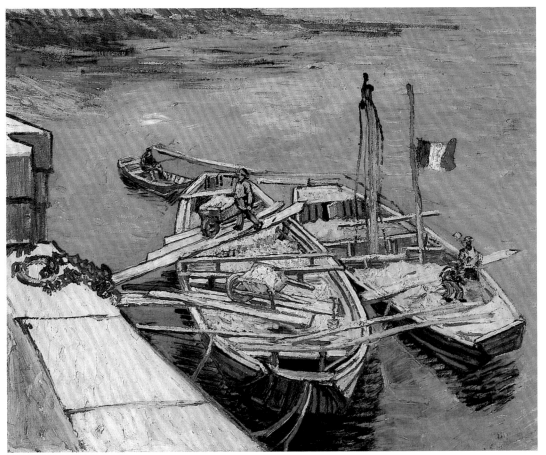

梵谷　**郵差約瑟夫・魯倫的畫像**
1888年7月至8月　油畫、畫布
81.2×65.3cm　未簽名　波士頓美術館藏
（右頁圖）

梵谷　**郵差約瑟夫・魯倫畫像**
1888年8月　鉛筆、蘆葦筆、棕色及黑色
墨水、繪圖紙（有浮水印）
59×44.5cm　洛杉磯市立美術館藏

梵谷　**運煤的駁船**
1888年8月至9月
油畫、畫布
71×95cm
未簽名　私人收藏

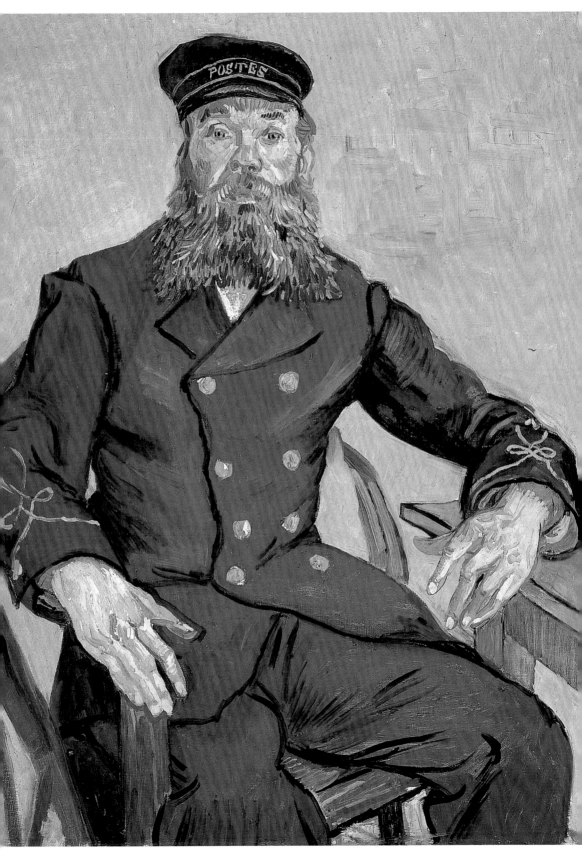

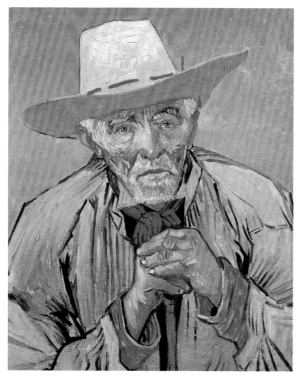

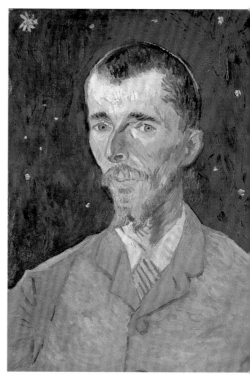

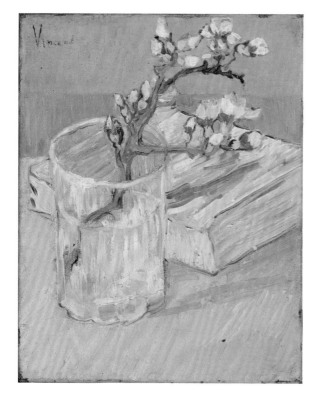

梵谷　**農夫培登斯・艾斯卡利的畫像**
1888年8月　油畫、畫布　69×56cm
未簽名　私人收藏
（左上圖）

梵谷　**詩人尤金・布希的畫像**　1888年8月
1888年9月　油畫、畫布　60×45cm
未簽名　私人收藏
（右上圖）

梵谷　**玻璃杯中盛開的杏花**　1888年
阿爾時代　油畫　24×19cm

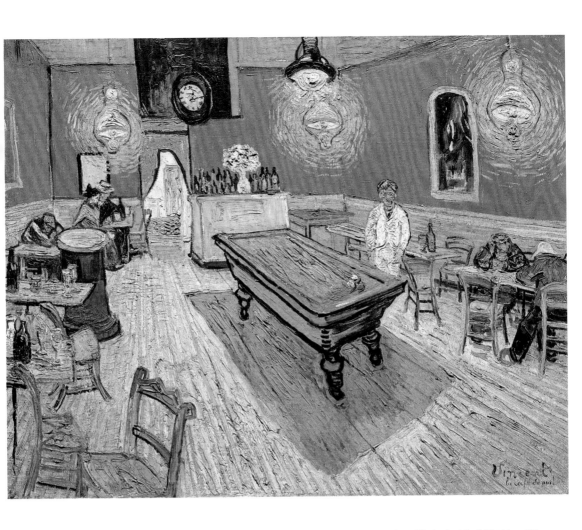

梵谷　**夜咖啡館**
1888年9月　油畫、畫布
70×89cm　簽名右下角
耶魯大學美術館藏

我認為，我的這幅咖啡館作品，令人看了就會立刻感覺到，裡面很可能表現了違背道德行為。因此我用淺桃色、血紅色、紫葡萄色、青綠色等，分成兩種色彩暈作對比。這是企圖表現灼熱的地獄和慘澹的人生氣氛。這對那些尚未覺醒的人們來說，顯然具有莫大的警惕力量。」這也是梵谷自己說的話。

　　梵谷還有一幅〈夜咖啡館〉的畫，描寫晚上咖啡館的情景，所以比前面那幅同名的畫更具有強烈意識。

　　「我是用紅和綠兩種顏色，來表現可怕的人間情感。例如房屋用鮮血一般的紅和暗淡的黃，中央有綠色的陽臺，還有四盞像橡樹黃的燈，散發著橘色和綠色的光線。那些無家可歸的酣睡者，就是在紫青色的恐怖空虛房間裡，也到處有這種紅綠

色的對立、衝突。」

　　另外梵谷又這樣寫道：

　　「這幅畫旁是我所有作品中最難看的一幅。這一點，和〈吃馬鈴薯的人〉有所差別，卻屬於同類。」

　　這的確是可以想像得到的事。

梵谷　**咖啡廣場**
1888年9月　鉛筆、蘆葦筆、墨水、英格爾紙
62×47cm
達拉斯美術館藏

梵谷
在杜芳的露天咖啡屋
1888年9月
油畫、畫布
81×65.5cm　未簽名
阿姆斯特丹梵谷美術館
（梵谷基金會）藏
（右頁圖）

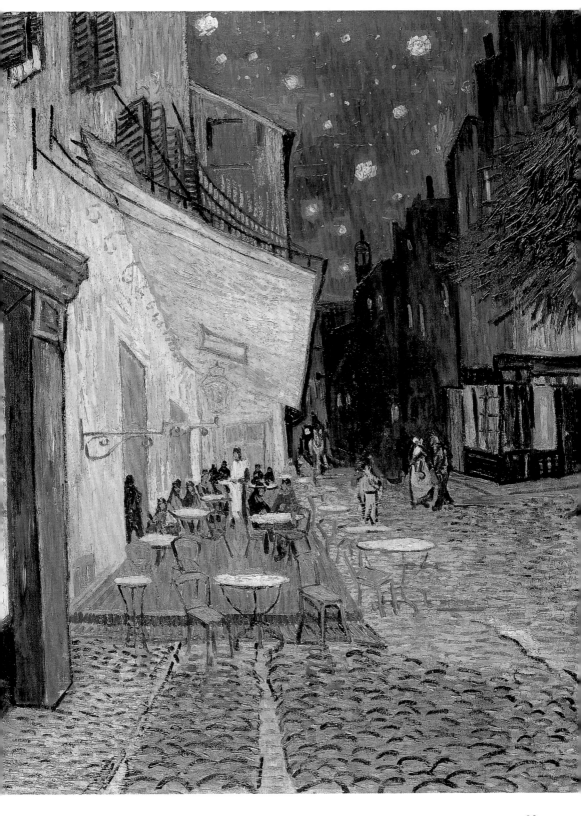

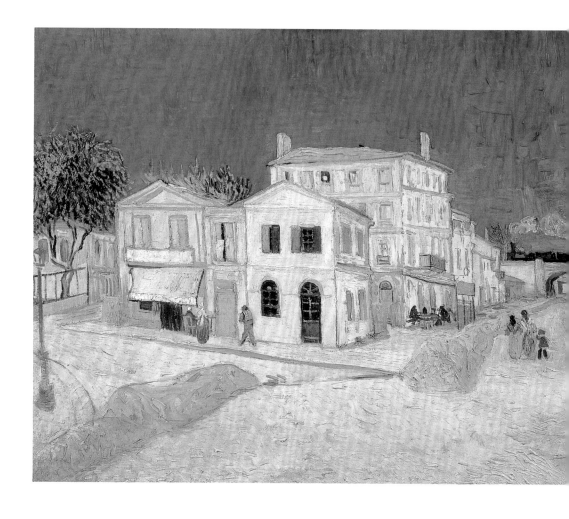

梵谷　**街景與黃屋**
1888年9月　油畫、畫布
72×91.5cm　未簽名
阿姆斯特丹梵谷美術館
（梵谷基金會）藏

　　梵谷也特別喜愛描繪寢室，他畫了兩張這種畫。其中一張
是在後期才畫的，在阿爾時代所畫的一張，最能顯現他在阿爾
時代的生活狀況。

　　例如梵谷給他弟弟西奧的信上說：

　　「這次我只是單純地表現我的寢室，僅僅是用黃色來製
作。由於過份單純化，給事物很大的形式感，用意是想暗示休
息睡眠。只要一看到這幅畫，頭腦就想要休息，一切妄想也都
會中止。」

　　左右有門，靠房子的右牆擺著牀，靠左牆放著桌子，另
外有兩把椅子，窗戶半閉著，牆上懸空吊著幾幅梵谷自己的作
品。

梵谷　**樹木低垂的花園**
1888年6月　油畫、畫布
60.5×73.5cm　未簽名
私人收藏

來到阿爾以後的梵谷，身體比以前好多了，不過就他的基本體質來說，卻永遠像是一個病人。關於他和他的病，固然跟他的生活方式有些關係，不過大部份都是屬於先天性的遺傳因素。在現代的文明社會，像這種惡性遺傳因子年有增加。梵谷表示，他自己非常了解一件事，就是他以前的自己，正在威脅著現在的自己，這是一種悲劇性的命運。

一如前面所說，梵谷的病並非單純的精神病，乃是一種遺傳性的癲癇病，同時被憂鬱症所困擾。

這雖然不是唯一的根據，總之如果視梵谷的藝術為狂人藝術，那顯然是一大錯誤。在梵谷所表現的獨特的人間存在危機，現代人多少也有一些。假如一個人能夠存在而不能生活，

梵谷　**梵谷生前唯一賣出**
的畫〈紅色田園〉
1888年11月　油畫
75×93cm
俄羅斯普希金美術館藏

梵谷　**公園小徑**　1888年9月
油畫、畫布　73×92cm
未簽名　荷蘭奧杜羅庫拉穆勒
美術館藏（左頁上圖）

梵谷　**耕地**　1888年9月
油畫、畫布　72.5×92.5cm
阿姆斯特丹梵谷美術館
（梵谷基金會）藏
（左頁下圖）

並且被逼迫到決定性的死亡之路，恐怕也一定會顯現出同樣的症候。

　　因而，就像亞爾特所說的，梵谷這一個人的存在，與其說是個人性的存在，倒不如說是社會關係的綜合存在，如果把他看作是「社會的自殺者」可能比較妥當。

　　實際上，梵谷也經常在渴望開朗、舒暢、健康的生活。

　　可是他愈想要這樣，他愈是沈淪到相反的生活面。他避免一切妥協，而且誠實地以自己為對手。結果，只有用那種悲劇性的形式表現，因此如果把他的藝術特別視為狂人的藝術，就不能不說是一種完全不正確的見解。

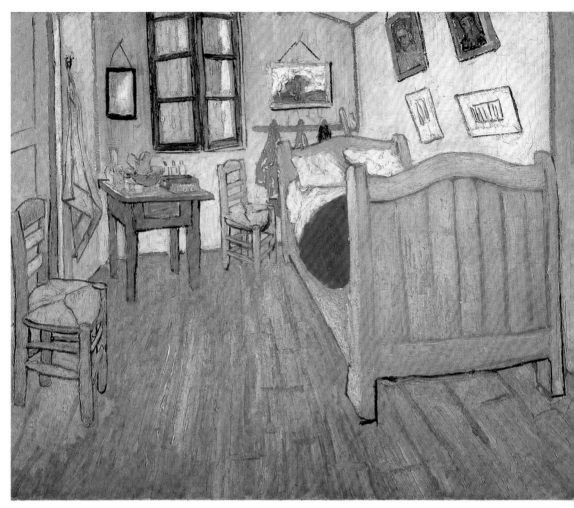

梵谷　**畫家的臥室**　1888年10月
油畫、畫布　72×90cm　未簽名
阿姆斯特丹梵谷美術館
（梵谷基金會）藏（上圖）

梵谷　**綠色的葡萄園**　1888年10月
油畫、畫布　72×92cm　未簽名
荷蘭奧杜羅庫拉穆勒美術皇宮藏
（下圖）

梵谷　**橫跨蒙馬傑巷的鐵路路橋**
1888年10月　油畫、畫布　73×92cm
未簽名　私人收藏（右頁上圖）

梵谷　**川歸泰利橋**　1888年10月
油畫、畫布　73×92cm　未簽名
私人收藏（右頁下圖）

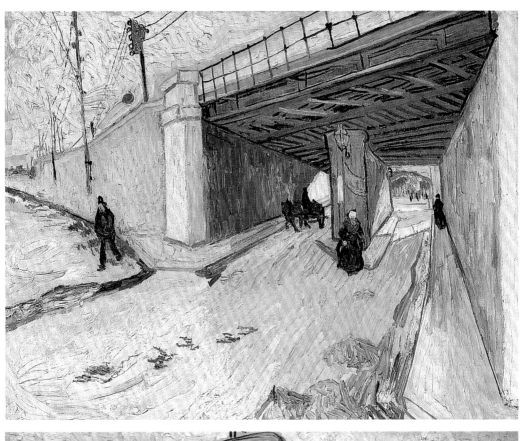

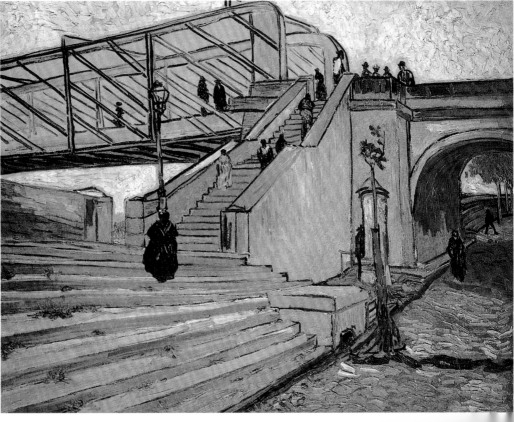

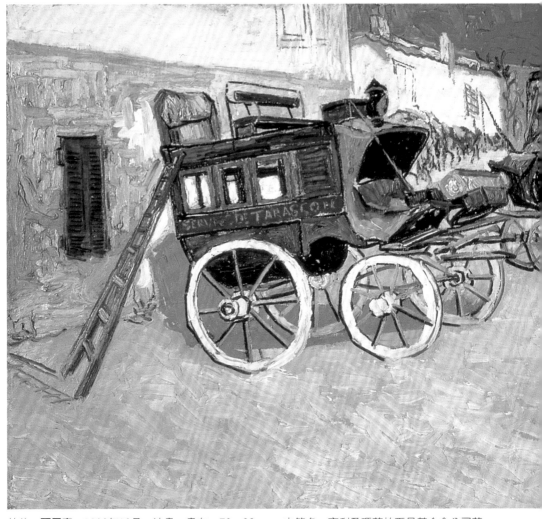

梵谷　**驛馬車**　1888年10月　油畫、畫布　72×92cm　未簽名　亨利及瑪莉柏爾曼基金會公司藏

　　這一個時代的畫家，因為都陷於極端的景況中，因此大家都渴望能生活在互相協助的共同生活體裡。在比他們前一個時代的印象派畫家們，早已經隨著時間的演變，而逐漸受到世人的接受和親近。但是，梵谷這一世代的畫家，和時代有本質性的對立行為，因此很不容易被世人接受。結果，在他們之間根本沒有形成任何畫派或集團，反之，他們所常常關心的卻是共同生活。

　　藝術家除了藝術上的共同性質外，還要求生活上的認同，他們所以會被社會看作異端、邪派，實在也有理所當然之處。

梵谷
雷阿爾斯坎普斯的秋天
1888年11月　油畫、畫布
72×91cm　未簽名
私人收藏（右頁上圖）

梵谷
雷阿爾斯坎普斯的秋天
1888年11月　油畫、畫布
73×92cm　未簽名　荷蘭
奧杜羅庫拉穆勒美術館藏
（右頁下圖）

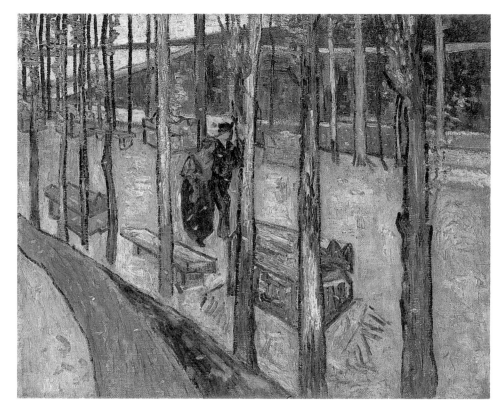

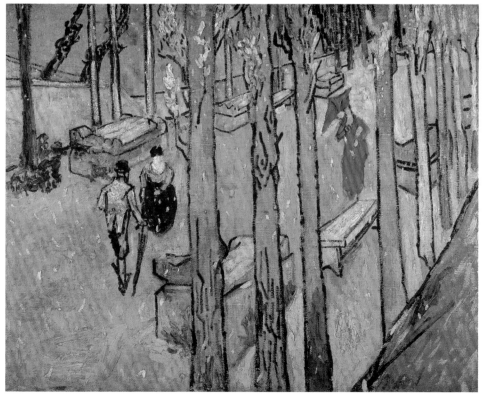

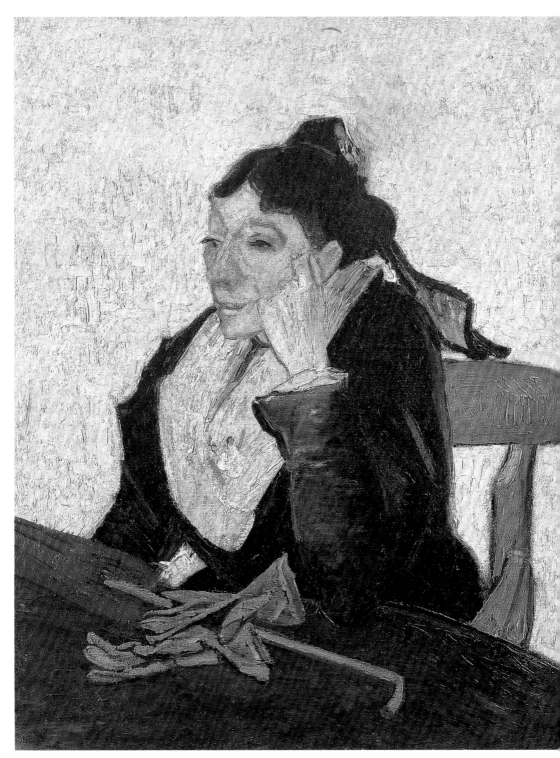

梵谷　**紀諾夫人畫像**　1888年11月　油畫、畫布　93×74cm　未簽名　巴黎奧賽美術館藏

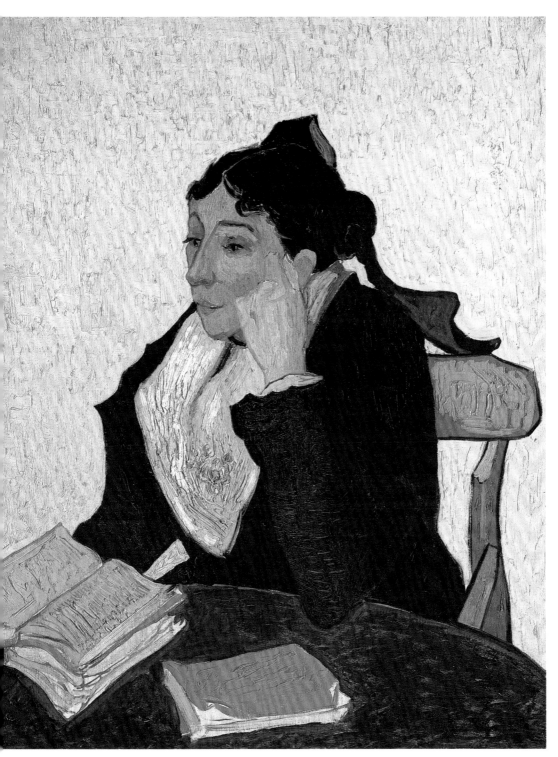

梵谷　**紀諾夫人畫像**　1888年11月　油畫、畫布　91.4×73.7cm　未簽名　紐約大都會博物館藏

和高更的共同生活

　　梵谷在阿爾，也計劃成立一個藝術家村，結果就有高更不
遠千里而來。他倆對於能再聚會感到欣慰，可能是由於要過互
相協助的生活，然而他們的理想卻又相反得奇慘，因此發生了
意想不到的衝突。

　　以前在巴黎時代，高更就是一個非常自滿而又自信的人，
和梵谷完全不同，具有冷靜而理智的的感情。在阿爾，兩人一
起到野外畫畫，就連吃飯、睡覺也都在一起，如此當然會逐漸
發現性格上的顯著差異，甚至鬧起感情上的磨擦。

梵谷
布雷頓的女人和小孩
（仿安梅爾・貝爾納）
1888年11月　鉛筆、
水彩、安格爾紙
47.5×62cm　簽名左下角
米蘭人民畫廊藏

梵谷　**畫家的椅子**
1888年11月　油畫、畫布
92×73cm
簽名在畫左邊的盒子上
倫敦國家畫廊信託基金會藏
（右頁圖）

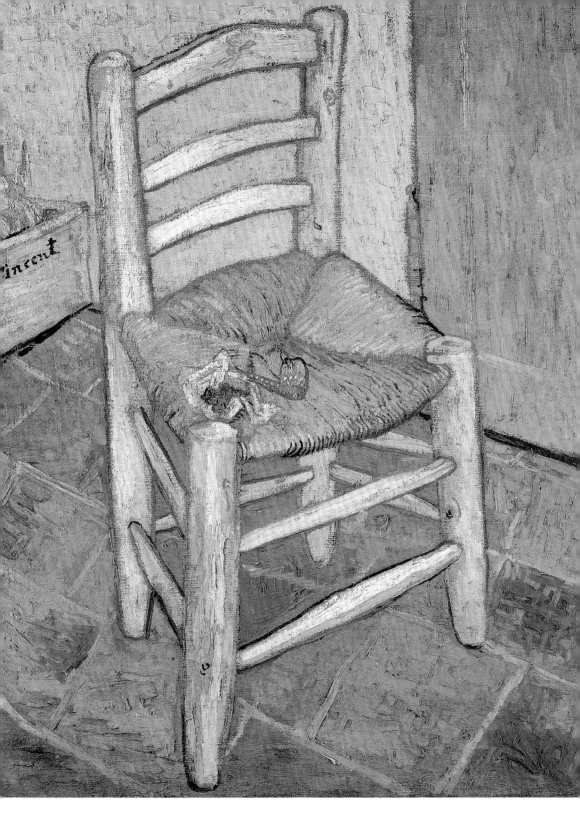

105

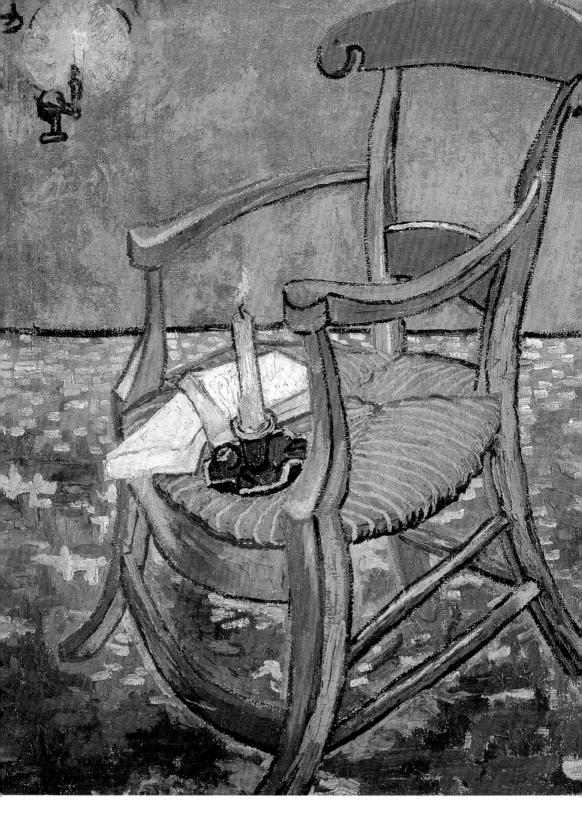

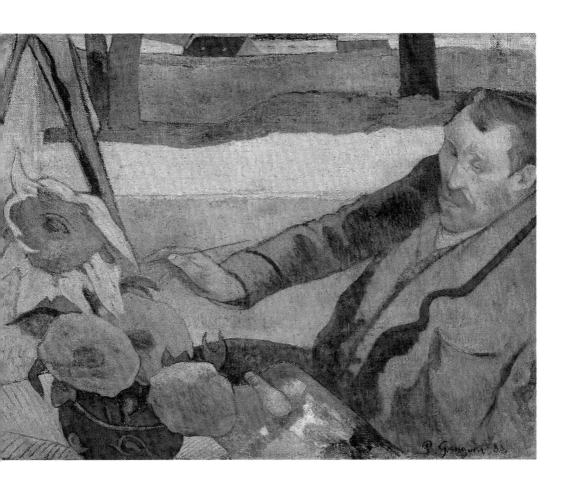

保羅‧高更
畫向日葵的梵谷
1888年12月　73×92cm
阿姆斯特丹梵谷美術館
（梵谷基金會）藏

梵谷　**高更的椅子**
1888年11月　油畫、畫布
90.5×72cm　未簽名
阿姆斯特丹梵谷美術館
（梵谷基金會）藏
（左頁圖）

梵谷為了歡迎高更來，還特別租了一間大畫室，同時把一切畫具也都準備好。梵谷如此深厚的友情，高更連做夢也不曾想到。不，就是後來發生了不愉快的事態，梵谷究竟還是善意的。就因為是善意的，反而一切都覺得不自然。

在梵谷來說，高更是畫壇前輩，而且和自己一比，真是一個非常卓越的畫家，所以自己常抱著遠不如人的觀念。再加上高更目空一切，根本不把梵谷的作品放在眼裡，這當然使梵谷無法自容。在梵谷所有的畫中，只有一幅受到高更的讚美，那就是他所畫的黃色椅子。

由梵谷看來，自己作品的不受重視乃當然之理。可是在高更看來，這個不知天高地厚而一切都抱著善意的梵谷，事事都覺得很討厭，因此才使自己感到有些迷惑。

梵谷
艾登庭園的回憶
1888年　油畫
73.5×92.5cm
艾米塔吉美術館藏
（左頁上圖）

梵谷
阿爾的競技場
1888年　油畫
74.5×94cm
艾米塔吉美術館藏
（左頁下圖）

梵谷　**向日葵**
1888年8月　油畫　98×69cm
日本蘆屋山本顧彌太氏舊藏

　　遭受慘重打擊的梵谷，渴望獲得人們的同情，也許還
對高更說了什麼不得體的話。

　　在觀察梵谷和高更的關係時，很多人都比較同情梵
谷，其實這完全是片面的看法。梵谷對高更的善意固然是
事實，不過可能由於善意過分的緣故，結果反而惹出了很
多問題。據一般的事理觀之，很多糾紛都是從善意開端。

　　梵谷有一個毛病，就是不能用冷靜和客觀的態度處理
事情，例如由於他過分善意的結果，有時反而招來比惡意
還可怕的事態。

除了這些藝術上和生活上的問題之外，又發生了一個使梵谷無法忍受的事件，那就是為了前面提過的那個名叫伊凡娜的女人。自從高更來到阿爾以後，她立刻被這個瀟灑的巴黎人吸引，結果伊凡娜對梵谷轉趨冷淡。

　　後來又發生了很多其他問題，例如繪畫觀點的不同而引起的爭論等。終於使梵谷脆弱的神經崩潰，而發生了有名的「割耳事件」。其實這並非突發事件，因為以前梵谷的情緒就有了問題，而且是處於悽慘的絕望狀態中，現在只不過是又回到了那種悽慘狀態而已。

割耳事件

　　關於梵谷割耳的悲劇，詳細經過情形，傳說很多，據喬安娜的記述是：十二月二十三日，梵谷與高更在飯後開始爭論繪畫觀點上的問題，當時梵谷正在畫自畫像，高更對梵谷的苛刻批評，惹得梵谷狂怒，梵谷突然向高更摔杯子。第二天高更從酒店回來，走在街上，梵谷也喝了酒從後面趕來，拿著剃刀追殺高更。結果追逐不得，梵谷陷入慚愧而激動狀態，在狂亂之際，他割下自己的耳朵，送給酒店的妓女伊凡娜。郵差魯倫把他救回來，可是警察立即把梵谷送到醫院。高更回到畫室才知道這件事，馬上通知西奧，要他來阿爾。

　　對梵谷割耳的另一說法是這樣的：有一天，梵谷突然神經發作。原來前兩天梵谷曾跟高更發生爭執，當高更氣憤地說出「我要回巴黎」以後，重視友情的梵谷一時陷於極度失望，當天梵谷就拿了一把剃刀刺殺高更。高更雖然沒有受到太重的傷，可是為這件事卻感到分外驚恐，既不敢回巴黎，也不敢再待在梵谷畫室。過些時候他回到梵谷畫室探視，才知道已經發生了可怕的事故，屋裡滿床滿地全是血，梵谷自己割下了一隻耳朵倒在血泊中。高更趕緊衝進屋裡，包起割掉的耳朵就去通知別人。

梵谷　**向日葵**
1888年8月下旬
油畫　93×73cm
倫敦國家藝廊藏
（右頁圖）

梵谷　**向日葵**
1888年8月
油畫　91×71cm
慕尼黑諾埃比那柯
杜克藏

　　人們都把梵谷看作是瘋子，就把他監禁到一個精神病院的病房裡。在割耳事件兩天以後，梵谷的神智又恢復了正常，這是由於他在前來看他的弟弟的面前才勉強控制住自己錯亂的神智。梵谷並非真正的瘋子，所以在體力和神智恢復以後，又回到他那黃色的房屋。

　　在他房子的前面聚集了很多人，有的在嘲笑他，有的在咒罵他。其中只有魯倫是用很親切的態度來照顧他。

　　那些把梵谷當瘋人的鄰居，最後竟向市長請願，把梵谷再關進精神病院。在病院裡，梵谷給弟弟寫信說：

梵谷　**向日葵**
1889年1月　油畫
95×73cm　簽名花瓶上
阿姆斯特丹梵谷美術館
（梵谷基金會）藏
（右頁圖）

113

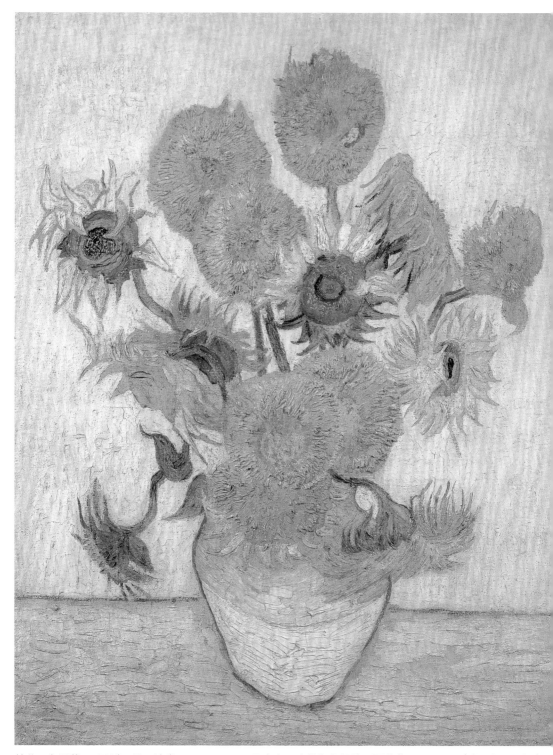

梵谷　**向日葵**　1889年1月　油畫　93×72cm　日本安田火災海上保險公司收藏　　　　　（右頁圖　局部）

梵谷　**向日葵**
1889年1月
92×72.5cm
費城美術館藏

「我並非瘋子，我是在完全正常的精神狀態下跟您寫信，我所以會被關進精神病院，是因為街上很多人把我當神經病看待，並且請求市長把我監禁在這裡。

我一連幾天，都是被關在上了鎖的房子裡，還有管理人員監視。我遭受人們如此誤解，有很多話要說，不過我並不認為這是遭受侮辱。而我的種種辯解，反倒像在控告我自已。

我並非要求你把我從這裡救出去，因為人們對我的控告看起來非常嚴重，要使我恢復自由之身憑您是難以辦到的。我現在如果稍有抵抗，院方就會把我看成是凶暴的患者。就連我有一點過

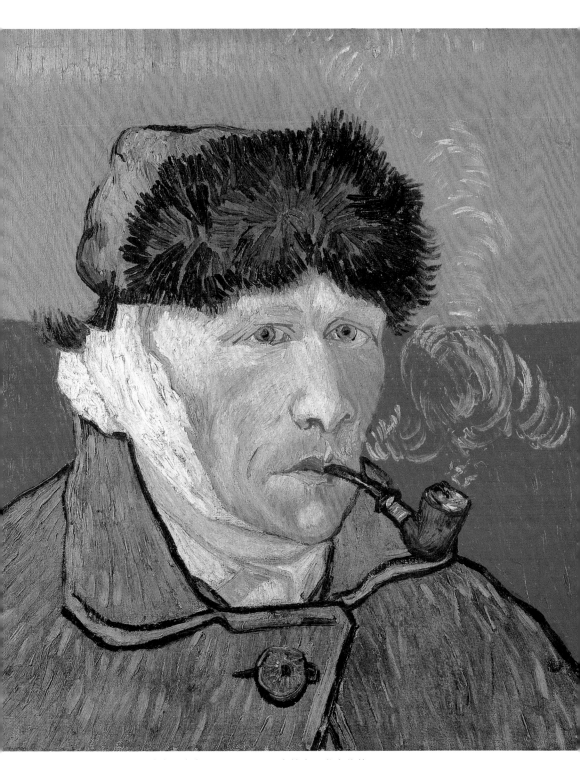

梵谷　**自畫像**　1889年1月　油畫、畫布　51×45cm　未簽名　私人收藏

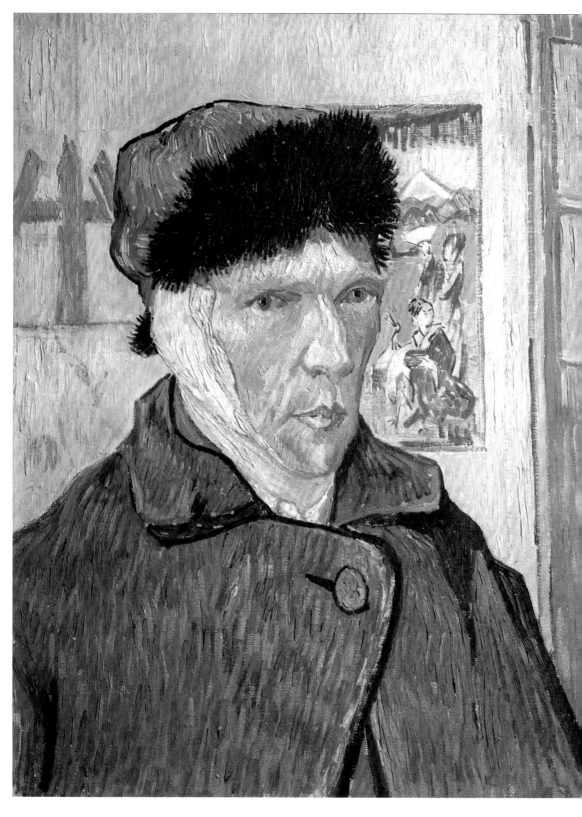

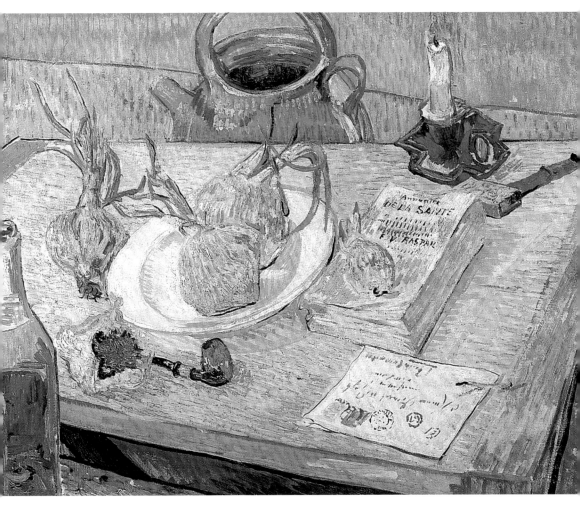

梵谷　**洋蔥靜物**
1889年1月
油畫、畫布
50×64cm　未簽名
荷蘭奧杜羅庫拉穆勒美
術館藏

梵谷　**割耳自畫像**
1889年　油畫
59×47cm
倫敦大學藏
（左頁圖）

份發洩感情，都會使我蒙受不利狀態。就因為如此，你不必干涉
我的事，躲在家裡不必出頭，否則會給我添麻煩。

　　這個街上的人們雖然對我有這種卑劣的態度，使我受到了嚴
重的精神打擊，可是我的內心仍然能恢復平靜。希望您能用平靜
的心情，努力做您自己的事！」

　　梵谷在這裡所寫的事情，就當時的新藝術家來說，顯示了一
個共同的基本問題。

　　接著梵谷又這樣寫：

　　「如果這裡的人們不氣我，不打擾我，我還是可以從事創作
的，我的心情很平靜，沒有任何雜念。其他患者都很自由，我卻
連煙都不許抽。

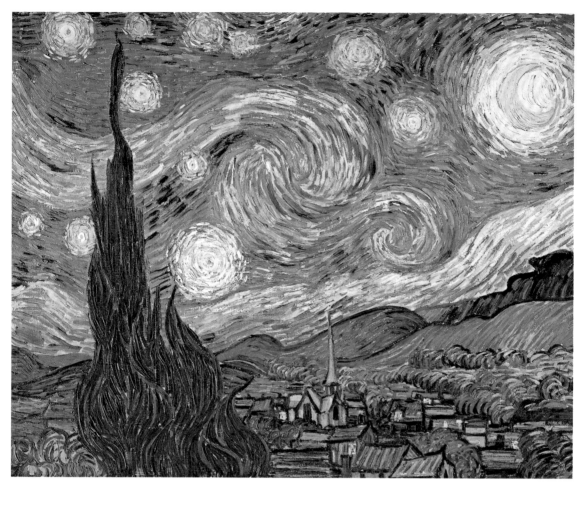

因而我對於這漫長的白日，以及比白日更長的黑夜，只能就我所知道的世事來思考，除此之外沒有任何方法來打發這些時間，真是可憐悽慘。

不許說牢騷話，忍受一切痛苦，就是這所病院所要學的唯一教訓。

這個病院，據說都把我當瘋人處理，神哪！我只有忍受。只要能使我精神獲得安寧，我的神智就會恢復以前那樣正常。醫生告訴我，不許喝酒，不許抽煙。豈料煙酒如此被硬性禁止，只有愈發增加我的痛苦。

我親愛的弟弟，像我這樣既渺小又可憐的人，最好是置之一笑。像我們這種現代藝術家，在一般世俗人看來，只不過是一口破鍋而已。

梵谷　**星夜**
1889年6月　油畫、畫布
73.5×92.1cm　未簽名
紐約現代美術館藏

梵谷　**魯倫夫人的畫像**
1888年12月至1889年1月
油畫、畫布　92×73cm
簽名在椅子把手上
荷蘭奧杜羅庫拉穆勒美術
館藏　（右頁圖）

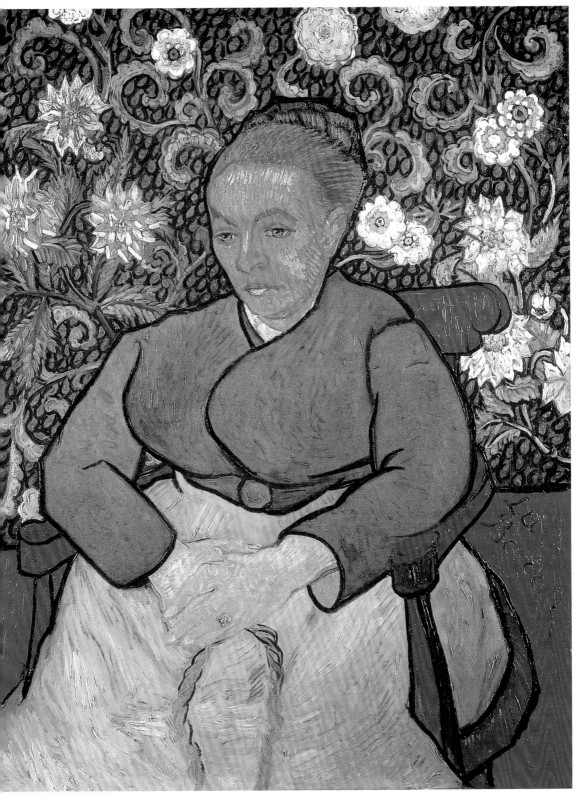

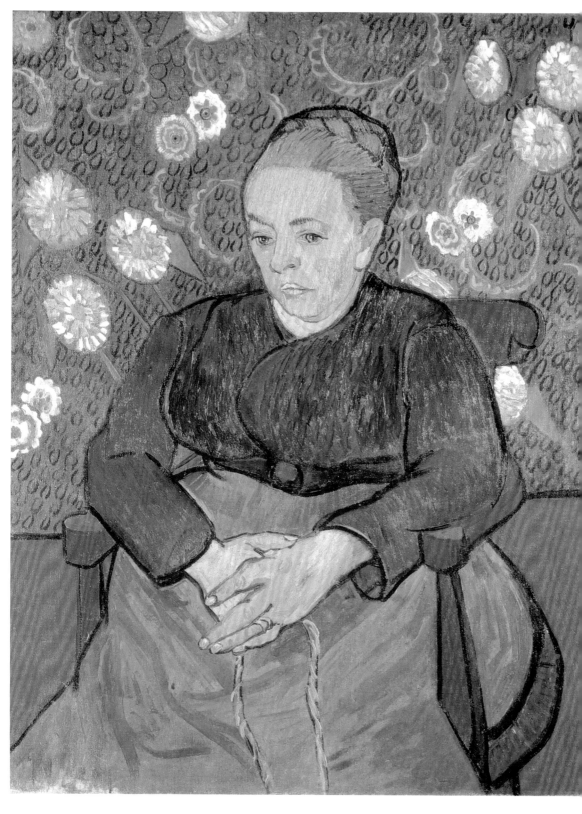

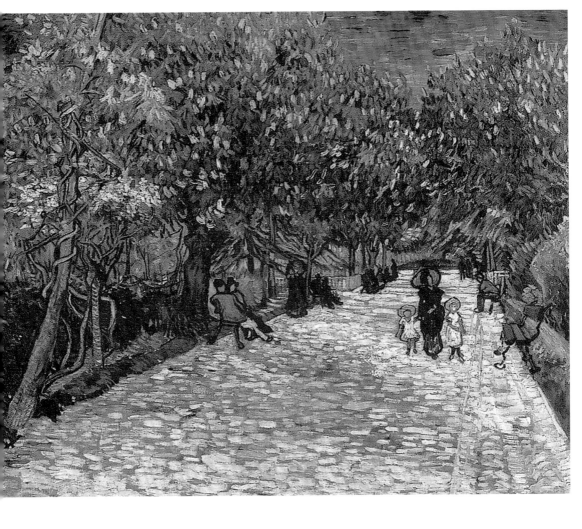

梵谷
栗樹花開滿枝的小徑
1889年4月至5月
油畫、畫布
72.5×92cm　未簽名
私人收藏

梵谷　**魯倫夫人的畫像**
1889年1月至3月
油畫、畫布
91×71.5cm　未簽名
阿姆斯特丹梵谷美術館
（梵谷基金會）藏
（左頁圖）

　　我本來想把我的自畫像送給您，無奈我的房間被鎖得緊緊的，還有警衛和神經科醫生監視，使我無法如願以償。一切只好聽其自然發展，您也不必為救我而費苦心！

　　我現在在這裡所畫的畫，都是一些很寧靜的作品，意境之優美決不亞於其他作品，就連您也能夠欣賞出來。因為每天都很疲勞，沒辦法大量創作。

　　一個人應該堅強的面對現實命運，因為裡頭包括了一切真理。這裡的人們對我太苛刻了，他們明知道把我放開，我也會很安靜，他們卻偏偏妨礙我的藝術創作，把我關得緊緊的。

　　假如我是天主教徒，要想救濟自己是很容易的，就連進入修道院也是可以的，然而現在這條路已經被封閉。

我現在心中正緊緊地握著您的手。請您轉告您的新娘、母親和妹妹，不要憂心我的事，並且請她們相信，我會走向恢復正常之途的。」

我們已經再三說過，梵谷並非真正的瘋子，所以不久就允許出院了。回到家以後又開始創作，首先完成他那有名的〈割耳自畫像〉。左耳綁著繃帶，是站著畫成的，充滿了新鮮感，一副可憐姿態。

有一次，希尼亞克來拜訪梵谷，希氏對梵谷的作品非常激賞，不過可能由於激賞過度，結果梵谷堅決表示一切都還得從頭修正。於是他不聽希氏的勸告，自動要進精神病院。

當然，梵谷自己也非常了解，他並非瘋子，只是因為再度被癲癇症所苦，才對自己嚴加警戒。

梵谷在希尼亞克面前叫道：

「創造新東西的藝術家，都會遭受到嘲笑，並且被當作瘋子看待。藝術家無法忍受周圍的冷酷環境，到了最後都會走上毀滅的悲劇之路。」

「狂人」梵谷

1889年五月，梵谷進入了聖雷米精神病院。聖雷米是一個小寒村且在阿爾市的附近。

正如前面所說過的，不論從任何觀點來看，梵谷並非真正的瘋子，然而他也並非一個正常的人，所以世間對他的批評也就傳說紛紜。總之，像梵谷這種人，能夠安身的地方，也只有精神病院。冷酷固然很冷酷，可是梵谷對人們給他的這種安置，除了同意之外也別無他策。

梵谷是跟各式各樣的真正瘋人生活在一起，而自己完全被當作瘋人看待，那麼不是瘋人的他究竟有如何想法呢？可以說是絕

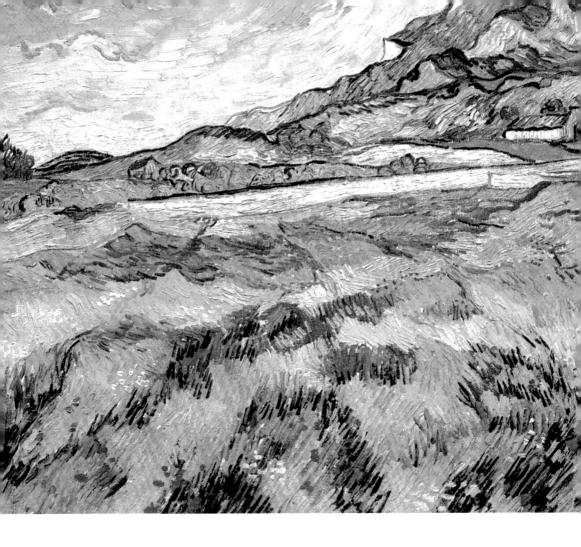

梵谷　**綠色麥田**
1890年5月
油畫、畫布
73×92cm　未簽名
私人收藏

對孤獨的。

　　癲癇症還不斷向梵谷襲擊，並且由於這種折磨而增加了他對自己的這種恐怖，同時憂鬱症也日漸加重。

　　可是，西奧有一天寫信催促梵谷趕快出院。因為布魯塞爾的一個新進畫家作品展覽的主辦人，要求西奧把梵谷的作品送去展覽。接著坦基也要梵谷的作品，準備在展覽會裡展出。

　　還有比這些消息更使梵谷驚喜的，就是有一家報紙名叫伊薩克尊的記者，寫了一篇有關梵谷的特別報導。梵谷知道了這個消息，幾乎不敢相信。

　　在那以後不久，有一位評論家阿貝爾‧奧利埃在一本法文雜

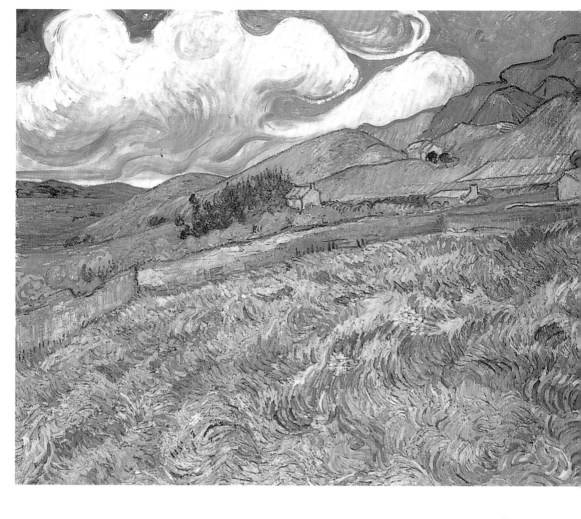

誌上發表評論文章。弟弟西奧給他送去一看，他當然立刻從內心
產生一股勇氣。梵谷逐漸恢復了正常，不過假如沒有人監視，院
方還是不允許他自由生活。弟弟西奧不斷寫信鼓勵他，但是在結
了婚太太生了孩子以後，就沒有時間到醫院去看哥哥了。

後來西奧跟畢沙羅商量，拜託畢沙羅的朋友嘉塞醫師，從旁
代為照料梵谷。

在聖雷米精神病院時代，梵谷也留下了很多優秀作品。

「糸杉經常浮現在我的心裡，因此我也要像畫向日葵那樣來
畫糸杉。據我所知道的，還不曾有人畫過糸杉，這使我感到很驚
訝，線條的均衡，就像埃及的方尖碑那樣美麗。而且它的綠，具
有顯著的特徵，在陽光普照的環境裡，增加了黑色斑點。」

梵谷　**有山為背景的麥田**
1889年6月　油畫、畫布
70.5×88.5cm　未簽名

梵谷　**死神頭像蛾**
1889年5月　聖雷米時代
油畫　33.5×24.5cm
（右頁圖）

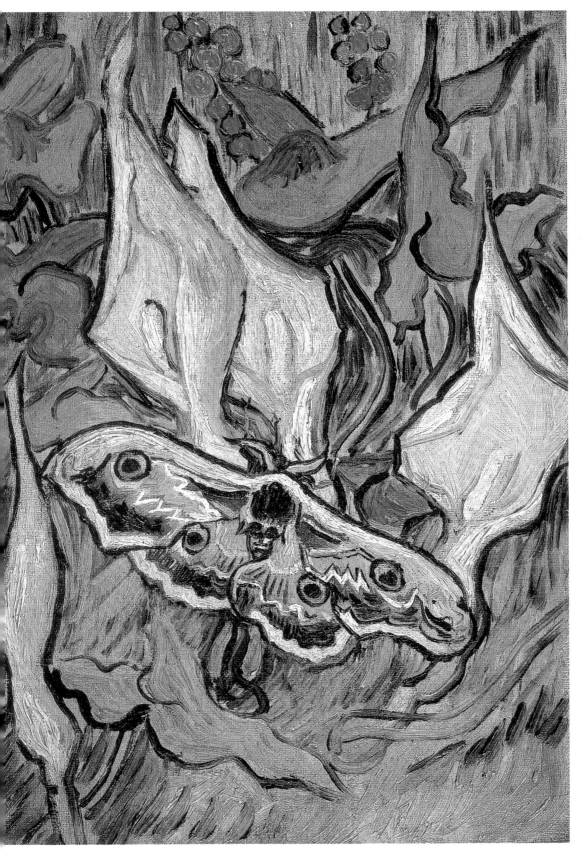

梵谷自己所說的〈黑色麥田〉的畫，就是在這裡完成的。麥田的對面有一排樹林，其中最高的就是糸杉，以青色的山巒為背景，空中有白雲亂舞，前面描繪閉著紅花的花園，真是一個無法形容的美麗世界。

　　〈星夜〉，就是那裡的夜景之一，在高聳糸杉的對面，可以看著環街的山巒，展現在那裡的夜空，星星就像月亮那樣光明閃爍，而雲似乎帶著一切不安，很激烈地捲起了漩渦。這幅畫是梵谷唯一幻覺性的作品，是他在監禁生活時憑著空想而畫的。

　　據邁雅‧夏披洛說，當梵谷在畫太陽與月亮相擁抱，而且特別畫出明亮的三個日月，又畫雲彩在捲起漩渦時，他可能是想到了聖經啟示錄裡的情景，因為啟示錄裡就有一章敘述龍在襲擊懷孕女人。

　　梵谷一邊和癲癇症搏鬥，一邊忍受著極端的孤獨生活，這真

梵谷　**罌粟花田**
1889年6月
油畫、畫布
71×91cm　未簽名
德國不來梅美術館藏

梵谷　**有糸杉的麥田**
1889年6月　油畫、畫布
73.5×92.5cm　未簽名
布拉格那諾迪尼藝廊藏

可以說是堅苦奮鬥的精神表現。這時的梵谷，再度沈潛於宗教冥想裡。

　　梵谷還有一幅「夜間散步」的特異作品，因為這幅畫裡的所謂夜，就像世界末日那樣被燒得焦爛，可是在橄欖林的陰涼處，還有穿著青色和黃色衣服的情侶在散步，在佈滿晚霞的天空上，掛著冷清清的一彎明月，是一種難以言喻的驚人情景。畫中的情侶們，是否都是狂人呢？

　　沒多久，又傳來一個意外的消息，就是在布魯塞爾的新進畫家畫展裡，第一次賣出了梵谷的一張畫。雖然只賣了四百法朗，不過這已經是近乎奇蹟了。

梵谷　**有糸杉的麥田**
1889年6月底至7月初
鉛筆、羽毛蘆葦筆、
棕色墨水、奶油色布
紋紙（有浮水印）
47.1×62.2cm
阿姆斯特丹梵谷美術館
（梵谷基金會）藏

梵谷　**有糸杉的麥田**
1889年9月　油畫
72.5×91.5cm
未簽名
倫敦國家畫廊信託基金
會藏

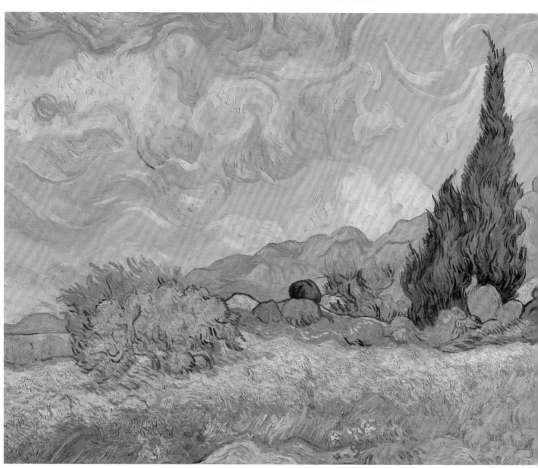

梵谷　**阿瑟冷花園的花叢**　1889年5月至6月　水彩、膠彩、布紋紙　62×47cm　荷蘭奧杜羅庫拉穆勒美術館藏

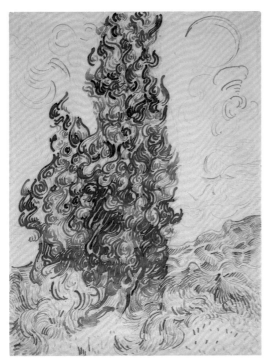

梵谷 **糸杉** 1889年6月 鉛筆、羽毛蘆葦筆、
棕色及黑色墨水、白色布紋紙（有浮水印）
62.5×47cm 紐約布魯克林美術館藏（上圖）

梵谷 **糸杉** 1889年6月 油畫、畫布
93.3×74cm 未簽名 紐約大都會美術館藏
（右頁圖）

梵谷 **阿爾的醫院庭園** 1889年 油畫
瑞士來因哈特藏

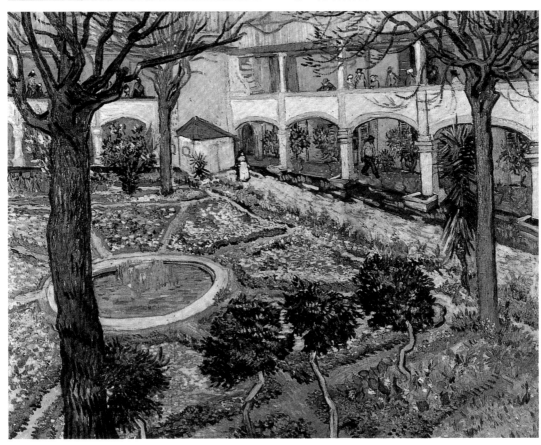

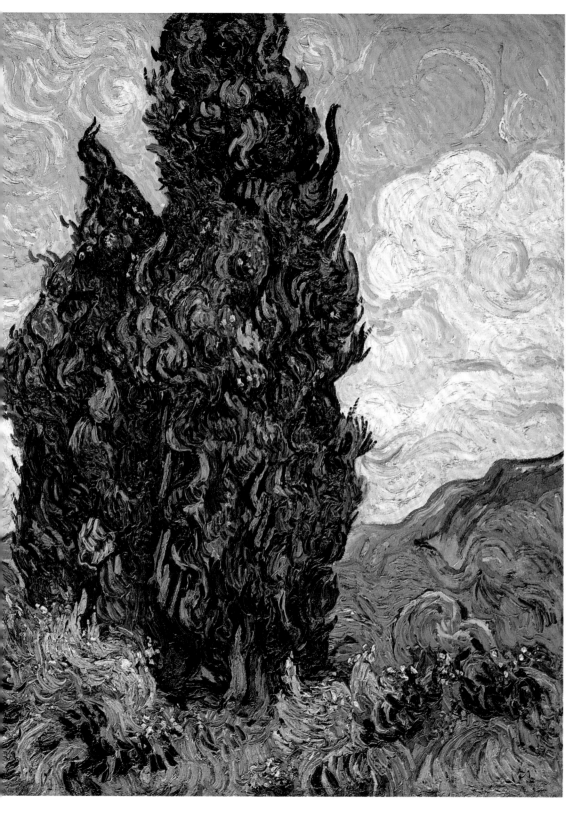

梵谷
阿瑟冷花園中的樹及灌木
1889年5月至6月
黑色粉彩筆、蘆葦筆、
棕色墨水、水彩、膠彩
英格爾紙　47×62cm
阿姆斯特丹梵谷美術館
（梵谷基金會）藏

梵谷　**阿瑟冷的長廊**
1889年5月至6月
黑色粉彩筆、膠彩、
粉紅色英格爾紙
（有浮水印）
65×49cm
紐約現代美術館藏

梵谷　**阿瑟冷的門廳**
1889年5月至6月
黑色粉彩筆、膠彩、
粉紅色英格爾紙
（有浮水印）
61.5×47.4cm
阿姆斯特丹梵谷美術館
（梵谷基金會）藏
（右頁圖）

136

梵谷
有橄欖樹為前景的阿爾風光
1889年6月　油畫、畫布
72.5×92cm　未簽名
約翰・海・惠特尼夫人藏

梵谷　**兩位婦人與糸杉**
1889年6月到1890年2月
油畫、畫布　92×73cm
未簽名　荷蘭奧杜羅庫拉
穆勒美術館藏
（左頁圖）

回到巴黎

　　1890年五月，梵谷按照弟弟的建議，搬到了巴黎郊外來居住。

　　梵谷搬到巴黎後，先住在弟弟的家裡，這時他才第一次見到弟媳和侄子們。就因為這是一個有孩子的家庭，以致使梵谷沒辦法從事創作，還不斷遭受來訪客人的干擾，不得已才搬到巴黎郊外去住。雖說如此，就梵谷來說，巴黎的煩囂刺激生活，是否就如此跟他絕緣了呢？

　　梵谷在巴黎郊區歐維租了一間很便宜的房子，好處是有

梵谷　**林中灌木**
1889年6月
油畫、畫布
73×92.5cm
未簽名　阿姆斯
特丹梵谷美術館
（梵谷基金會）藏

梵谷　**收割者**
1889年6月
油畫、畫布
72×92cm
未簽名　荷蘭奧
杜羅庫拉穆勒美
術館藏

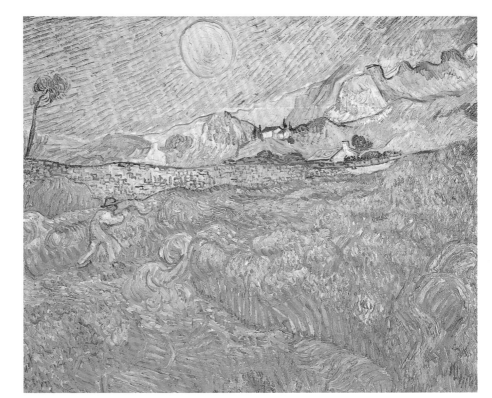

梵谷　**收割者**
1889年9月
油畫、畫布
59.5×73cm
未簽名　德國埃
森福克旺博物館
藏

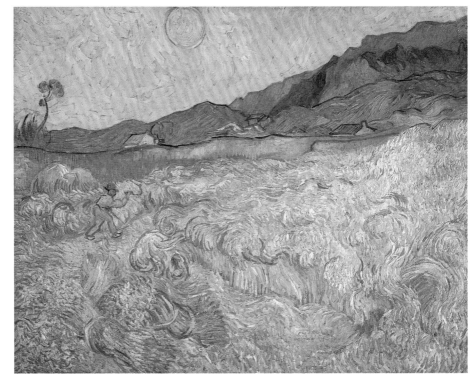

梵谷　**收割者**
1889年7月至9月
油畫、畫布
73×92cm
未簽名　阿姆斯
特丹梵谷美術館
（梵谷基金會）藏

嘉塞醫師就近給他診療，如此他就再度開始了孤獨的繪畫生活。

　　說起嘉塞醫師這個人，也是一個很有趣的人物，他是一個醫學博士，對於藝術極熱愛。他的家簡直就像古董店，玻璃器、繪畫、武器、假面具、舊皮箱、舊衣櫥、音樂鐘、教袍、頭巾、地圖、鹿角、錫製的碗盤，和其他各種紀念品，琳瑯滿目、無所不有。

　　他的家有座美麗的大花園院子，建了很多臺階，上面栽種了很多盆景。另外在一個大水池子裡，還養了野鴨，此外還養著雞、火雞、孔雀，以及五隻貓和二十三條狗。

　　嘉塞博士的夫人已經故去，他和女兒、兒子住在一起，每週兩次到巴黎的醫院去上班，其實他每次到巴黎城內，都把醫院裡的公事丟在一邊，去跟畢沙羅、塞尚、杜米埃、德比尼等藝術家交往。他也是一個新派畫家作品的收藏家。

梵谷的醫師嘉塞博士，
1890年攝

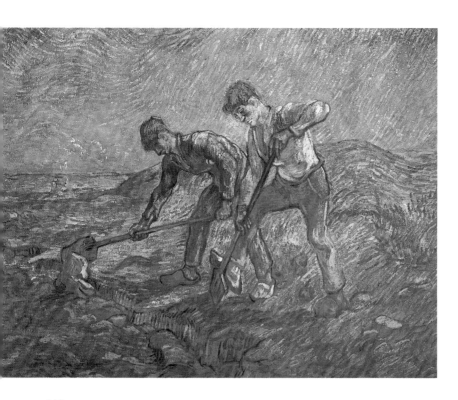

梵谷　**兩位耕耘者**
1889年　油畫
72×92cm

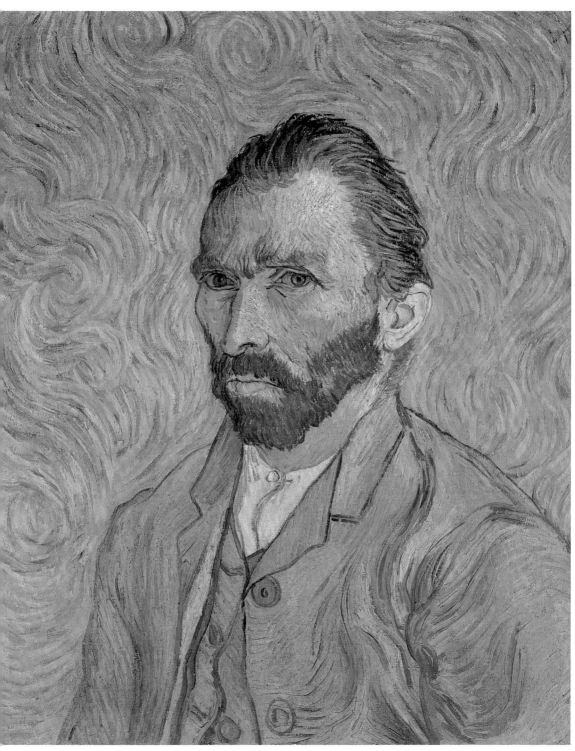

梵谷　**自畫像**　1889年8月至9月　油畫、畫布　65×54cm　未簽名　巴黎奧賽美術館藏

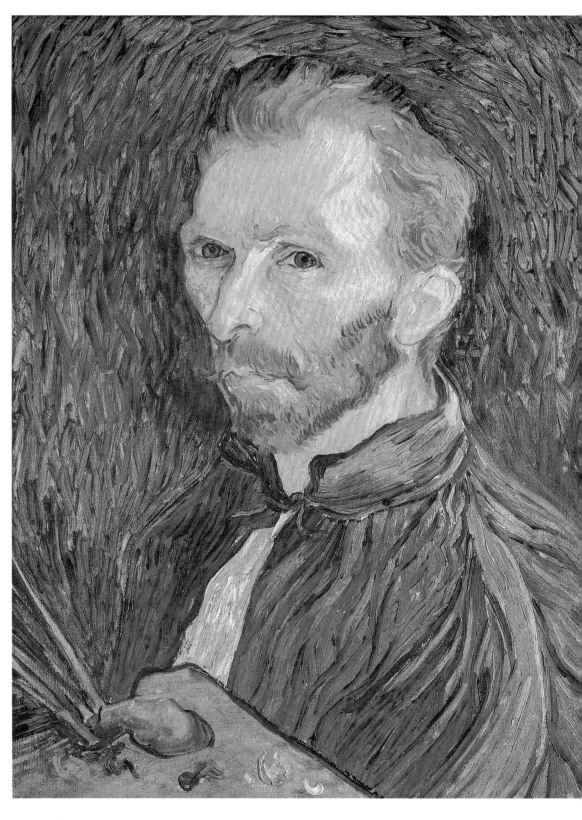

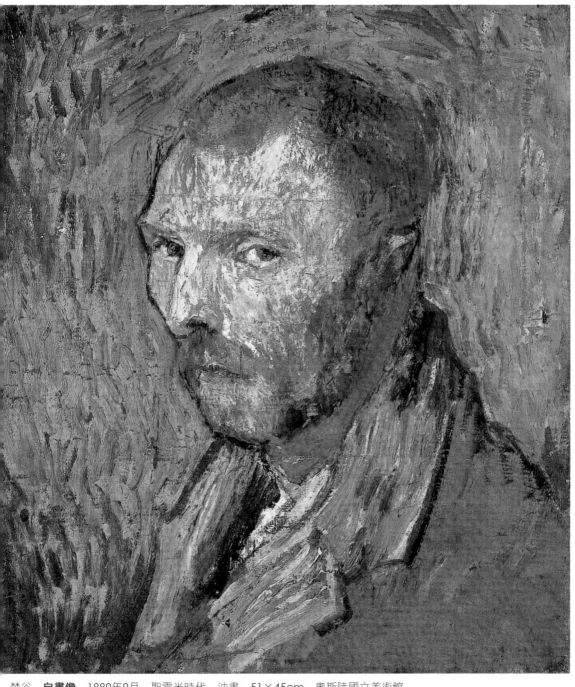

梵谷　**自畫像**　1889年9月　聖雷米時代　油畫　51×45cm　奧斯陸國立美術館

梵谷　**持調色盤的畫家自畫像**　1889年8月至9月　油畫、畫布　57×43.5cm　未簽名
約翰・海・惠特尼夫人藏　（左頁圖）

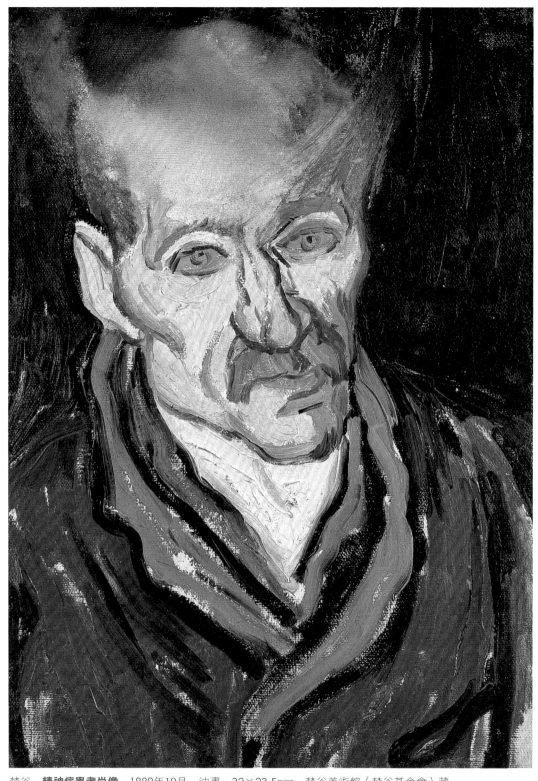

梵谷　**精神病患者肖像**　1889年10月　油畫　32×23.5cm　梵谷美術館（梵谷基金會）藏

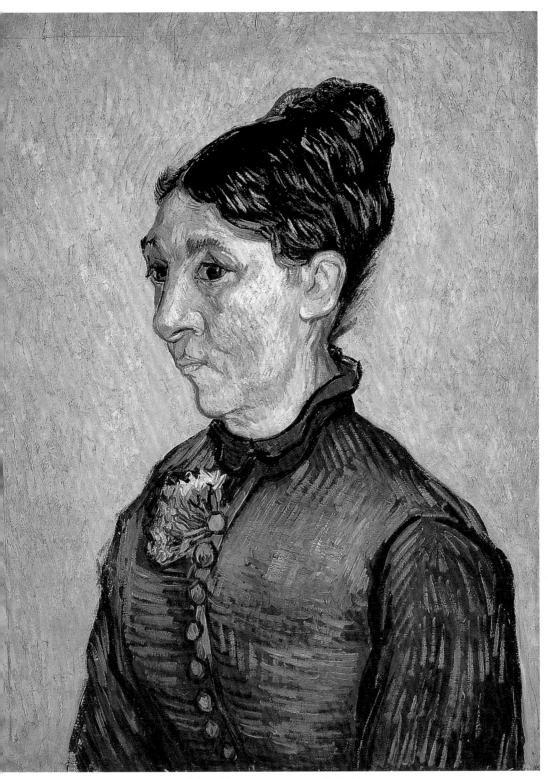

梵谷　**查巴夫人畫像**　1889年9月　油畫、木板　63.7×48cm　私人收藏

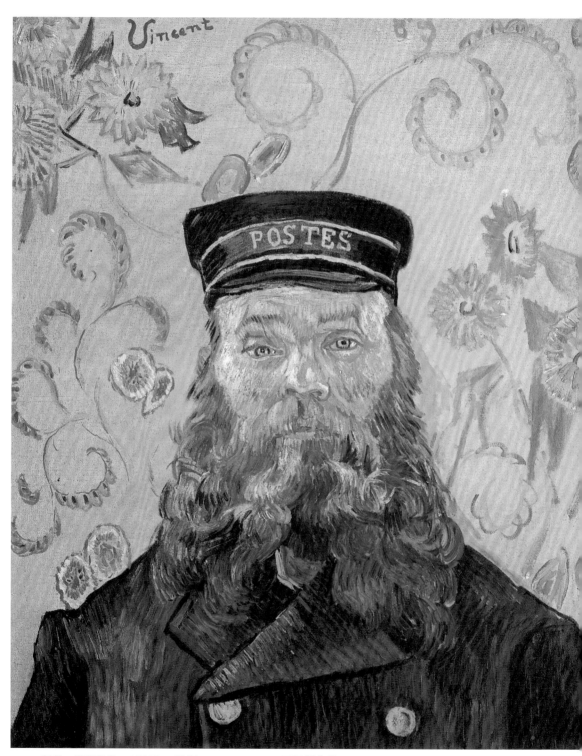

梵谷　**郵差魯倫**　1889年　油畫　66.2×55cm　巴恩斯收藏

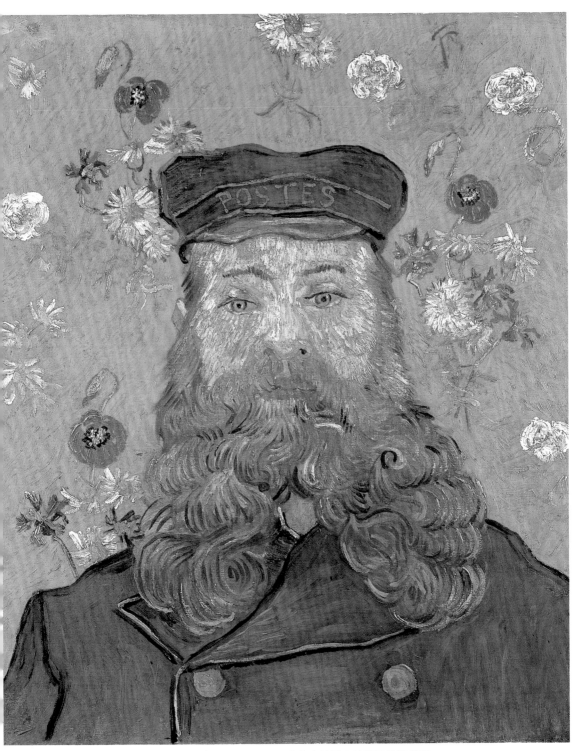

梵谷　**郵差魯倫**　1889年2月至3月　油畫　65×54cm　荷蘭奧杜羅庫拉穆勒美術館藏

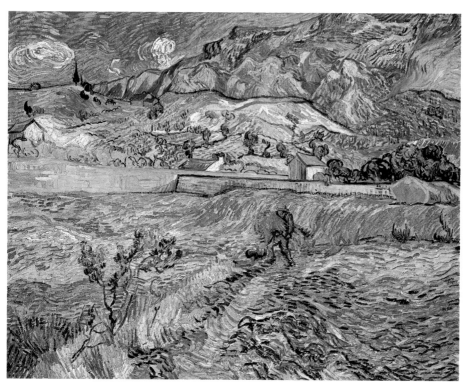

梵谷　**農夫與田**
1889年10月
油畫、畫布
73.5×92cm
未簽名　美國印第
安納波里美術館藏

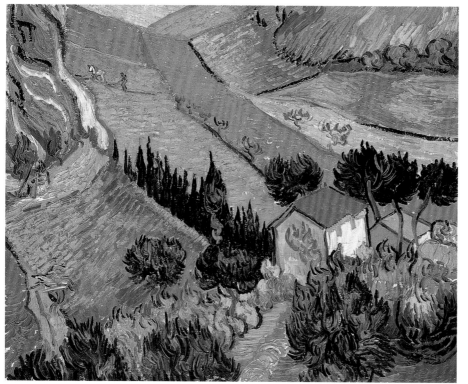

梵谷　**田野風光**
1889年10月
油畫、畫布
33×41.4cm
私人收藏

梵谷
精神病院的庭園
1889年10月
油畫、畫布
90.2×73.3cm
未簽名
阿曼・韓謨收藏
（右頁圖）

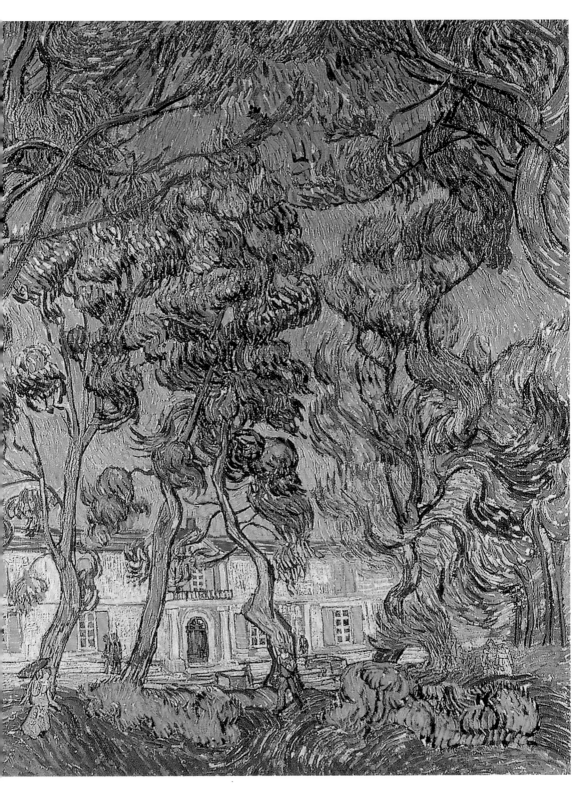

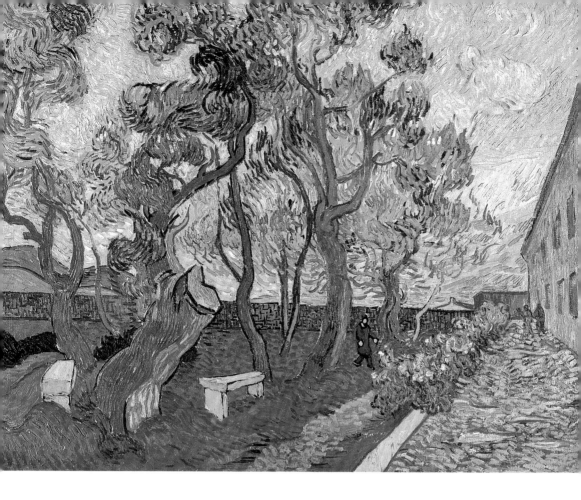

由這樣一個如此愛好藝術的醫生來照顧梵谷的病,那是再理想也沒有的事了。事實上,嘉塞博士也確實為治療梵谷的病花了不少心血,然而梵谷好像始終不完全信任他。

嘉塞博士非常欣賞梵谷的畫,因此經常鼓勵他,希望他趕快擺脫病魔。無奈梵谷焦躁不安的神經質,始終不能理解嘉塞的苦心,反倒責難他沒有醫生的親切感。

在這個期間,梵谷畫了七十幅油畫和三十二幅素描,這可能是由於他有預感自己已經到了生命的結束期,所以才嘔出滿腔心血完成這些傑作。

我們首先看一看嘉塞博士的肖像,背景是令人感到恐怖的青色,而桌子則是特別的大紅,嘉塞的一隻手就放在這上面,另一隻手拿著小橄欖技,看起來好像是一個疲憊的病人,並且

梵谷
聖雷米精神病院的花園
1889年10月至11月
油畫、畫布
73.5×92cm　未簽名
德國埃森福克旺博物館藏

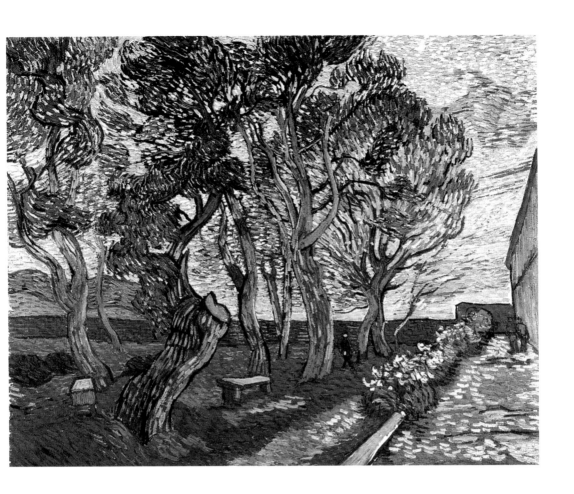

梵谷
聖雷米精神病院的花園
1889年12月
油畫、畫布
71.5×90.5cm　未簽名
阿姆斯特丹梵谷美術館
（梵谷基金會）藏

表情憂鬱而沈思的靠在桌子上。

「這次我畫了嘉塞醫師的肖像，在這裡我表現出一種可怕的表情。假如你仔細觀察這幅畫，你就能夠發現在你的作品裡所要表現的東西，這幅作品就是你的『橄欖園裡的基督』。」

這是梵谷寫給高更的信。因為梵谷似乎認為，嘉塞博士可能患了像那幅肖像畫上的，比自己還要嚴重的病，所以他甚至表示讓嘉塞來治他的病，就等於是讓盲人來領盲人走路。

歐維教堂，就在梵谷房子後面的山崗上。

「我畫了村莊教堂的一幅大畫，從全體的效果言之，建築物是帶有紫色，跟深青色的天空相對。玻璃窗戶是紺青色，屋頂是紫色，有一部份是橘色。院子裡的花用了一點綠，在玫瑰色的沙地上照射著陽光。這和我在故鄉努昂所畫的古塔與古

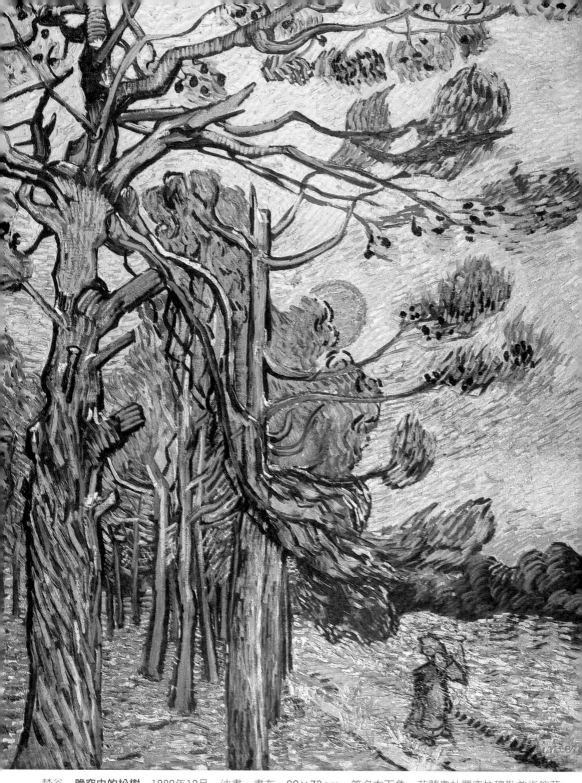

梵谷　**晚空中的松樹**　1889年12月　油畫、畫布　92×73cm　簽名右下角　荷蘭奧杜羅庫拉穆勒美術館藏

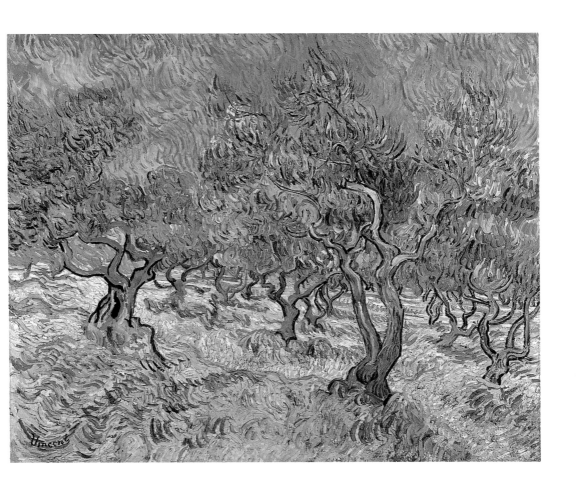

梵谷　橄欖樹林
1889年6月至7月
油畫、畫布　72×92cm
簽名左下角
荷蘭奧杜羅庫拉穆勒美術
館藏

摹習作略同，所不同的是這幅畫更強調了彩色，看起來非常華麗。」

這是梵谷寫給妹妹薇爾的信。

這附近是一大片美麗的田園地帶，有山、有河，是一種極富變化的自然風光。梵谷所賣的〈葡萄園與農家女〉可以說就是這附近的典型風景。

「這個時候我的情況非常好，所以工作效率也極高，畫了四張油畫和兩張素描，就請你看看這幅〈葡萄園與農家女〉吧！」

梵谷寄給弟弟西奧的這幅畫是水彩畫。這種色調在他來說很少使用，幾乎所有東西都用線條表現，畫筆發揮出他愉快的心情，他的筆自由奔放的在畫面上馳驅飛舞。梵谷本來是鄉下

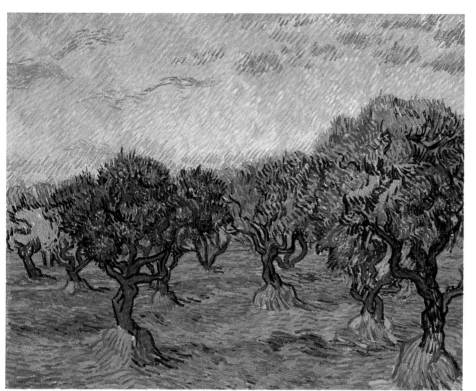

梵谷　**橄欖樹林**
1889年11月
油畫、畫布
72×93cm
未簽名　瑞典哥德
堡美術館藏

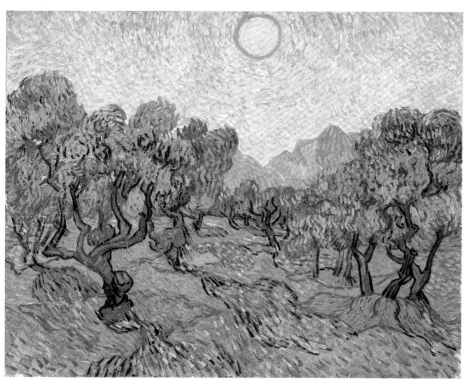

梵谷　**有山與圓
太陽的橄欖樹林**
1889年11月
油畫　74×93cm
美國明尼阿波里斯
美術館

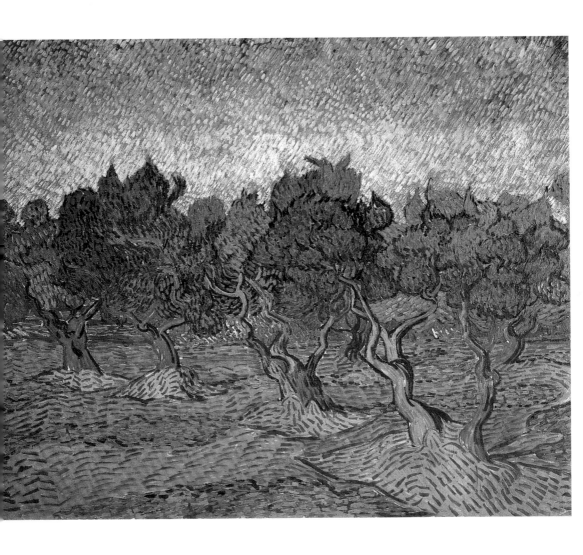

梵谷　**橄欖園**
1889年11月至12月
聖雷米時代　油畫
73×92cm

的粗樸畫家，經過不到十年的苦練，竟然能有這樣自由奔放的表現，想來真是值得令人驚訝。

　　梵谷在河川的描繪上，有〈河畔〉一幅作品。畫面是沿著歐瓦茲河靜靜展開，這是這個山村的一個斷面，河裡有青年男女坐在遊艇上快樂逍遙的情景，這是他唯一擺脫緊張情緒所完成的快樂作品。

　　儘管如此，梵谷也像印象派的畫家一樣，並非用很流暢的筆描繪，而是每一筆觸都充滿力量，結果完成了井然的畫面。可以說是麥田的細膩描寫，也可以說是像色彩流到水中所反映出的自然水色，他確已表現出一位色彩畫家的本色。

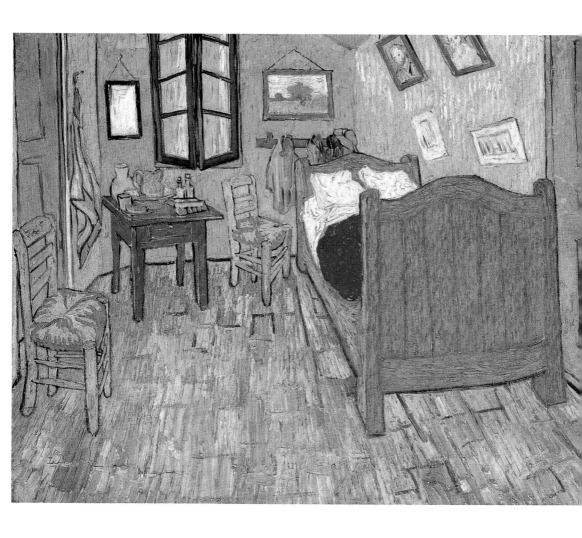

在人物畫方面，則有〈農家女的肖像〉。梵谷在給弟弟西奧的信裡說：

「在黃色的大草帽上，繫著水色的帶子，她的臉色非常紅潤，穿了一身橘色和深青色的花布裝束，背景是麥田。是用三十號畫布畫的，我擔心有些太粗糙。」

上面所談的就是梵谷的人物畫，也算是他的傑作之一，背景的麥田裡，還開了一些野紅花，繫在脖子上的黃色大草帽，和帶著紅色斑點的青上衣，以及縐縐巴巴的工作裙，不論從那一點來看，都是非常難以描寫的，所以梵谷首先把比例放在適當位置，然後控制住人物的內在表情做適確的表現。

梵谷 **畫家的臥室**
1889年9月　油畫、畫布
73×92cm　未簽名
芝加哥藝術中心藏

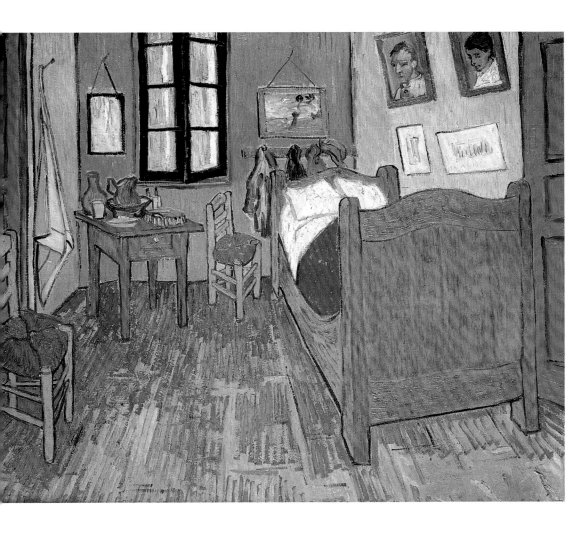

梵谷　**畫家的臥室**
1889年9月　油畫、畫布
56.5×74cm　未簽名
巴黎奧賽美術館藏

自殺

　　有一天，梵谷到住在巴黎的弟弟西奧家裡，看見弟弟和姪子們生活情況都很好，就立刻很放心地回到郊外的歐維住所了。當時西奧還一直留他，但是梵谷堅持要回去，這是由於適逢例行的禮拜五聚會的關係。

　　梵谷進到咖啡廳一看，以前的那些畫友都離開了巴黎，七零八落的分散在各地，現在這裡幾乎全是新面孔。所幸還有羅特列克和貝魯那在，他們都為了能夠再見到梵谷而感到高興。

　　可是就在這值得高興的氣氛中，對梵谷來說，卻好像是一

梵谷　**光禿禿的大樹**
1889年12月　油畫、畫布
73.5×92cm　未簽名
美國克利夫蘭美術館藏

梵谷　**光禿禿的大樹**
1889年12月　油畫、畫布
71×93cm　未簽名
華府菲利普家族收藏

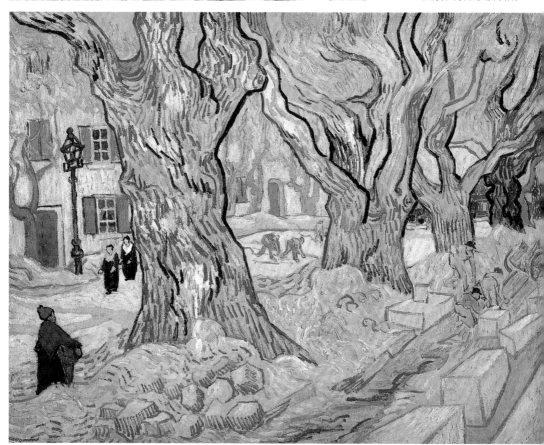

種極強烈的刺激。他感到疲倦、焦燥、憤怒，當聽到「高更」的喊聲，似乎襲來一陣神經發作的恐怖，他就像被火燒了一般飛奔而去，把拉他的人都摔在後面而跑回家了。

　　感到某種異常不安的梵谷，第二天早晨卻意外地去拜訪嘉塞醫師。不過據說他這時已經跟嘉塞醫師處於絕交狀態，接受其他村莊的醫生治療。可是不知何故他又跟嘉塞博士有了來往。他們之間的不和，最初是由於梵谷對嘉塞博士的不信任，不過也有人說，是因為梵谷跟嘉塞的女兒有了戀情，而遭受嘉塞的嚴詞申斥。

梵谷　**歐維近郊：有馬車和鐵道的風景**　1890年　油畫、畫布　72×90cm　俄羅斯普希金美術館藏

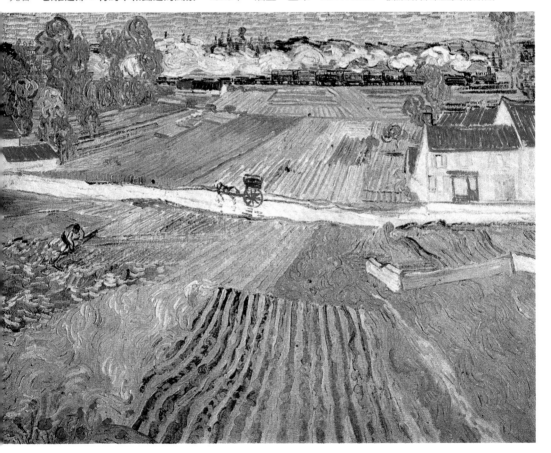

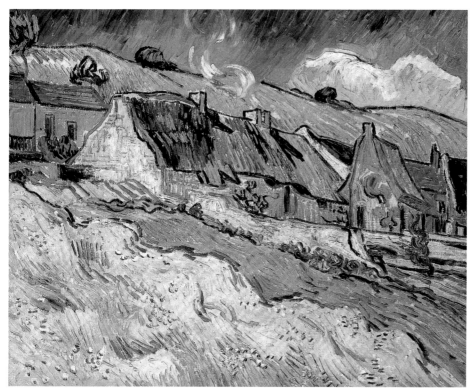

梵谷
卡迪威爾風光
1890年　油畫
59.5×72.5cm
俄羅斯普希金美
術館藏

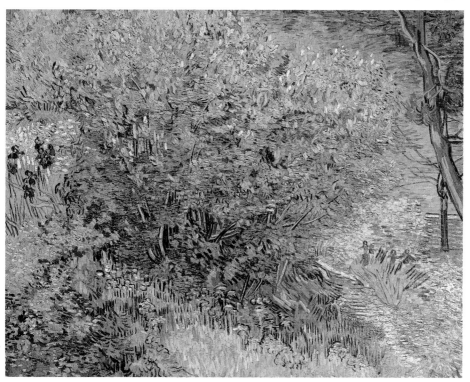

梵谷　**灌木林**
1889年　油畫
72×92cm
俄羅斯普希金美
術館藏

梵谷
繞圈的囚犯
1890年　油畫
80×64cm
俄羅斯普希金美
術館藏（右頁圖）

160

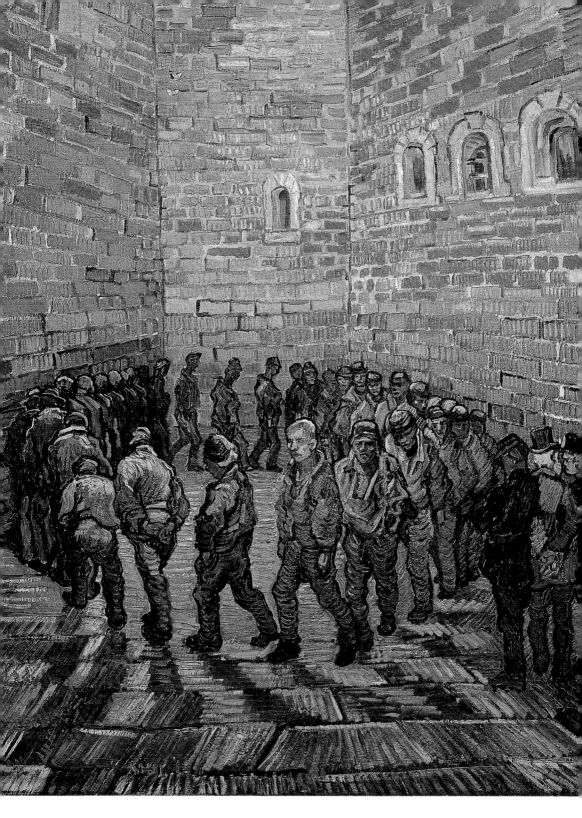

在這時來到巴黎的梵谷，所以會感到異常不安，可能就是像前面所敘述的，由於那種氣氛對他是一種刺激的緣故。不僅如此，他和弟弟之間，也可能發生了某種不愉快的事。

所以培柳修就這件事有下面這樣的說明：

「西奧是梵谷的起碼生活的保障者，同時也是他唯一的保護者，可是自從娶妻生子以來，對於哥哥的照料就不周了。再加上西奧所經營的巴黎谷披美術店畫廊，也跟老闆羅蘇和巴爾登鬧得不愉快。這是因為西奧過份偏重近代化，以致使巴黎美術店的營業日趨惡劣。

然而很明顯的事實，那就是由自殺而結束的這場悲劇，從七月六日星期天已經開始。這一天梵谷去看巴黎城內的弟弟和弟媳，他們三人之間究竟發生了什麼不愉快的事，我們實在不得而知。

梵谷　**播種者**
（仿米勒作品）
1890年2月
聖雷米特代
油彩、畫布
64×54cm
荷蘭奧杜羅庫拉穆勒
美術館藏

梵谷　**有兩個人的歐維近郊農場**
1890年　油畫
38×45cm
阿姆斯特丹梵谷美術
館藏

梵谷
日出而作（仿米勒）
1890年1月　油畫
73×92cm
聖彼得堡艾米塔吉
博物館藏

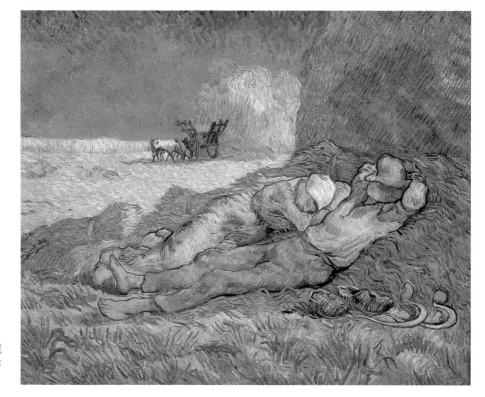

梵谷　**午睡**
1889-90年
73×91cm
巴黎奧賽美術館藏
梵谷摹仿米勒的作
品

據猜想，西奧夫婦之間可能覺得梵谷是他們生活上的一大重擔，而且在見面時表露口外，大概就為此發生了不愉快的爭執，這是很可能的事。不論怎麼說，回到歐維的梵谷，確實給西奧夫婦寫了一封措辭激烈的信。

這封信是這樣寫的：

「我所得到的印象是，大家都有一些狼狽，這是由於大家都少有工作，至於一定要探究事情是否屬實，倒不是十分重要的事。

您們使我感到有些驚訝，我覺得好像快要無法打破現狀的樣子。無論如何我有種種的希望，但是能讓我實現嗎？」

梵谷　**杏滿枝**
1890年2月
油畫、畫布
73.5×92cm　未簽名
阿姆斯特丹梵谷美術館
（梵谷基金會）藏

梵谷　**鳶尾花**
1890年5月
油畫、畫布
92×73.5cm　未簽名
阿姆斯特丹梵谷美術館
（梵谷基金會）藏
（右頁圖）

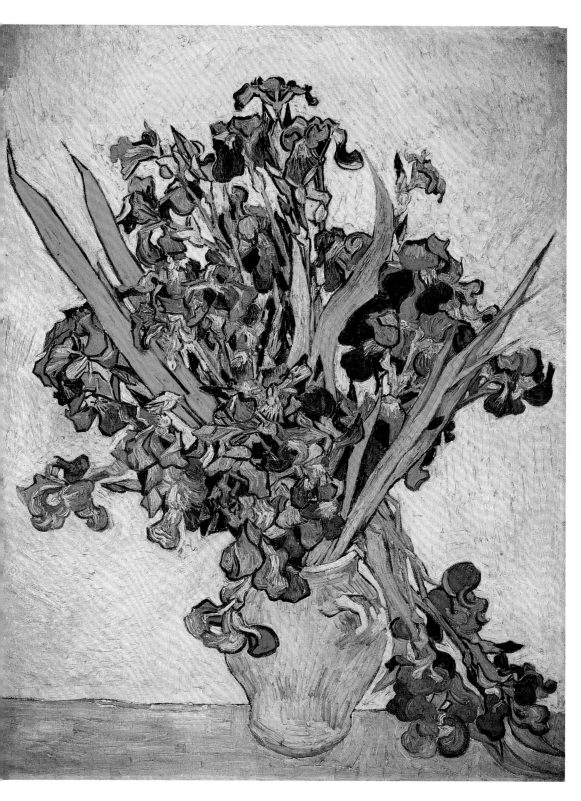

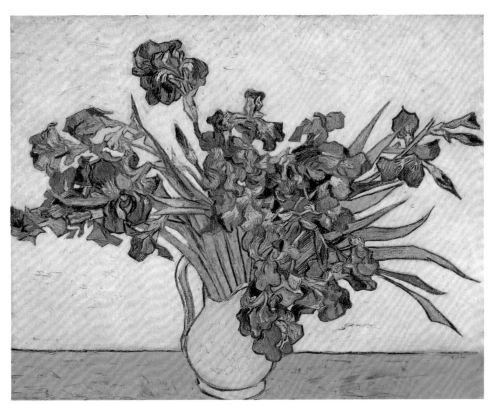

梵谷　鳶尾花
1890年　油畫
73.7×92.1cm
紐約大都會
美術館藏

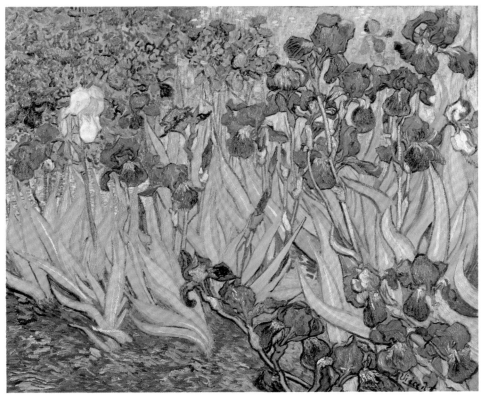

梵谷　鳶尾花
1889年　油畫
71×93cm
約翰·惠特尼
派森收藏

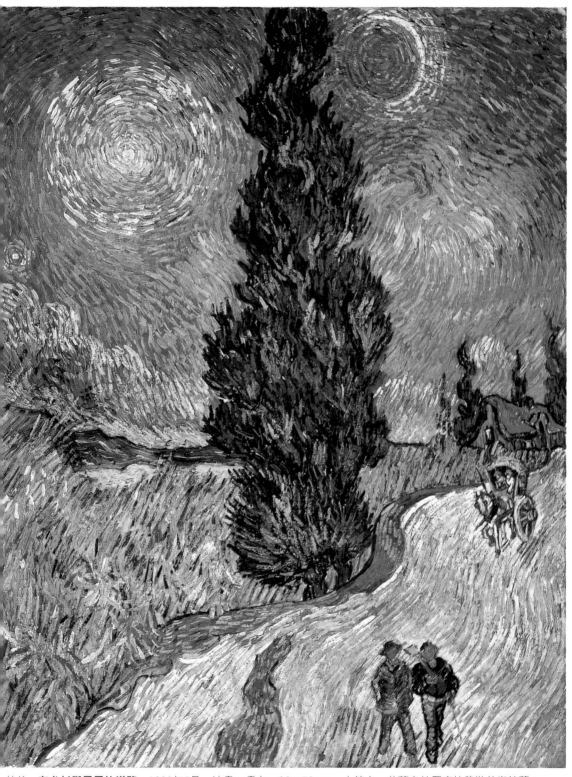

梵谷　**有糸杉與星星的道路**　1890年5月　油畫、畫布　92×73cm　未簽名　荷蘭奧杜羅庫拉穆勒美術館藏

梵谷
卡迪威爾的茅屋
1890年5月
油畫、畫布
72×91cm
巴黎奧賽美術館藏

　　西奧給梵谷的回信已經失傳，所以究竟事情的真相如何，我
們很難找到具體的解答，不過有一點大概不會猜錯，就是西奧夫
妻要求梵谷生活獨立，或者接近獨立的生活狀況。」

　　《火焰與色彩》的作者波拉契克，在他的小說裡寫道，西奧
的太太也對梵谷非常關心，屢次主動表示照料，這種說法可能不
是憑空而論。不論西奧怎樣，而太太又這樣明理，無奈由於西奧
事業遭受挫折，以致使一家生活轉趨惡劣，所以即使對梵谷的景
況如何同情、如何關懷，也有心餘力絀之感。

　　這且按下不談，再回頭說拜訪嘉塞的梵谷，一直向嘉塞傾訴
自己陷入了一種莫名的不安，而且也像以前一樣硬要嘉塞同情，
嘉塞婉轉表示無能為力，並且儘量把話題往藝術方面拉，盛讚梵
谷藝術如何超絕。不料，反而使梵谷已經激動的情緒更加激動。

梵谷　鄉村小路
1890年5月
油畫、畫布
73×92cm
未簽名
芬蘭赫爾辛基阿
坦米美術館藏

梵谷　有橋之景
1890年6月
鉛筆、毛筆、膠
彩、粉色英格爾
紙（有浮水印）
47.5×63cm
倫敦泰德畫廊信
託基金會藏

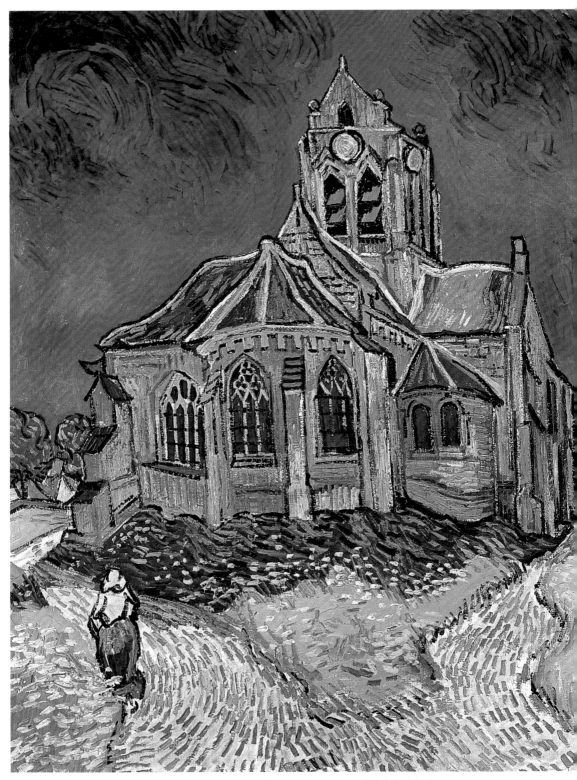

梵谷　**歐維‧修爾‧奧瓦茲的教堂**　畫布、油畫　94×74cm　巴黎奧賽美術館藏

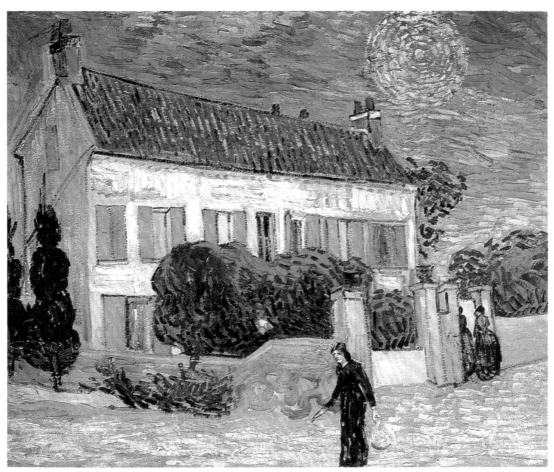

梵谷　**夜晚的白色房屋**　1890年6月　油畫、畫布　59×72.5cm　聖彼得堡艾米塔吉博物館藏

梵谷　**傍山的茅屋**　1890年7月　油畫、畫布　50×100cm　倫敦泰德畫廊信託基金會藏

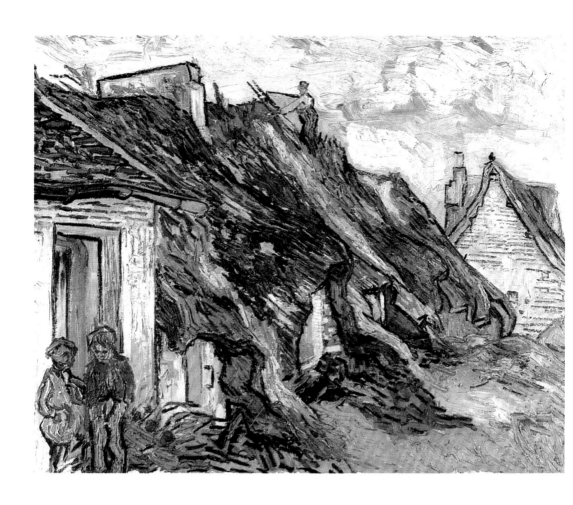

梵谷
查彭華爾的老鄉舍
1890年7月
油畫、畫布
65×81cm　未簽名
蘇黎士市立美術館藏

　　這時，梵谷看到嘉塞博士收藏的近代畫中，畢沙羅和塞尚的作品都沒有畫框，為此憤慨一場，罵嘉塞是野蠻人，激動之餘，竟掏出了手槍，可是並沒有射擊。也跟以前的情形一樣，轉瞬之間，他就又垂頭喪氣，很失望的自動回家了，不過好像還要發作似的。

　　回到家的梵谷，拿起筆來就寫信。

　　「先生，因為我和你是朋友，假如在我給您增加痛苦的情形下求生存，就等於是減損了我的人品和人格。與其這樣悲慘的活下去，倒不如在精神完全清醒之時，用自己的手結束自己的生命比較好些。」

　　梵谷究竟是在什麼心理狀態之下，才給他所憎恨的高更寫了這封信，我們實在不得而知。只知道他在寫完這封信，或者在寫

這封信之前，就已經決心要自殺。

結果，梵谷在七月二十七日下午，終於把手槍對準了自己的胸膛，立刻扣動了扳機，隨著一聲悽厲的慘叫，梵谷就倒臥在血泊中，有的人說他是在屋外田野山崗自殺，也有人推定他是在室內自殺。

梵谷自殺的直接理由，到今天還不大清楚，大概是由於與弟弟的口角，以及和嘉塞博士的衝突所引起。

原來這時的梵谷深深感到，他已經把所有的生命力都用盡了，所以才不得不主動切斷一切對外關係，這固然是由於命運的擺佈，然而一個命運論者，竟然用如此積極而堅定的意志來宰制自己的命運，就不能不說是人間悽慘之事了。

梵谷的最後遺作，就是〈麥田上的烏鴉〉，這是一幅未完成的傑作，據說是自殺前幾天畫的。畫幅很大，是橫的，天空好像有驟雨往大地衝擊一般，而麥田就好像恐懼空中的攻擊，立刻形成強烈的傾斜狀，天空有無數的烏鴉在盤旋。這是一幅無法言喻的不吉之作。

梵谷　**麥田上的烏鴉**
1890年7月
油畫、畫布
50.5×103cm　未簽名
阿姆斯特丹梵谷美術館藏

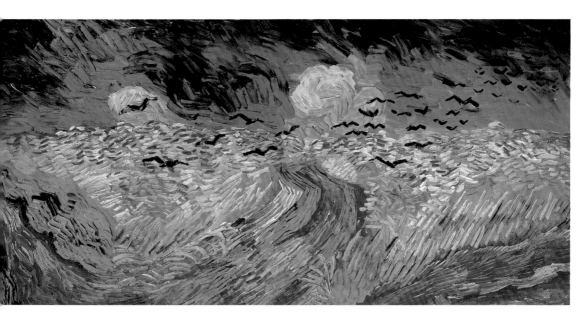

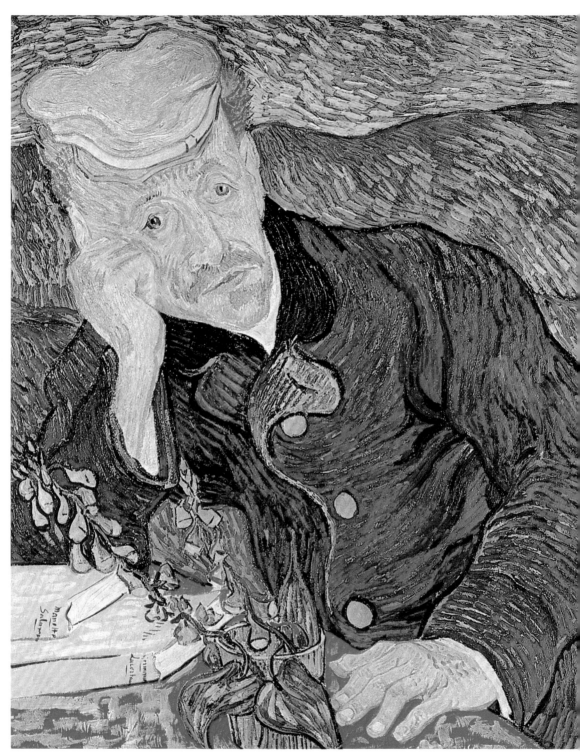

梵谷　**嘉塞醫生的畫像**　1890年6月　油畫、畫布　66×57cm　私人收藏

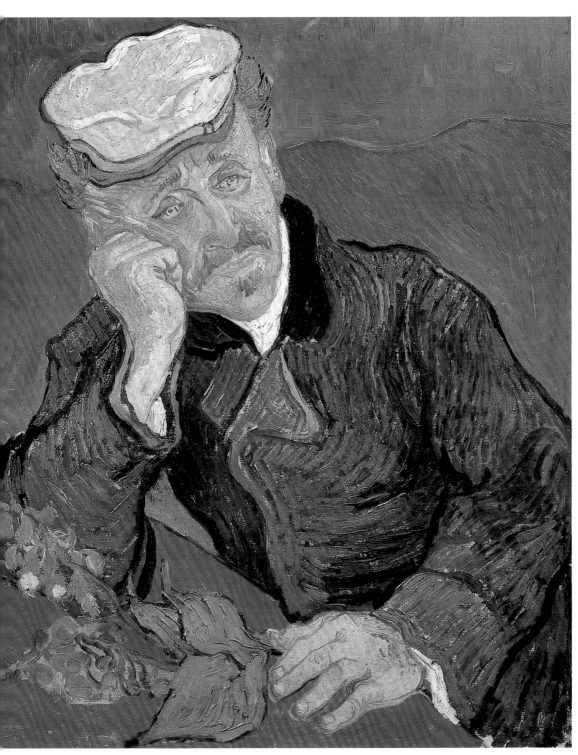

梵谷　**嘉塞醫生的畫像**　1890年6月　油畫　68×57cm　巴黎奧賽美術館藏

亞爾特這樣寫道：

「在從生存獲得解放的瞬間，梵谷畫了這幅山雨欲來風滿樓的不祥之作，這是否是向世人傾訴他自己悲慘的生命呢？我們所以要這樣說，是因為梵谷有個時期的作品，多半用奇異的豔麗色彩，也是象徵誕生、結婚和開始的色彩。

我們彷彿可以聽到，畫面上的烏鴉翅膀就像地上的鐃鈸一般，在拚命的開合拍打。而梵谷自己心想他早已無法忍受這種生命風波的摧殘，於是選擇了死。」

自殺後的梵谷，並沒有當場死亡，在嘉塞博士和弟弟西奧趕來以後，他還很痛苦的活著，並且與西奧談人生說藝術，但他始終沒有談到自殺的原因。據說子彈是打進肺臟，也有人說是射入胃裡，反正是無法動手術取出，等到黎明星空散盡，梵谷才氣絕身死。

他的葬禮是由弟弟西奧主持，參加葬禮的有嘉塞、羅特列克、貝魯那、希尼亞克、凡頓、帕司克等八人而已。墳地就在他所畫的山丘上，是一塊視線非常遼闊開朗的好地，時間是1890年七月二十九日。

梵谷　**歐維的城館（杜比尼花園）**
1890年7月
油畫、畫布
54×101cm
未簽名但有註腳在右下角（右頁上圖）

梵谷　**杜比尼花園**
1890年7月
油畫、畫布
53×103cm　未簽名
日本廣島美術館藏
（右頁下圖）

嘉塞博士所繪〈臨終的梵谷〉1890年7月29日木炭畫　巴黎奧賽美術館藏

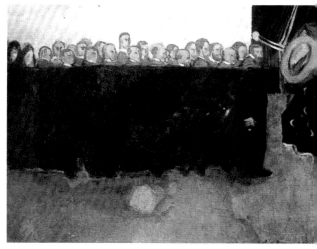

安梅爾‧貝爾納所繪的〈梵谷的葬禮〉　1893年　油畫
73×93cm

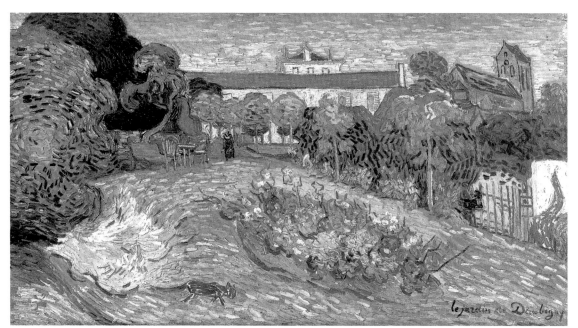

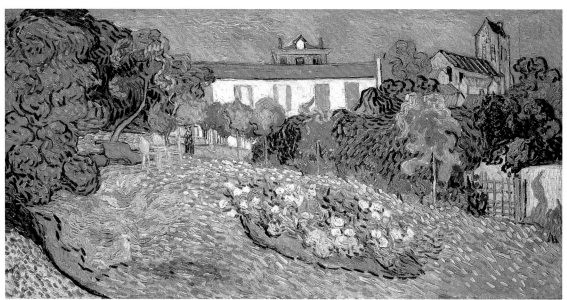

梵谷留給世人的啟示

　　1890年這一年，也就是二十世紀開始的前十年。在事隔八十多年後的今天，全世界幾乎沒有一個人不知道梵谷的。我們可以想想看，經由一定時間所形成的評價轉變顯然是虛偽的，而且也無足驚奇。

梵谷是天才，是狂徒，是悲劇的主角，是大眾畫家。要認識他可以根據種種觀點來分析，不過還沒有很適當的形容詞來形容他。梵谷是可以當得起上面所說的頭銜與榮冠。可是由於時間的轉變，假如這些讚詞能成立的話，那麼這些讚詞的殘酷性，就等於是梵谷的死刑判決書。

在這裡，所謂好人經得住時間考驗，經得住歷史考驗等等的話，都是毫無道理的托辭。因為「考驗」這種事情，不論在何時何地，也是屬於藝術的，既非時間也非歷史。像這種歷史主義，說起來只不過是一種旁觀態度的別名，假如把梵谷也做如是觀，那麼今天說不定埋沒了一個新的梵谷。

基於此種意義，我們才把梵谷這一個悲劇性的畫家，當作藝術界的無上重要人物看待。一個藝術家，當他以畢生之力博鬥時，所展現的就會跟他的意志相反，世事都是屬於悲劇性的，因此產生了藝術的根本問題，那麼我們對於這個問題，要怎麼來解決才好呢？

其中有一部份的人，想要從梵谷的悲劇裡找出人道主義的精神。的確梵谷在他的意志方面，不論面臨怎樣的世態，都渴望快快樂樂的生存下去。可是這不能算是人道主義。因為不論截取梵谷生涯中的任何一個斷面，可以說都是極嚴肅、極具體的面貌。

梵谷的藝術自從被介紹到東方以來，我們多少都接受了一些人道主義的評價，不過這可能又是基於對梵谷真面目的誤解。另一種評價，就是說梵谷的自殺乃是社會性的自殺，這是把他的藝術意義就身份觀點進行評價。

在我們來說，最重要的是承認梵谷在悲劇名義下所進行的藝術性意義，只要能承認這些大概就不必向別處發展了。

坦率來說，我們對於被害者的嚴肅性，是不能就那樣當作自己的東西的。由於跟社會形成對立狀態，而使自己陷入絕境時，那一方面就代表了悲劇的發生，同時那也是我們天才與精力發揮的極致。

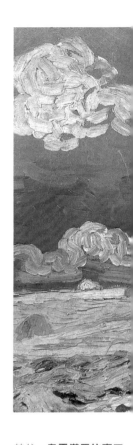

梵谷　**烏雲滿天的麥田**
1890年7月
油畫、畫布
50×100.5cm　未簽名
阿姆斯特丹梵谷美術館
（梵谷基金會）藏
（右頁上圖）

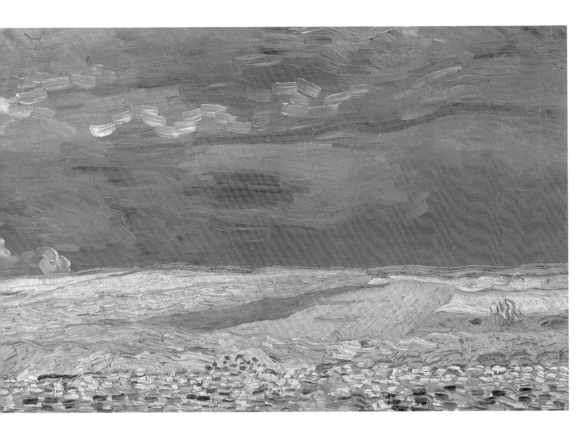

梵谷百年紀念回顧展會
場（梵谷美術館）

179

就因為這樣的道理，悲劇可以說是一種精力與天才的化身。梵谷帶給我們的，就是給予我們以快樂、勇敢生存下去的啟示。這並不是尼采式的說詞，毋寧說是由於有過多的天才和精力才發生悲劇，也就是過份健康的虛無主義。就我們來說，今天的梵谷，可以說是屬於這種健康的虛無主義者。

　　梵谷的作品，沒有什麼玄虛的理論，而是一種自我反省的結晶。一位異國畫家，僅僅以三十七年的歲月，真正創作繪畫的時間不超過十年，而在以法國為中心的近代繪畫發展史上，他所扮演的角色，卻可比美於塞尚。「梵谷和塞尚，都站在浮動的當代評價外圈的鞏固位置上。」（英國名評論家赫伯特·里德）

　　梵谷與塞尚、高更同被美術史家歸納於後期印象派畫家。塞尚的畫風，受普桑的影響，繼承了德拉克洛瓦、葛利哥、魯本斯等巴洛克的系統。梵谷則在強調他的主觀世界，對林布蘭特、德拉克洛瓦有一股親和感。我們由他的作品之風格可以看出，他雖然受了許多人的影響，最後還是創造出完全屬於自己的境界。

　　「造形與素材、光線與陰影、氣氛和遠近感，梵谷想把這些要素完全綜合的表現出來。」（貝那爾·德利瓦）這種思想使他總想畫出強烈的陽光，同時這種大膽的畫法，部分綜合了塞尚、高更、雷諾瓦等人的嘗試，修正了印象派的單面性的描繪，以野獸派為始祖的現代繪畫，就是以他們為前奏而出發的。今天，梵谷已被譽為「表現主義的先驅」。現代繪畫似乎注定要克服十九世紀末葉的繪畫造形的極致，進一步地予以解體。貝那爾·德利瓦曾直截了當的指出這一點說：「梵谷是透視未來的畫家。」

在歐維的梵谷墓地，向著麥田，與弟弟西奧合葬一處。

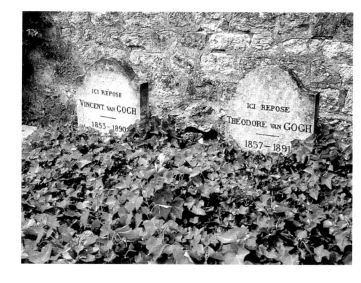

梵谷的素描、水彩作品欣賞

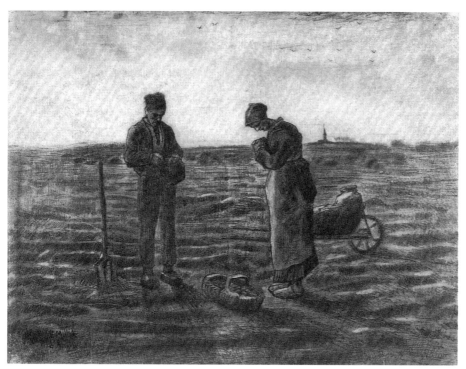

梵谷　**晚禱者**（仿米勒）　1881年　鉛筆、墨水、水彩　47×62cm　荷蘭奧杜羅庫拉穆勒美術館藏

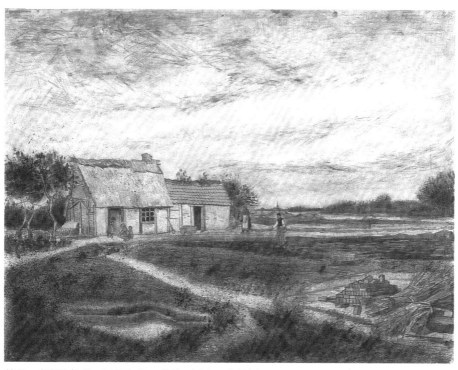

梵谷　**老舊的穀倉**　1881年春　鉛筆、墨水、條紋紙　47.3×62cm　鹿特丹柏曼斯曼比金博物館藏

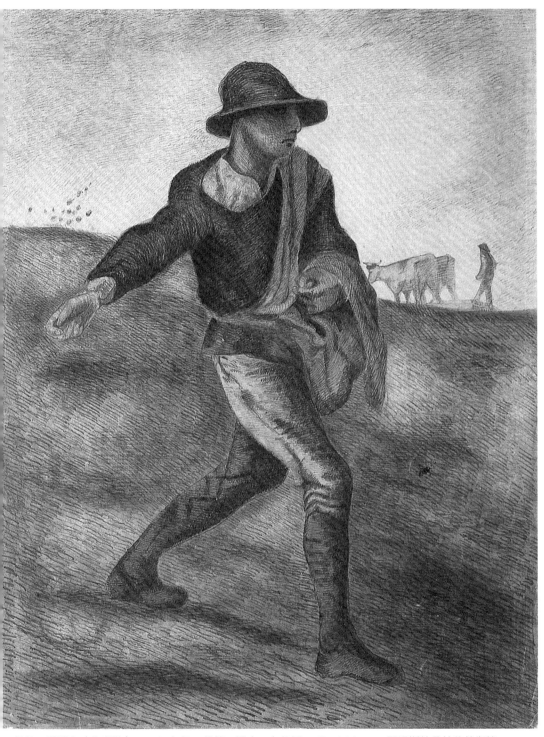

梵谷　**播種者**（仿米勒）　1881年初　鉛筆、墨水、布紋紙　48×36.8cm　阿姆斯特丹梵谷美術館
（梵谷基金會）藏

梵谷　**有樹的教堂花園**　1881年夏　鉛筆、墨水、水彩、條紋紙（有浮水印）　44.5×56.5cm
荷蘭奧杜羅庫拉穆勒美術館藏

梵谷　**光禿禿的柳樹路和掃地的男子**　1881年秋　黑色粉彩筆、墨水、水彩、條紋紙　39.5×60.5cm
紐約大都會美術館藏

梵谷　**沼澤**　1881年夏　鉛筆、墨水　42.5×56.5cm　加拿大渥太華國家畫廊藏

梵谷　**精疲力竭**　1881年夏　鉛筆、墨水、條紋紙　23.4×31.2cm　阿姆斯特丹波爾基金會藏

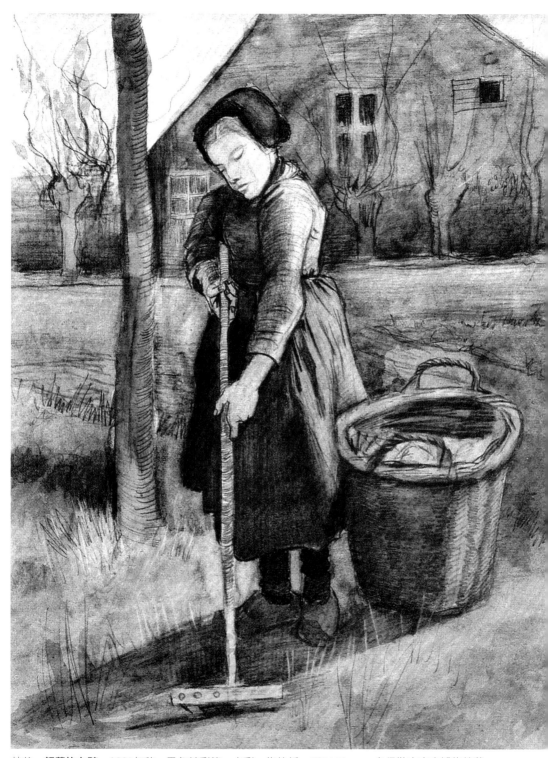

梵谷 **耙草的女孩** 1881年秋 黑色粉彩筆、水彩、條紋紙 58×46cm 烏得勒支中央博物館藏

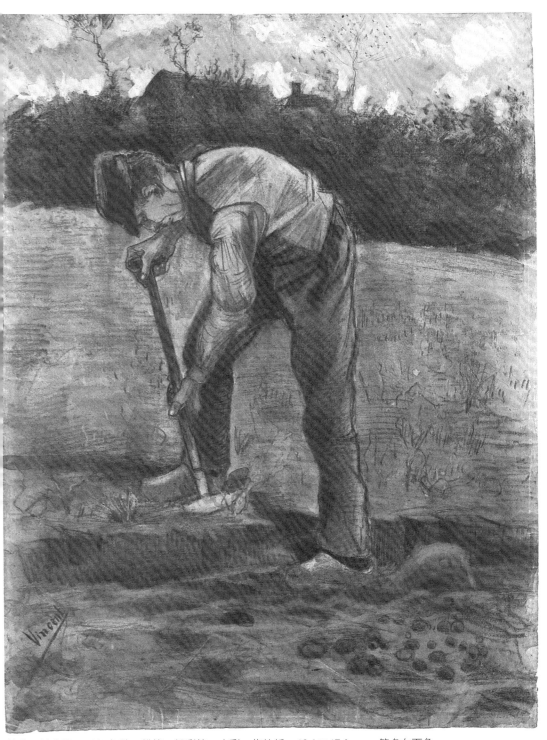

梵谷　**挖土者**　1881年秋　鉛筆、粉彩筆、水彩、條紋紙　62.1×47.1cm　簽名左下角
阿姆斯特丹梵谷美術館（梵谷基金會）藏

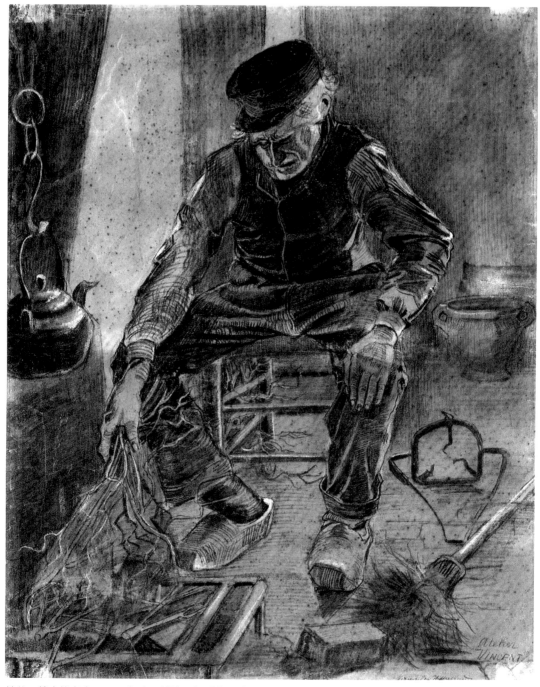

梵谷　**烤火的老人**　1881年末　鉛筆、粉彩筆、條紋紙　56×45cm　荷蘭奧杜羅庫拉穆勒美術館藏

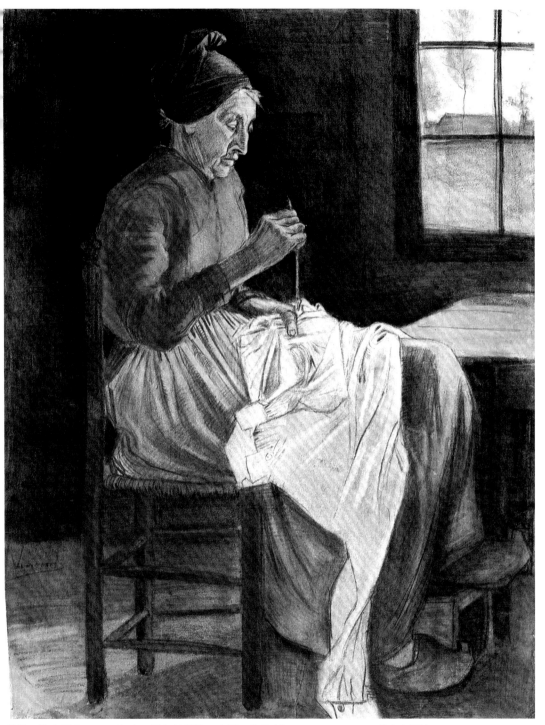

梵谷　**縫衣婦人**　1881年末　黑色粉彩筆、水彩、條紋紙　62.5×47.5cm　簽名左下方
荷蘭奧杜羅庫拉穆勒美術館藏

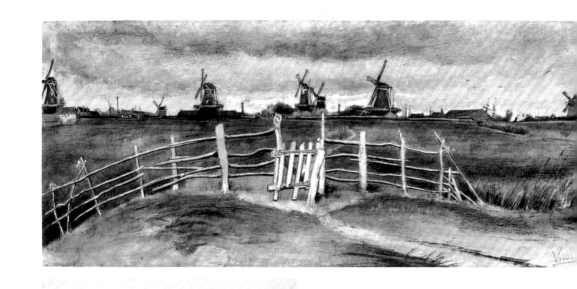

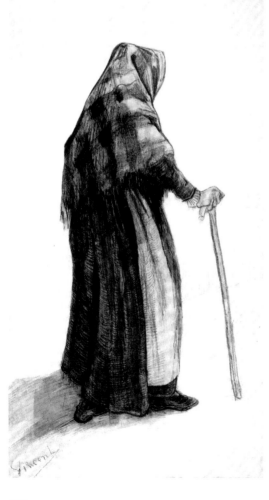

梵谷　**多屈特的磨坊**　1881年
鉛筆、粉彩筆、墨水、條紋紙　26×60cm
簽名右下角　荷蘭奧杜羅庫拉穆勒美術館藏
（上圖）

梵谷　**拿手杖披頭巾的老婦人**　1882年初
鉛筆、墨水、水彩、布紋紙　簽名左下角
57.5×31.9cm　阿姆斯特丹梵谷美術館
（梵谷基金會）藏（下圖）

梵谷　**挖馬路者**　1882年　鉛筆、墨水、水彩
43×63cm　簽名左下角　柏林國家畫廊藏
（右頁上圖）

梵谷　**派地莫斯**　1882年初　鉛筆、墨水、布紋紙
25×31cm　簽名左下角　荷蘭奧杜羅庫拉穆勒美術
館藏（右頁下圖）

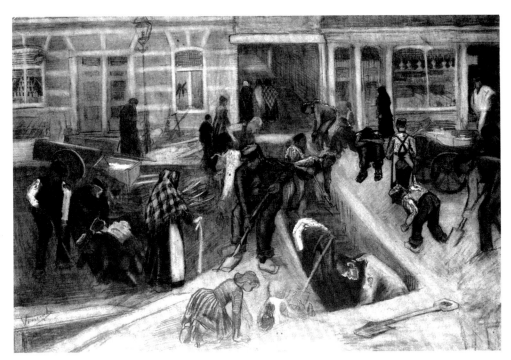

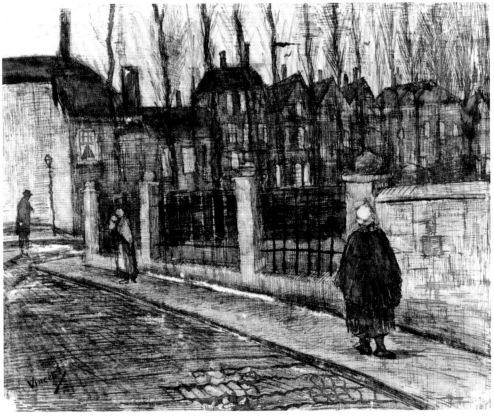

梵谷　**街角**　1882年初　鉛筆、墨水、條紋紙　24×33.5cm　簽名左下角
阿姆斯特丹梵谷美術館（梵谷基金會）藏

梵谷　**當鋪門口**　1882年初　鉛筆、墨水、條紋紙　24×34cm　簽名左下角
阿姆斯特丹梵谷美術館（梵谷基金會）藏

梵谷　**煤氣廠**　1882年初　鉛筆、墨水、條紋紙　24×33.5cm　簽名左下角
阿姆斯特丹梵谷美術館（梵谷基金會）藏

梵谷　**鑄鐵廠**　1882年初　鉛筆、墨水、條紋紙　24×33cm　簽名左下角　德國卡爾斯魯厄美術館藏

梵谷　**雷金普車站**　1882年初　鉛筆、墨水、條紋紙　23.7×33.3cm　簽名左下角　海牙海格博物館

梵谷　**希恩維格溝渠**　1882年初　鉛筆、墨水、條紋紙（有浮水印）　18.5×34cm　簽名左下角
荷蘭奧杜羅庫拉穆勒美術館藏

梵谷　**近希恩維格的苗圃和房舍**　1882年初　鉛筆、墨水　40×69cm　海牙西格夫人藏

梵谷　**沙丘上的樹根**　1882年4月　鉛筆、粉彩筆、墨水、水彩、布紋紙　50×69cm
荷蘭奧杜羅庫拉穆勒美術館藏

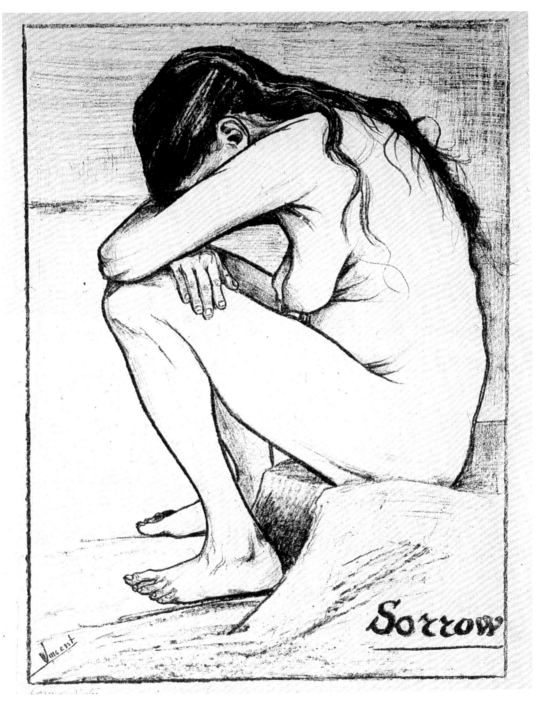

梵谷　**憂傷**　1882年4月　鉛筆、黑色粉彩筆、條紋紙　44.5×27cm　簽名畫下方　英國沃爾索耳美術館藏

梵谷　**永生之門**　1882年秋　鉛筆、水彩紙（有浮水印）　50.3×30.8cm　簽名左下角
阿姆斯特丹梵谷美術館（梵谷基金會）藏　（右頁圖）

197

梵谷　**挖掘者**　1882年秋　鉛筆、墨水、水彩紙（有浮水印）　48.5×29.2cm
阿姆斯特丹梵谷美術館（梵谷基金會）藏

梵谷　**手挽手的男人與女人**　1882年秋　鉛筆、水彩紙（有浮水印）　49.7×31cm
阿姆斯特丹梵谷美術館（梵谷基金會）藏

梵谷　**懷抱女孩的席耶**　1883年春　炭筆、鉛筆、墨水、布紋紙　53.9×35.5cm　簽名左下角
阿姆斯特丹梵谷美術館（梵谷基金會）藏

梵谷　**救濟院中戴帽的男士**　1882年末　鉛筆、粉筆、水彩紙　簽名左下角
60.1×36cm　阿姆斯特丹梵谷美術館（梵谷基金會）藏

梵谷
抱嬰兒的女人
1882年秋
鉛筆、粉彩
筆、墨水、水彩紙
（有浮水印）
40.5×24cm
荷蘭奧杜羅庫拉穆
勒美術館藏
（右頁左上圖）

梵谷　**嬰孩**
1883年初
粉彩筆、棕色墨水、
水彩紙
33.9×26.5cm
阿姆斯特丹梵谷美
術館藏
（右頁右上圖）

梵谷　**圍披肩女孩的半身像**　1882末至1883年　鉛筆、粉筆、水彩紙（有浮水印）
50.8×31.3cm　簽名左下角　阿姆斯特丹梵谷美術館（梵谷基金會）藏

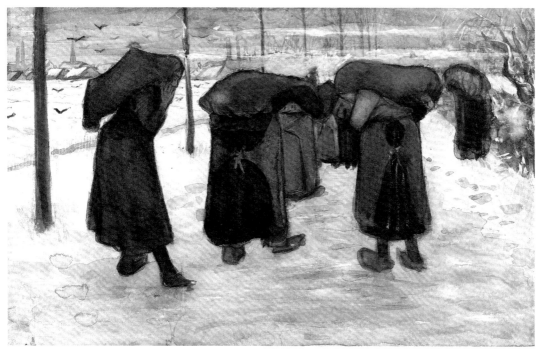

梵谷　**背煤袋的婦人們**　1882年末　水彩、水彩紙　32.1×50.2cm　荷蘭奧杜羅庫拉穆勒美術館藏

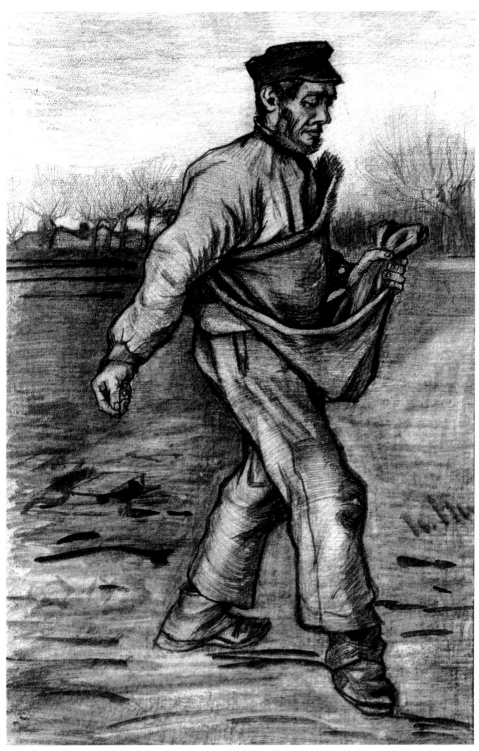

梵谷　**播種者**　1882年末　鉛筆、墨水、水彩紙　61.3×39.8cm　阿姆斯特丹波爾基金會藏

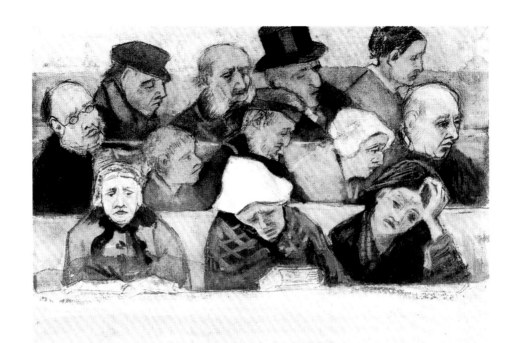

梵谷　**教堂中的救濟院會眾**　1882年秋　水彩、墨水、鉛筆、布紋紙　28×38cm
荷蘭奧杜羅庫拉穆勒美術館藏

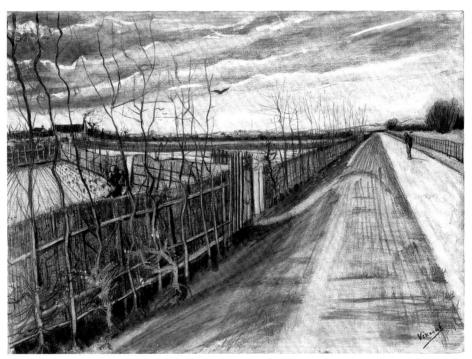

梵谷　**近海牙的鄉間道路**　1882年初　鉛筆、棕色墨水、條紋紙　24.7×34.2cm　簽名右下角
阿姆斯特丹梵谷美術館（梵谷基金會）藏

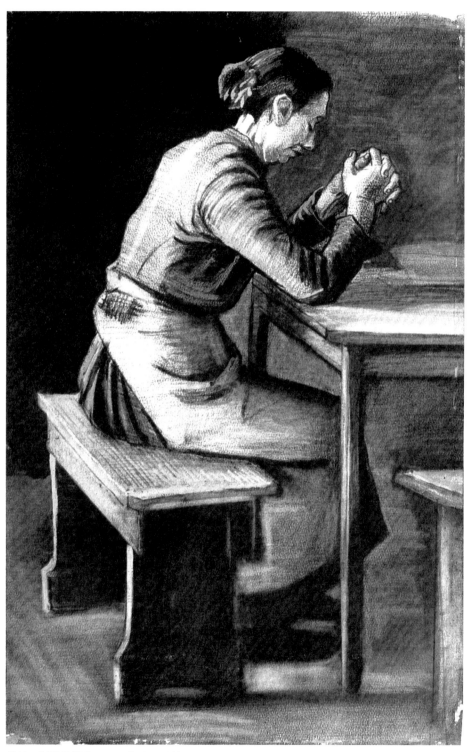

梵谷　**祈禱的婦人**　1883年春　鉛筆、粉彩筆、布紋紙　63×39.5cm　荷蘭奧杜羅庫拉穆勒美術館藏

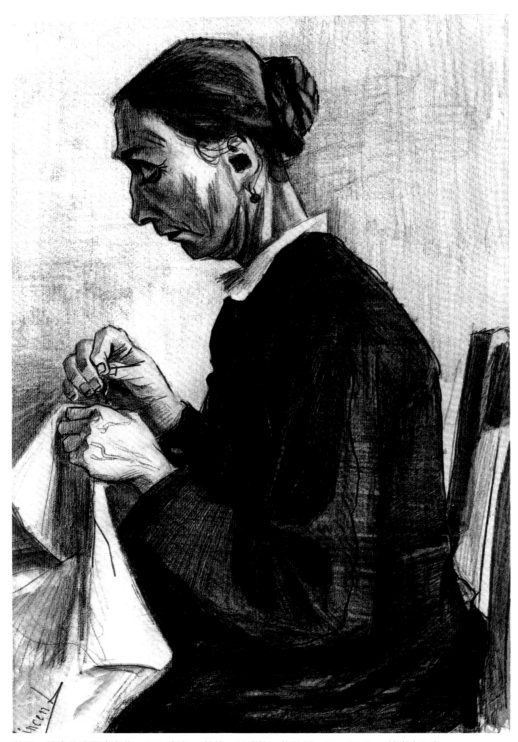

梵谷　**縫衣的席耶半身像**　1883年初　鉛筆、粉彩筆、條紋紙　53×37.5cm簽名左下角
荷蘭鹿特丹柏曼斯曼比金博物館藏

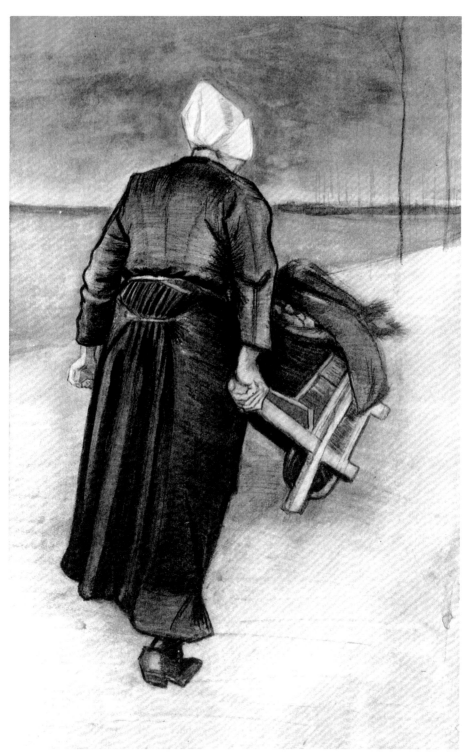

梵谷　**推手推車的婦人**　1883年春　鉛筆、黑色粉彩筆、水彩　67×45cm　私人收藏

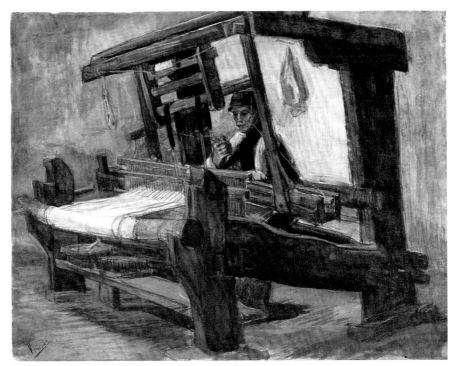

梵谷　**臉向左邊的編織者**　1883年末至1884年　鉛筆、水彩、墨水、條紋紙（有浮水印）
35.7×45.2cm　簽名左下角　阿姆斯特丹梵谷美術館（梵谷基金會）藏

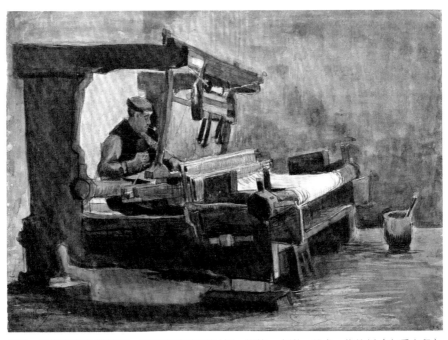

梵谷　**臉朝右邊的編織者**　1883年末至1884年　鉛筆、水彩、墨水、條紋紙（有浮水印）
32.6×45.2cm　簽名左下角　阿姆斯特丹梵谷美術館藏

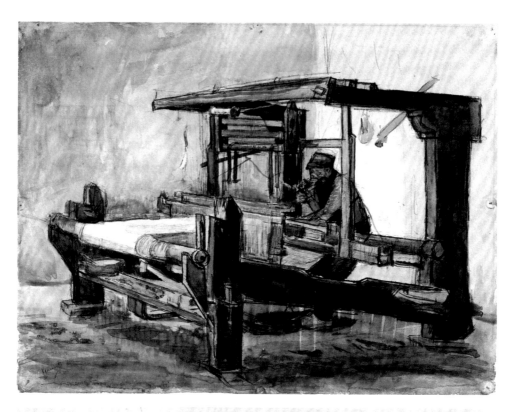

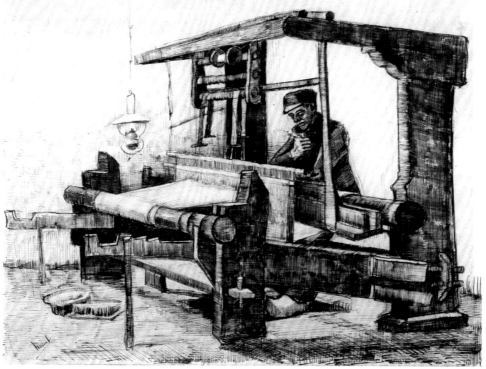

梵谷　**溝渠**　1884年初　棕色墨水、布紋紙　39×33cm　阿姆斯特丹梵谷美術館（梵谷基金會）藏

梵谷　**臉朝左邊的編織者**　1883年末至1884年　鉛筆、水彩、條紋紙（有浮水印）　34.2×45.2cm
簽名左下角　阿姆斯特丹梵谷美術館（梵谷基金會）藏　（左頁上圖）

梵谷　**臉朝左邊的編織者**　1883年末至1884年　鉛筆、墨水、布紋紙　30.6×40.1cm　簽名左下角
阿姆斯特丹梵谷美術館（梵谷基金會）藏　（左頁下圖）

梵谷
沼澤內的松樹
1884年初
棕色墨水、布紋紙
34.5×44cm
阿姆斯特丹梵谷美
術館（梵谷基金會）
藏

梵谷　**冬季的花園**
1884年初
鉛筆、墨水、布紋紙
39×53cm
簽名左下角
阿姆斯特丹梵谷美術
館（梵谷基金會）藏
（下圖）

梵谷　**禿枝**　1884年初　鉛筆、墨水、布紋紙　39.5×54.5cm　簽名左下角
阿姆斯特丹梵谷美術館（梵谷基金會）藏

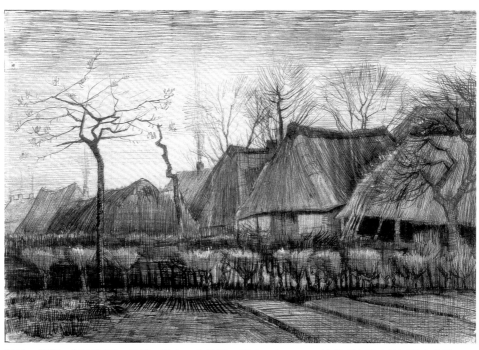

梵谷　**茅屋**　1884年初　鉛筆、墨水、布紋紙　30.9×45.1cm　倫敦國家畫廊信託基金會藏

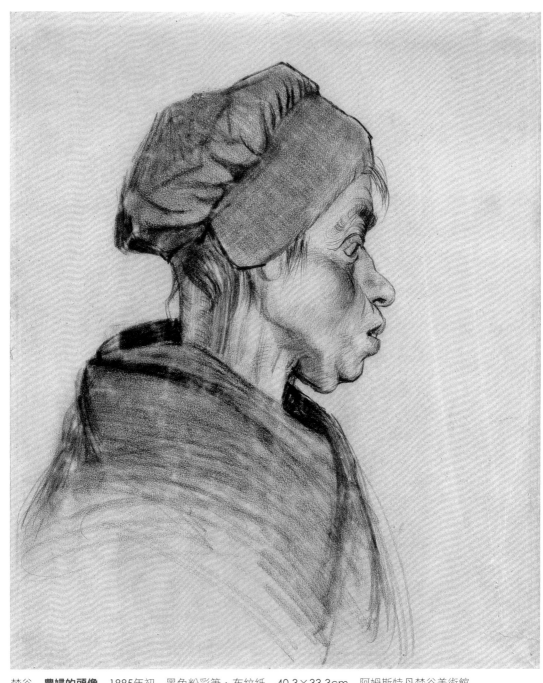

梵谷　**農婦的頭像**　1885年初　黑色粉彩筆、布紋紙　40.3×33.3cm　阿姆斯特丹梵谷美術館
（梵谷基金會）藏

梵谷　**年輕農夫的頭像**　1885年初　鉛筆、條紋紙（有浮水印）　34.6×21.5cm　阿姆斯特丹梵谷美術館
（梵谷基金會）藏　（右頁圖）

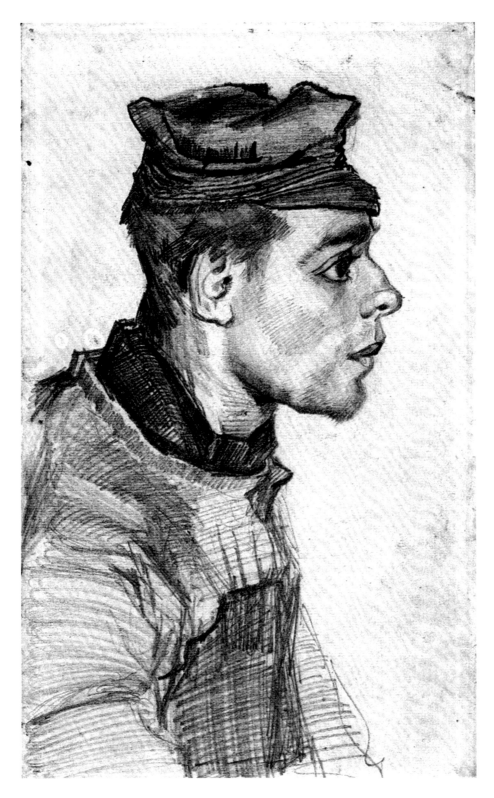

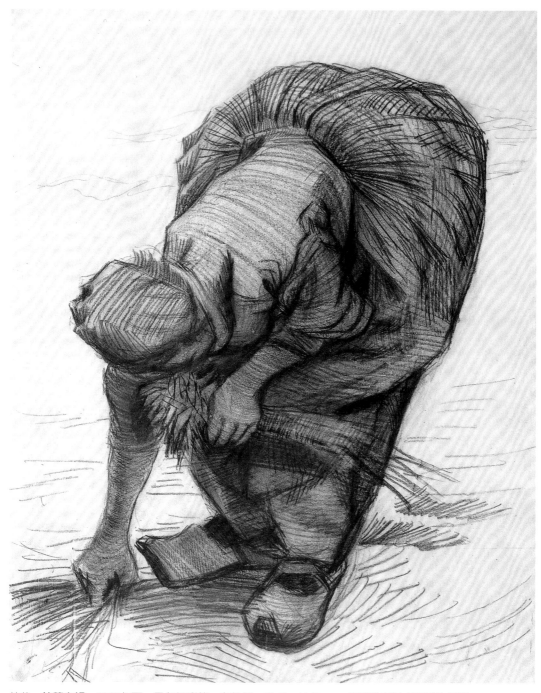

梵谷　**拾穗主婦**　1885年夏　墨色粉彩筆、布紋紙　51.5×41.5cm　德國埃森福克旺博物館藏

梵谷　**手持穀物的農婦**　1885年夏　墨色粉彩筆、條紋紙　57×42cm　奧斯陸國家畫廊藏

梵谷　**捆綁穀物的農婦**　1885年5月　黑色粉彩筆、布紋紙　55.5×43cm　簽名左下角
荷蘭奧杜羅庫拉穆勒美術館藏

梵谷　**拿鐮刀的農夫（背影）**　1885年夏　黑色粉彩筆、布紋紙（有浮水印）　52.5×37cm　簽名右下角
荷蘭奧杜羅庫拉穆勒美術館藏（右頁圖）

218

梵谷　**拿鐮刀的農夫**　1885年夏　黑色粉彩筆、布紋紙（有浮水印）　44.5×56.3cm

梵谷　**麥捆和風車**　1885年夏　黑色粉彩筆、布紋紙（有浮水印）　44.4×56.3cm

220

梵谷　**麥田、刈草者、彎腰婦人和風車**　1885年夏　黑色粉彩筆、布紋紙（有浮水印）　28.7×41.2cm

梵谷　**麥田、刈草者、彎腰婦人**　1885年夏　黑色粉彩筆、布紋紙（有浮水印）　27×38.5cm

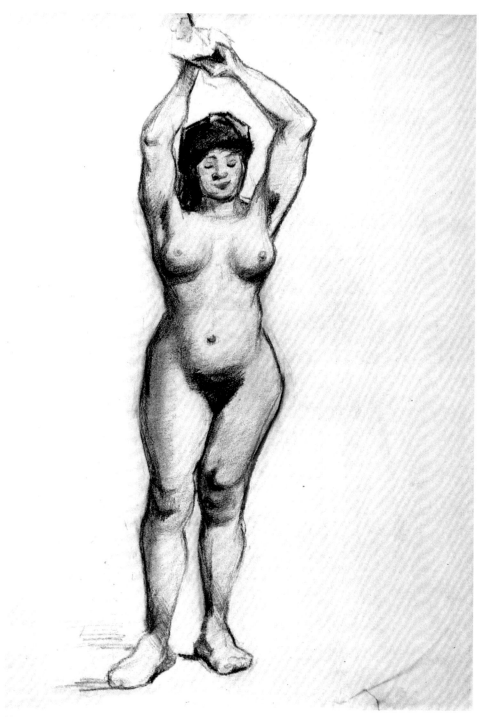

梵谷　**舉臂而立的裸女**　1886年初　黑色及彩色粉筆、布紋紙（有浮水印）　50.4×39.2cm
阿姆斯特丹梵谷美術館（梵谷基金會）藏

梵谷　**婦人像**　1886年初　鉛筆、黑色及彩色粉彩筆、布紋紙（有浮水印）　50.7×39.4cm
阿姆斯特丹梵谷美術館（梵谷基金會）藏

梵谷　**女體裸像（石膏模型）**　1886年初　黑色粉彩筆、布紋紙（有浮水印）　50.8×39.6cm
阿姆斯特丹梵谷美術館（梵谷基金會）藏

梵谷　**擲鐵餅者（石膏模型）**　1886年初　黑色粉彩筆、布紋紙（有浮水印）　56.1×44.5cm
阿姆斯特丹梵谷美術館（梵谷基金會）藏

梵谷　**站立的男裸像**　1886年夏或秋　鉛筆、炭筆、條紋紙　48.5×31cm
阿姆斯特丹梵谷美術館藏

梵谷　**安東尼奧・波萊沃洛半胸像（石膏模型）**　1886年夏或秋　黑色粉彩筆、棕色條紋紙
61.5×47.5cm　阿姆斯特丹梵谷美術館（梵谷基金會）藏

梵谷　**畫家臥室遠眺雷匹克街**　1887年初　鉛筆、墨水、條紋紙　39.5×53.5cm
阿姆斯特丹梵谷美術館（梵谷基金會）藏

梵谷　**風車**　1887年初　鉛筆、彩色粉筆、條紋紙　40×54cm　阿姆斯特丹梵谷美術館
（梵谷基金會）藏

梵谷　**餐廳的窗景**　1887年初　墨水、彩色粉彩筆、條紋紙　54×40cm　簽名右下角

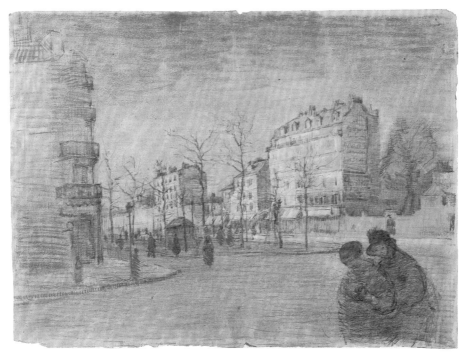

梵谷　**克基大道**　1887年初　鉛筆、墨水、粉彩筆、條紋紙　40×54cm
阿姆斯特丹梵谷美術館（梵谷基金會）藏

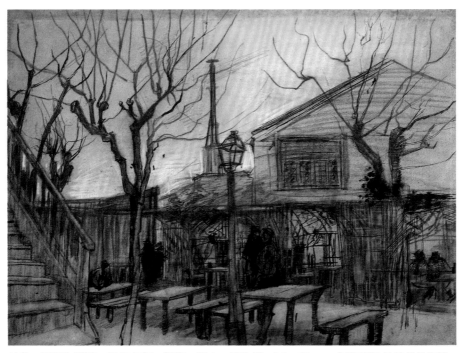

梵谷　**露天咖啡屋**　1887年初　鉛筆、墨水、條紋紙　38×52cm　阿姆斯特丹梵谷美術館
（梵谷基金會）藏

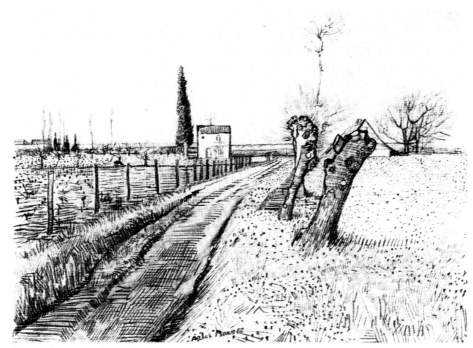

梵谷　**穿過田野柳樹的小徑**　1888年3月　鉛筆、鋼筆、棕色墨水、布紋紙　25.5×34.5cm
阿姆斯特丹梵谷美術館（梵谷基金會）藏

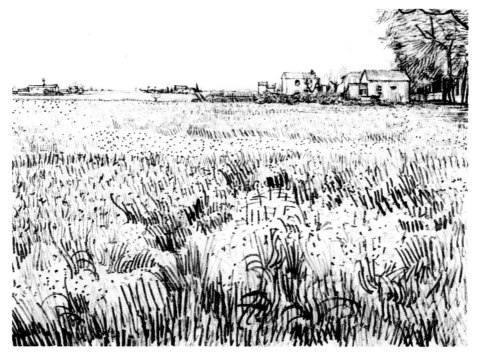

梵谷　**花之田野**　1888年4月　蘆葦筆、棕色墨水、布紋紙　25.5×34.5cm
阿姆斯特丹梵谷美術館（梵谷基金會）藏

梵谷　**普羅旺斯的果園**　1888年4月　鉛筆、蘆葦筆、棕色墨水添加白色和粉紅色　39.5×54cm
簽名左下角　阿姆斯特丹梵谷美術館（梵谷基金會）藏

梵谷　**羅納河畔**　1888年4月　鉛筆、羽毛蘆葦筆、紫色墨水、條紋紙（有浮水印）　38.5×60.5cm
簽名左下角　鹿特丹柏曼斯曼比金博物館藏

梵谷　**以阿爾為背景的果園**　1888年4月　鉛筆、羽毛蘆葦筆、紫色及黑色墨水、條紋紙　53.5×39.5cm
紐約葛蘭福斯海德家族收藏

梵谷　**聖馬迪拉莫的街道**　1888年5月底至6月初　鉛筆、蘆葦筆、棕色墨水　30.5×47cm

梵谷　**聖馬迪的農舍**　1888年5月底至6月初　鉛筆、蘆葦筆、棕色墨水、安格爾紙　30.3×47.4cm
阿姆斯特丹梵谷美術館藏

梵谷　**蒙馬傑的橄欖樹**
1888年7月　鉛筆、羽毛蘆
葦筆、棕色及黑色墨水、
繪圖紙（有浮水印）
48×60cm　簽名左下角

梵谷　**從蒙馬傑看阿爾風光**
1888年5月　鉛筆、羽毛蘆
葦筆、棕色墨水、繪圖紙
（有浮水印）　48×59cm
簽名左下角　奧斯陸國家畫廊

梵谷　**從蒙馬傑看拉克勞風光**　1888年7月　鉛筆、羽毛蘆葦筆、棕色、黑色墨水、
繪圖紙　49×61.1cm　簽名左下角　阿姆斯特丹梵谷美術館（梵谷基金會）藏

梵谷　**蒙馬傑的樹與石**　1888年7月　鉛筆、羽毛蘆葦筆、棕色及黑色墨水、繪圖紙
（有浮水印）　簽名右下角　49.2×60.9cm　阿姆斯特丹梵谷美術館（梵谷基金會）藏

梵谷　**日出中的麥田**
1889年11月至12月
黑色粉彩筆、羽毛蘆葦
筆、棕色墨水
47×62cm

梵谷　**有火車穿過田野
的蒙馬傑風光**
1888年7月　鉛筆、羽
毛蘆葦筆、棕色及黑色
墨水、繪圖紙
（有浮水印）
49×61cm
簽名左下角
倫敦不列顛博物館信託
基金會藏

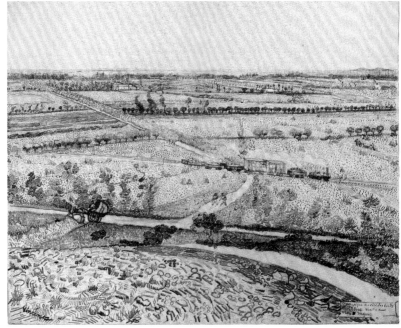

梵谷　**阿瑟冷花園的噴水池**　1889年5月　鉛筆、羽毛蘆葦筆、棕色墨水、英格爾紙　49.5×46cm
阿姆斯特丹梵谷美術館（梵谷基金會）藏

梵谷　**阿爾的醫院庭園**　1889年5月　鉛筆、羽毛蘆葦筆、棕色及黑色墨水、英格爾紙（有浮水印）
簽名右下方噴水壺上　阿姆斯特丹梵谷美術館（梵谷基金會）藏（右頁上圖）

梵谷　**草叢中低吟的樹**　11889年5月初　黑色粉彩筆、羽毛蘆葦筆、棕色及黑色墨水、繪圖紙（有浮水印）
49×61.5cm　芝加哥藝術中心藏（右頁下圖）

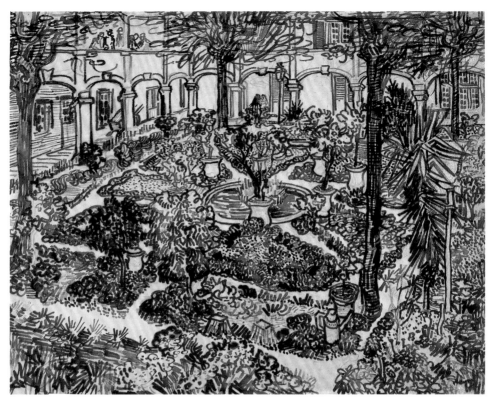

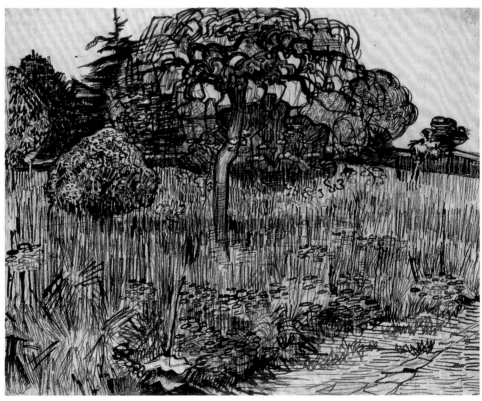

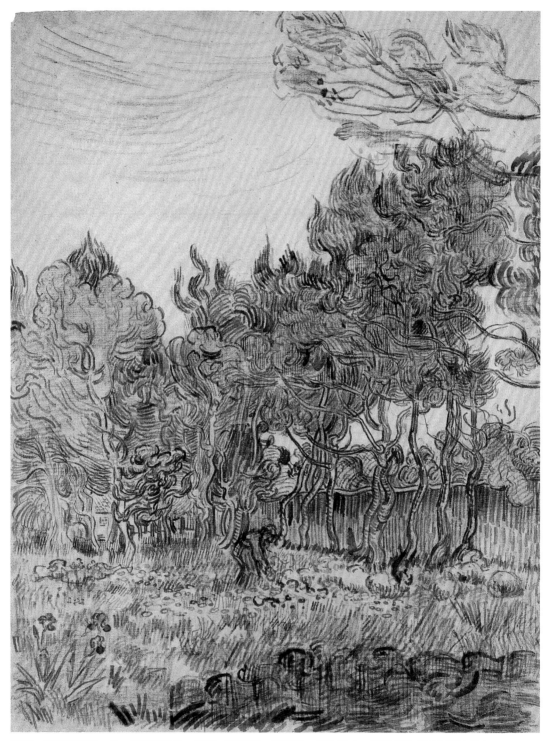

梵谷　**阿瑟冷花園一角**　1889年5月　鉛筆、粉彩筆、蘆葦筆、棕色墨水、淺粉紅色紙（有浮水印）
63.5×48cm　倫敦泰德畫廊信託基金會藏

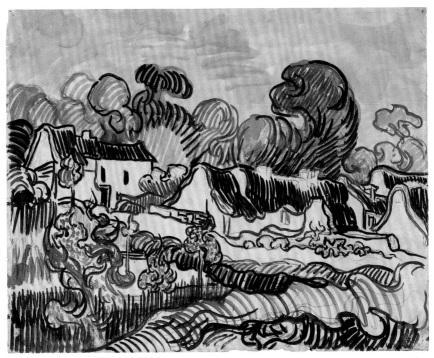

梵谷 **茅草屋頂的村舍** 1890年5月 鉛筆、毛筆、水彩、膠彩、條紋紙（有浮水印）
45×54.5cm 阿姆斯特丹梵谷美術館（梵谷基金會）藏

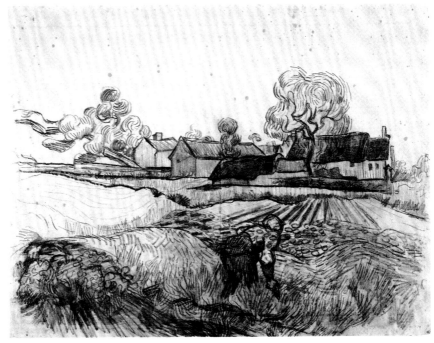

梵谷 **皮埃羅的農場** 1890年6月 鉛筆、蘆葦筆、棕色墨水、英格爾紙 47×61.5cm
巴黎羅浮宮藏

梵谷書簡原稿

梵谷的話

對於神的信念

　　我們在一生之中有個時期，會覺得自己的所作所為好像都是錯誤，而且對於所有的事物都不感興趣。所謂萬念俱灰，情思枯槁。我覺得這好像具有幾分真理，你以為這分感情應該早日揚棄嗎？我懷疑這也許是，叫我們深信在心中，而很快地等著好結果的一種「對於神的憧憬」心理。

　　一個人很合羣地夾雜在庸俗的人羣中時，往往會覺得自己跟大家並無兩樣，但終於有一日，他會達到牢固的自我諦念的境地。他能很成功地培養自己的信念，那信念又會適當地支配他，使他能向更高更善的境地繼續進步。我看耶穌也是這樣。

對於人生的信念

　　我們的人生是一種可怕的現象，然而我們又不停地被不知情的東西驅使著。一切的事物都不能改變他的存在式樣。任我們將它解釋為或明或暗，終究無法改變它的性質。這個謎題使我夜裡在牀上不眠不休地思考，在比斯山暴風雨中，或在黃昏憂鬱的微光中，也曾做過深長的冥想。三十歲這把年紀，對活動中的人是屬於一種安定初期，也是充滿活力的青春時期。同時也可以說是過了人生的一段時間，開始感覺逝者不復回的愁意的時候。我覺得這種寂寞感，絕不是無謂的感傷。我不再期望明知在這一生中無法獲得的各種幸福。我愈加深的理解：這一生不過是一種播種時期，收穫是要在下一次人生作的。這種見解大概是使我對於世上的俗念漠不關心的原因。

　　我曾經想過自己能否成為思想家，最近已經很明白這不是自己的天職。我常抱著一種謬見——覺得對什麼事情都要以哲學式想法去考慮的人，並非普通實際的人，而是一種無用的夢想家，（然而這種謬見在社會上常受很深的尊敬）這個謬見常害我無法把握事情的要領，焦急得自敲腦袋。但是以後我才了解，思想和行動並非互相排斥的東西。我坦白說，假如我能夠一邊思想一邊繪畫的話，那當然是求之不得的事，但我辦不到，何況我的人生的目的在於盡可能的多畫這一點上。我希望自己走到人生的終點時，以最深的愛和靜靜的留戀，回味自己的人生，還帶著「啊！我還想畫那種畫！」的一番離情別緒，永別人世。

阿姆斯特丹梵谷美術館

藝術家的命運

　　人跟自然的格鬥不是簡單的事情。我雖然無法知道自己未來的成敗，但唯一確實的就是有人成功，也有人失敗。你也許想說我不會成功，我不在乎，不管能成功或者失敗，一個人總是在感情和行為之中生活著，無法脫離。我還認為這成功和失敗，事實上非常近似，幾乎使人難以分辨。假如空白的畫布，笑你沒有精神的時候，跑上去提起筆大膽地畫下去。空白的畫布好像會對著畫家說：你什麼都不懂。你們不知道那空白畫布多麼會使人失去鬥志，許多畫家很怕空白的畫布，可是一方面空白的畫布是怕毅然面對畫布的真熱情的畫家的。藝術家都知道自己好比是被綁在舊馬車的馬，他們在心裡羨慕著那些能在太陽下的牧場裡大吃青草，也能到河裡喝水洗澡逍遙自在的馬，這是藝術家的心病。不知是誰將如此的生活形容成「被死與不死不斷威脅的狀態」。我所拉的馬車一定會幫助我所不認識的人們，因此我們相信將來的新藝術以及新藝術家的出現，大概不致於使我們失望吧。

對於死的看法

　　我剛剛用水彩畫好的田園中的古塔，今天已經被人拆毀，這不是諸行無常的一端嗎？我常想表現農人們個個老朽以後，怎樣地安息在他們千古的園地上，我常想向大家說明，人的死和葬禮，多麼像秋天落葉那麼簡單的事──死者只要五尺之地，然而在這些土堆上只要一個十字架一插便了事。我還想說出，農人們的生與死是何等的永恆不變，那正如在墓地上生長的花草一樣，春來萌芽，秋來凋謝，因循著天地不變的規律。現在我們的所見所聞不知是否為人生的全體，在我們死後，從彼岸往回看時，是否只能看到一個半球？這不是永恆的謎題嗎？不管怎樣，我總認

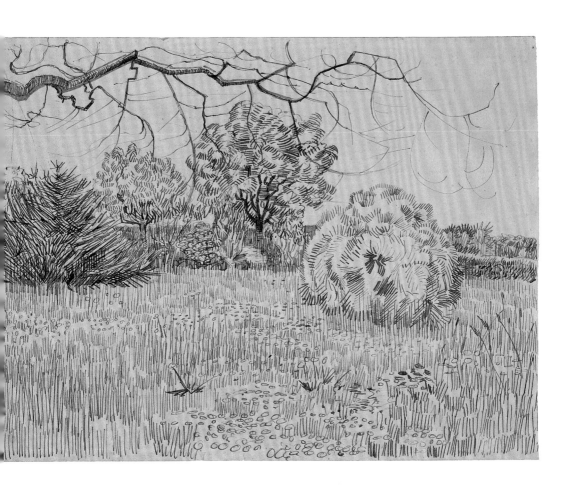

梵谷　**黃屋對面的公園**
1888年4月
羽毛蘆葦筆、棕色墨水
、布紋紙
25.5×34.5cm
阿姆斯特丹梵谷美術館
（梵谷基金會）藏

為一個畫家雖然死後，也能藉著自己的作品向後來的新時代，談論自己的意見。畫家的使命是否只限於此，還是有其他更高的意義？我無法作答。我想畫家的一生當中，死還不能算最苦的事，但對於死，我實在一點都不懂。

夜裡仰望星星，會使我陷入如何看地圖夢異鄉那樣的夢幻，不知何故，我總覺得，天空中的光點，好像法國地圖上表示城鎮的黑點一樣，使人覺得難以接近，我想只要坐上火車，便可到達塔拉斯根或魯安的話，我們在死後也應該可以到達星星上面。在這些五里霧中的推理裡面，有一件不容懷疑的事──「我們在生前無法登天如同在死後不能再乘之道理。」所以我認為，使世上人類永眠的各種疾病是到達天堂的一種交通手段。我們老朽以後，悄然死去，這是我們徒步登天的機會。

梵谷年譜

1853年　三月三十日，文生‧威廉‧梵谷生於鄰近比利時國境，荷蘭北部布拉邦特州的克羅特‧珍杜特小村。父親杜奧特魯斯是新教的牧師，梵谷是長子，母親名叫安娜‧柯妮莉亞‧卡森托絲。三位叔父都是畫商。（庫爾貝的〈浴女〉參加沙龍展，1855年克里米亞戰爭開始。）

1856年　五月一日，弟西奧出生。西奧一生對梵谷幫助極大，是梵谷在精神和物質上的一大支柱。（1857年德拉克洛瓦被選為美術學院會員，波特萊爾發表《惡之華》，1860年米勒舉行大規模展覽會。1863年德拉克洛瓦去世，孟克出生。）

1865年　就讀傑文貝根附近的普羅維里學校。（至1869年）（左拉訪問庫爾貝畫室，馬奈的〈奧林匹亞〉在沙龍展出。1867年巴黎舉行世界博覽會，波特萊爾、安格爾去世。）

1869年　七月三十日受僱於海牙的畫商谷披（Goupils）的美術店，後來轉到該店的布魯塞爾分店任職。讀書之餘，熱中跑美術館。（馬諦斯出生，翌年普法戰爭。）

1872年　開始與西奧通信。

1873年　五月，轉任谷披美術店倫敦分店職務，西奧在布魯塞爾分店工作。六月，向房東小姐烏絲拉‧羅葉（Ursula Loyer）求婚被拒絕，受到很大打擊。（倫敦舉行印象派畫展）

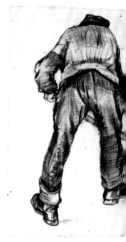

梵谷　**挖掘者**
1882年
秋鉛筆、水彩紙
（有浮水印）
31.3×50.5cm
阿姆斯特丹梵谷美術館
（梵谷基金會）藏

1874年	十月到巴黎，十二月回倫敦。（巴黎舉行第一屆印象派畫展）
1875年	五月，轉任谷披巴黎總店工作，常與顧客發生口角衝突，開始讀聖經。
1876年	四月被谷披美術店解雇。再度到英國，擔任私塾教師。耶誕節回到愛頓（Etten）。（第二屆印象派畫展，高更作品在沙龍入選。）
1877年	一月至四月在多德勒比特的書店作店員。此時他對耶穌教的信仰極為熱烈，於是他在五月九日到阿姆斯特丹，準備投考大學的神學科當牧師。（第三屆印象派畫展）
1878年	七月，考試落第，回到家鄉。八月進入布魯塞爾的牧師養成所。十一月在比利時的伯雷那琪礦區擔任非正式的傳教士。
1879年	一月，出任礦區中心地瓦斯姆的臨時牧師。七月，因為他過於熱心，救濟貧困，自己穿著襤褸與工人同住，上級視察認為他的作風不像牧師，有玷佈道者的尊嚴，於是免除了他的職務。梵谷也就從此離開了宗教工作。彼得遜神父買了兩幅梵谷的素描。（第四屆印象派畫展）
1880年	一月，旅行克里埃，拜訪畫家喬爾‧布魯頓。七月，他決心要做畫家，因為他過去一次又一次工作，均遭被辭掉的厄運，悲天憫人的仁慈心腸和孤傲，使他無法適應充滿邪惡的社會生活，在遇過困難而陷入生活不安的這

個時期，他最敬佩米勒充滿人道主義的繪畫。他把決定做畫家的意念，寫了一封長信告訴西奧。於是他在伯雷那琪礦區附近的蓋斯姆士住下，開始以素描畫礦工辛苦工作生活的情景，並且摹仿米勒的作品。

十月，他移居布魯塞爾，與畫家梵‧勒帕德交往（來往有五年之久）。他開始獨自研究解剖學與遠近法。在巴黎谷披美術店工作的弟弟西奧，開始以金錢支助他的生活。（第五屆印象派畫展）

1881年　四至十二月，滯居在愛頓的老家與父母同住，父親反對他做畫家，因而與父親發生衝突。在愛頓，他私戀著表妹凱瑟琳（Katherine，一說為其表姊。），可是凱瑟琳並不愛他，而且凱瑟琳文君新寡，梵谷的求愛，令她震驚。雖然梵谷曾以手伸入燭火中燒，以示其愛情堅強，但是凱瑟琳仍斷然的拒絕了他。

十二月他住在海牙（至1883年九月）與畫家毛佛（A. Mauve）交往，並受其指導。（畢卡索生）

1882年　一月，在海牙的一家酒店中，認識了一位憔悴的懷孕酒女克麗絲丁，兩人同居了二十個月，她還做他的模特兒。三月，失去了毛佛與伯父等人對他的同情，使他益形孤獨。六月，因受克麗絲丁疾病感染，患病入海牙的病院。描繪海牙近郊的風景、農夫、漁夫與海邊風景，作水彩與石版畫。七月，與克麗絲丁的不正常而又貧困

梵谷　**沼澤中的橡樹根**
1883年秋　墨水、鉛筆
31×37.5cm
波士頓美術館藏

的生活，使他的精神苦惱而痛苦。開始作油畫，採取厚塗方法，色調暗晦。（第七屆印象派畫展，勃拉克生）

1883年　九月，與克麗絲丁的孽緣結束。分手後，梵谷移居多林杜，描繪那裡荒涼泥炭地帶的小屋，寒村和工作中的農夫。

十二月，在父母的許諾下，他回到努昂的家中，父親在牧師館中，闢出一個房間給梵谷做畫室，他熱中繪畫，並且讀了狄更斯及史特伍夫人等的小說。（馬奈去世，普迪畫廊舉行日本版畫展。）

1884年　八月，與鄰居的老處女瑪葛娣（Margot Begemann）相戀，此時梵谷三十一歲，瑪葛娣已三十九歲，這故是女人自動找上他，不像過去女人都鄙棄他，因而使他受寵若驚。但瑪葛娣的家人對梵谷在外鄉所作所為早有所聞，認為她與梵谷來往有辱家門，堅持反對這門親事，梵谷去哀求也被攻擊得體無完膚，最後竟使純潔的瑪葛娣自殺了。（高更到哥本哈根）

1885年	三月，父親突然逝世。生活愈淒涼。描繪靜物、農夫、機械。四月—五月，畫〈吃馬鈴薯的人〉（以農夫狄固魯特家人為對象），六月畫〈老農婦的頭像〉。十一月二十三日赴安特衛普。（畢沙羅會見梵谷的弟弟西奧。高更在六月回到法國。）
1886年	一月，看到魯本斯的油畫與日本的版畫。進入美術學院，但頗使他失望。二月底決心到巴黎。三月在巴黎與西奧同住一處，梵谷開始接觸到明亮的色彩，因當時西奧主持蒙馬特谷披美術店，與印象派畫家往來密切，梵谷因此看到了許多色彩明朗的印象派畫，使他發覺自己所畫的幽暗調子的畫毫無生氣。六月，他進入柯爾蒙的畫室，在這裡他認識了羅特列克，也常到羅浮宮看名畫。（第八屆印象派展最後一次印象派畫展。紐約舉行印象派大展。費里克斯·費內昂出版《1886年的印象主義畫家》。高更旅居布塔紐。）
1887年	受印象派畫家的影響，他出入巴甸諾爾飯店及派爾湯吉的店，在這些地方交上了畢沙羅、竇加、秀拉、席納克、高更，當時即以印象派手法作畫。四月結識了艾米爾·貝魯那。六月在賓克畫廊見到日本版畫很感興趣。作畫用色明度大增，作風有了很大變化。在巴黎的這段期間，他畫自畫像、靜物畫、蒙馬特風景等，作品約在兩百件以上。

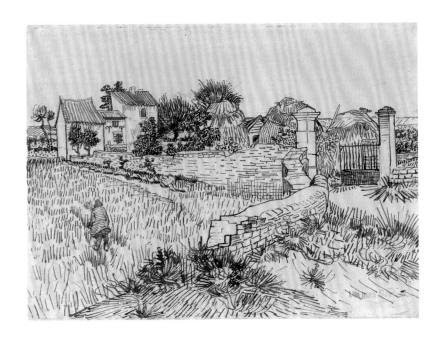

梵谷　**普羅旺斯的農舍**
1888年6月
鉛筆、蘆葦筆、棕色墨
水、布紋紙
39×53.5cm
簽名左下角
阿姆斯特丹博物館藏

1888年　　二月二十日在羅特列克的勸說下，梵谷離開巴黎，到法
　　　　　國南部的阿爾（Arles），二月他到阿爾。八月，梵谷為
　　　　　籌組「藝術家公會」（Artist Colony，藝術家互相協助，
　　　　　共同創作的機構）與西奧多次通信聯絡。毛佛去世。
　　　　　四月畫〈開花的樹木・思念毛佛〉。五月在阿爾的勒
　　　　　瑪蒂尼街（Lamarntine）的「有白色畫室的黃色小屋」
　　　　　住下。六月旅行聖馬利，住了一週，初次看到地中海景
　　　　　色，深為激動。八月與郵差魯倫（Roulin）及其家人交
　　　　　往甚密，畫魯倫的肖像。九月畫〈咖啡夜店〉。
　　　　　十月二十至二十五日，梵谷邀請高更到阿爾，高更終於
　　　　　來到阿爾，梵谷開始與他過著嚮往已久的共同生活。但
　　　　　是經過一個月的共同生活，兩人個性都很強烈，常為繪
　　　　　畫的問題鬧得針鋒相對，爭辯不休。十二月二十四日兩
　　　　　人發生激烈的口角，梵谷一氣之下拿剃刀要殺高更，結
　　　　　果追逐不得，在慚愧之餘，卻割掉自己的一隻耳朵。高
　　　　　更終於走了，回到巴黎，結束了與梵谷的這段友誼。西

奧來到阿爾，把梵谷送到醫院，住了兩個禮拜。

1889年　一月七日，出院後，描繪〈割耳後的自畫像〉。二月患有幻覺症狀。鄰居視他為危險的瘋子，把他告到市政府，要市長把他監禁起來。

三月底被監禁在病院中。四月十七日，西奧與喬安娜結婚。此一時期，梵谷畫了兩百多幅作品。五月九日，梵谷被送入阿爾近郊的小村聖‧雷米（Saint-Remy）的精神病療養院。並不是因為他精神病發作，而是接受醫生勒伊博士的建議，住院過著比較自由的生活。（巴黎舉行世界博覽會，建造艾菲爾鐵塔，高更三度到布塔紐，描繪〈黃色基督〉。）

梵谷在努昂的畫室

1890年　一月，西奧的兒子出生。阿貝爾‧奧利埃撰文首次評論梵谷的畫，對梵谷表示激賞。

三月，梵谷參加布魯塞爾舉行的「二十人聯展」，其中一幅〈紅葡萄園〉。以四百法郎賣出，購買人為荷蘭畫家卜克的妹妹安娜‧卜克。

五月十六日在西奧安排下他啟程前往巴黎，五月二十一日到達巴黎北郊的歐維（Auvers-Sur-Oise）受到嘉塞醫師（Dr. Gachet）的保護與照料，嘉塞是愛好美術的巴黎名流，塞尚、雷諾瓦等人都曾在

梵谷在歐維的畫室，是借來的屋頂房間，靠天窗採光。

他家的花園作畫。梵谷在這個時期任性作畫，產量極多，〈糸杉〉、〈阿爾的病院〉、多幅自畫像等都是此時作品。同時他也試行摹繪米勒、德拉克洛瓦、杜米埃、林布蘭特等人的作品共三十幅。七月一日在巴黎停留數日，再度會見羅特列克和評論家阿貝爾‧奧利埃。後來又回到歐維，七月十四日畫〈歐維的城館〉。

七月二十七日下午梵谷在歐維的田野以手槍自殺，當天晚上西奧趕到，醫生跟他說梵谷身體太弱，不能用手術取出子彈。七月二十九日梵谷逝世了，結束了三十七歲的痛苦生涯。臨終時，他向守在旁邊的西奧說：「不要安慰我，沒有用的……悲痛的事一生都不能解除的……」

（孟克初旅巴黎，見到畢沙羅、秀拉、羅特列克的作品。西奧的美術店陳列出梵谷和高更的畫。波那爾、威雅爾、托尼等聚集在蒙馬特的畫室。）

1891年　一月二十五日（梵谷逝世後六個月）西奧去世，兩兄弟的遺體同葬在歐維的一座小墳。這一年，巴黎的獨立沙龍舉行梵谷的回顧展。高更離開了巴黎，啟程前往南太平洋的大溪地島。

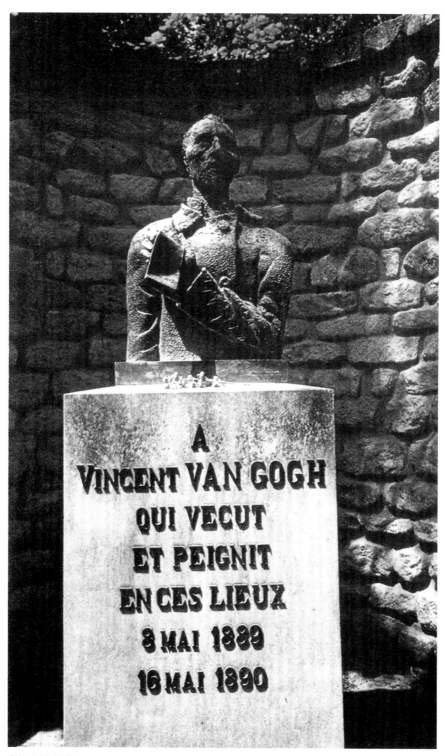

A
VINCENT VAN GOGH
QUI VECUT
ET PEIGNIT
EN CES LIEUX
8 MAI 1889
16 MAI 1890

梵谷紀念銅像

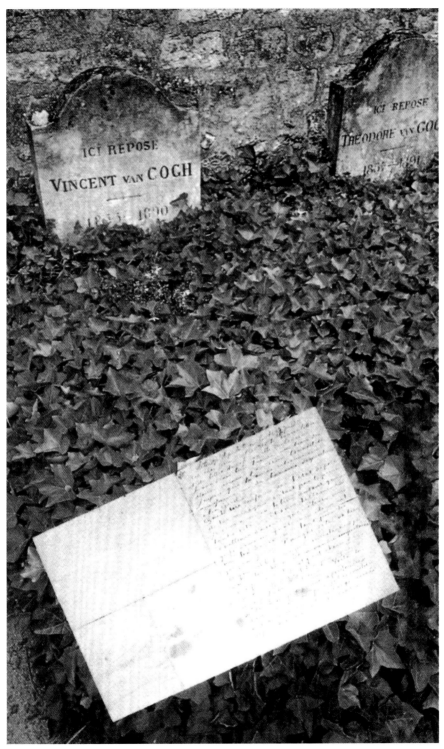

在歐維的梵谷與西奧兩兄弟的墓。前方的一封信是梵谷寫給西奧的最後一封書簡。

國家圖書館出版品預行編目（CIP）資料

梵谷：瘋狂的天才畫家 = Van Gogh / 何政廣編
著. --修訂三版. -- 臺北市：藝術家, 2023.04
256面；23×17公分. -- (世界名畫全集)

ISBN 978-986-282-316-3（平裝)

1. 梵谷 (Van Gogh, Vincent, 1853-1890)
 2. CST：畫家　3. CST：傳記

940.99472　　　　　　　　112004906

世界名畫家全集
瘋狂的天才畫家

梵谷 Van Gogh

何政廣 / 編著

發行人　何政廣
總編輯　王庭玫
編　輯　許懷方
美　編　吳心如
出版者　藝術家出版社
　　　　台北市金山南路（藝術家路）二段165號6樓
　　　　TEL：（02）2371-9692～3
　　　　FAX：（02）2331-7096
　　　　郵政劃撥：50035145 藝術家出版社帳戶

總經銷　時報文化出版企業股份有限公司
　　　　桃園市龜山區萬壽路二段351號
　　　　TEL：（02）2306-6842

製版印刷　鴻展彩色製版印刷股份有限公司
初　版　1996 年 1 月
修訂三版　2023 年 4 月
定　價　新臺幣480元

ISBN　　978-986-282-316-3（平裝）